U0038371

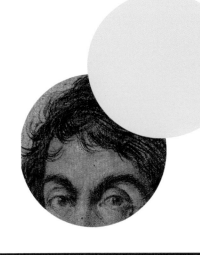

巴洛克藝術
第一人

卡拉瓦喬 ●●●

韓秀／著

三民書局

Contents

Contents ●●●

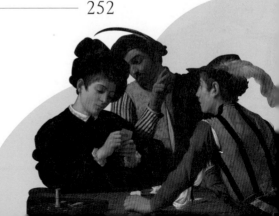

寫 在 前 面

「請問，您到底是在哪一年出生的？」我推了推正在滑落的眼鏡，拿著筆的手停留在沒有一個黑點的白色拍紙簿上，向坐在對面的卡拉瓦喬 (Caravaggio) 提出了問題。

「我比拉斐爾 (Raphael, 1483–1520) 多活了兩年，差不多兩年，二十二個月……」面前的人坐在半明半暗的光線裡，侷促不安地回答我。

所答非所問。但是，他也沒有完全迴避。拉斐爾活了三十七年。卡拉瓦喬在一六一〇年謝世，減去三十九，應該是在一五七一年生。既然他親口這樣說，我就這樣相信好了。

「我起步太晚，一直有種急迫的感覺，其實是沒有必要的。人們也一直在說，拉斐爾在短短三十年裡創作了那麼多作品……。我當然不願意認輸，拚命追趕，所以對自己到底能活多久，能畫出多少作品，相當的敏感……」卡拉瓦喬讀出了我

的心思，這樣子做了補充，臉上有些羞澀，讓我吃驚。

我凝視著他，昏暗的光線裡，他的眼神中閃爍著急切。深色而鬈曲的頭髮，深色而修長的眉毛，深色的髭鬚之間是一張美男子的臉，唯獨那急切而閃爍不定的大眼睛裡流露出深沉的驚懼、流露出狐疑、流露出不信任。我心軟了，覺得自己在強人所難。卡拉瓦喬在短短不到三十九年的生涯裡，不斷受到煎逼。在他走後的四百年裡，不斷遭到攻訐、詆毀、刻意的遺忘。我是準備要同他一道上山下海過上一段顛沛流離的日子的，何必加入煎逼的行列？念及此，便闔上拍紙簿，不再開口。

此時此刻，我們坐在托斯卡尼 (Tuscany) 的聖安提摩 (Sant'Antimo) 修道院一間小小的會客室裡。這一棟古羅馬風格的建築營建於西元七八一年，直到十二世紀才完全落成。屬於席也納 (Siena) 行省，位置就在著名酒鄉蒙塔奇諾 (Montalcino) 南方十公里處。從這裡向南九公里便可踏上前往羅馬的大路。十七世紀同屬席也納行省的港口艾爾蔻 (Ercole)，是卡拉瓦喬這顆彗星閃耀出最後光芒的地方，相距此地不算遠。

　　會客室直通走廊，走廊盡頭的大門外設置了一個很長的涼棚，涼棚下面，這個修道院自產的葡萄酒、橄欖油、手工蕾絲、香皂與薰衣草香包中間堂皇地陳列著多種語文有關義大利文學、藝術、歷史、文化的大部頭典籍，十分壯觀。

　　會客室裡久經風霜的石牆上，細長窗戶透進了春日下午熾烈的陽光，陽光照亮了卡拉瓦喬骨骼亭勻傷痕累累的左手，他的臉卻漸漸地隱入了昏暗中，頭頂上的木頭房梁椽條則完全地隱入了大片濃重的黑影。我心裡一動，難不成，這便是卡拉瓦喬帶給林布蘭 (Rembrandt, 1606–1669) 的啟示？我沒有辦法看清楚，只是感覺到了卡拉瓦喬的微笑。毫無疑問，他的明暗對照法 (chiaroscuro) 照亮了十七世紀的歐洲繪畫，林布蘭是最為敏銳最為優秀的，當然還有魯本斯 (Sir Peter Paul Rubens, 1577–1640)。

　　有人打開了走廊盡頭的木門，陽光傾瀉進來。隨著陽光進來的還有人聲。

　　「這是甚麼？六百多頁的大書《義大利藝術的引領者》，

封面上竟然是卡拉瓦喬曖昧不明的《手捧果籃的少年》。這是甚麼樣的出版品？該不會是來自米蘭 (Milan) 的三流出版社吧？你們竟然把這本東西擺在這麼醒目的位置上……」

我面前的那隻左手已經握成了拳頭，卡拉瓦喬上身前傾整個人暴露在陽光下，豹眼圓睜，額上的青筋暴突出來，咬緊的牙關讓他俊美的面容變了形。生怕他跳起來衝出去和人理論，我顧不得禮儀用雙手按住他的手，清楚地感覺到他身體的顫動。

大門外傳來一個柔和、堅定的語聲，典雅的英文有著柔和的義大利口音：「您少見多怪了。這本書非常重要，也非常精采。在這本書裡，著名的義大利藝術史專家們，對漫長的文藝復興時代引領潮流的八位偉大藝術家的生平與創作，做了詳實的詮釋。著名的藝術史家喬治・邦森蒂 (Giorgio Bonsanti) 來自佛羅倫斯 (Florence)，他有關卡拉瓦喬的撰述尤其精到，值得世人細細研讀。至於出版社嘛，這是赫赫有名的 SCALA 旗下佛羅倫斯的出版品，二〇〇一年初版，二〇〇四年補充修訂

再版……」我聽得出來，那是剛才領我們來到會客室那位修女的聲音。

「少見多怪？」卡拉瓦喬笑了，眼睛裡閃爍著狡黠，面容恢復了平靜，拳頭也鬆開了。他又一次坐進了暗影之中。我卻在那昏暗中看到了淚光晶瑩。我沒有把手抽回來，而是將他拉起來，一同走向戶外。

聖安提摩修道院的周圍是修剪整齊的葡萄園、整齊排列的橄欖樹、大面積的薰衣草種植園，風景柔和秀麗，空氣裡瀰漫著植被帶來的香氛。「很美，有點像我曾經住過的卡拉瓦喬小鎮……」他點頭為禮，順著橄欖樹之間筆直的石子小徑向前走去，形單影隻。

我身後，修女正以不容置疑的語氣談到卡拉瓦喬：「他從未背棄他所得到的宗教傳承。他筆下的聖者有著凡人的面容和體態，祂們同凡人一樣感受痛苦，讓一代又一代的觀者感受到聖者所感受到的一切。他筆下的凡人有著聖者的豐美、端莊，給世界帶來無窮的希望。卡拉瓦喬幾乎是絕無僅有的藝術家，

忠誠於自然……」

　　禮拜堂內歌聲響起，遊客們手裡捧著書籍和紀念品，站在托斯卡尼豔陽下，聆聽著童聲合唱的美妙旋律。卡拉瓦喬在歌聲中漸行漸遠，兩隻雪白的袖子在風中舞動著，最終融入了溫柔的紫色、淡雅的綠色和端莊的亮棕色組成的美麗風景線。

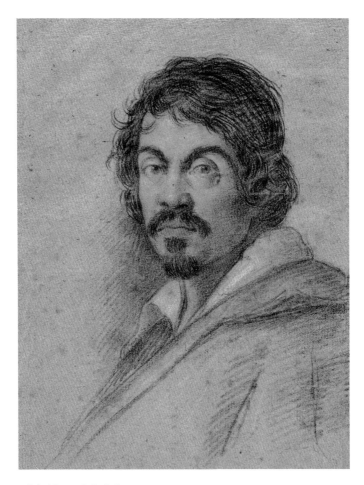

《卡拉瓦喬畫像》 Portrait of Caravaggio by Ottavio Leoni
1621－1625　現藏於佛羅倫斯馬如切里阿那圖書館 (Florence, Biblioteca
Marucelliana)

羅馬畫家奧塔維奧‧萊歐尼 (Ottavio Leoni, 1578–1630) 是巴洛
克藝術曙光初現時期的羅馬畫家與版畫家，擅長藝術人像，也曾
領先潮流。但他長時間遭世人遺忘，只有版畫界還記得他。他最
著名的作品便是這幅卡拉瓦喬畫像，也是迄今為止人們能夠找
到的唯一且最為貼切的卡拉瓦喬畫像。

1. 黑衣騎士

十六世紀下半葉，義大利陷入一片黑暗。伴隨著米開朗基羅 (Michelangelo, 1475–1564) 的逝去，偉大的文藝復興鼎盛之地義大利嚴重地衰微了，代之而起的是西歐與北歐在文化藝術上的強勁發展。雖然，此時的「教皇國」已經將包括羅馬 (Rome) 在內的十八個重要城市以及郊區，全部納入自己的轄地，其中包括文化名城爾比諾 (Urbino)、佩魯賈 (Perugia)、波隆那 (Bologna)、費拉拉 (Ferrara) 等等。但是，教皇國的首都羅馬卻已經變成一個二流城市，空間遠比巴黎 (Paris) 來得寬闊，房舍的數量卻只有巴黎的三分之一。盜匪橫行，道德淪喪，社會動盪不安。於是新興貴族們豢養大批打手看家護院，導致幫派林立，羅馬的治安狀況便更加混亂不堪。這種令人窒息的情勢直到教皇西斯都五世 (Pope Sixtus V, 1521–1590) 在一五八五年即位，勵精圖治，羅馬的治安才得到控制。教皇嚴格實行減稅政策激發了羅馬的生機，得到教廷庇護的貴族們，更是踴躍贊助文化藝術事業，這個曾經極度輝煌的藝術之都才得以恢復往昔的部分尊嚴。

在此之前，一五一七年，馬丁・路德 (Martin Luther, 1483–1546) 公開宣示《九十五條論綱》，指出《聖經》是上帝給予信眾的唯一啟示，嚴重挑戰羅馬教廷的權威性，成為宗教改革狂飆的正式起點。路德還將拉丁文的《聖經》翻譯成德文，不但使德語地區的民眾得以了解，更帶動了後來英語《聖經》的出現。由此，德意志 (Deutsch)、尼德蘭 (Netherlands)、斯堪地那維亞半島 (Scandinavian Peninsula)、英格蘭 (England)、愛爾蘭 (Ireland) 都成了宗教改革派的大本營。但是，羅馬教廷並沒有倒下去，在幾位強而有力的教皇手裡，得以繼續生存。一五四五年到一五六三年舉行的數十次特利騰大公會議 (Concilium Tridentinun)，對於宗教改革做出了決定性的回應，鞏固並增強了教廷對於各地宗教議會的主導權。首先響應的便是年輕而充滿活力的耶穌會 (Society of Jesus)，他們公開宣布效忠教皇，給了教廷無比的信心與助力。

一位出生米蘭公國聖多米尼克修會 (Dominican) 的貧苦修士以他的苦修、勤勉完成神學教育並擔任教席多年，成為異端

裁判所首席法官。一五六六年初，他被選為教皇庇護五世 (Pope Pius V, 1504–1572)，那時候，他已經六十二歲，面對著極為凶險的局勢，一方面是新教勢力的壯大，另一方面是來自東方鄂圖曼帝國 (Ottoman Empire) 的進逼。

教皇庇護五世深深了解民間疾苦，甫一上任，便將各方送來的禮物、獻金送到醫院、貧民救濟所。他也深知教會的弊端，因此嚴格按照特利騰大公會議的精神，要求神職人員接受改革、主教們住在教區接受監督，更要求僧侶和修女們完全脫離世俗社會。神職人員的任何惡劣行徑都會被查處，絕不寬容。有些一向靠神職撈取好處的人們被驅離，他們抱怨將會餓死。教皇義正詞嚴回答說：「死於飢餓好過喪失靈魂。」如此這般，教會再次取得了民眾的信任與支持。

英格蘭與愛爾蘭女王伊莉莎白一世 (Elizabeth I, 1533–1603) 是都鐸王朝 (House of Tudor, 1485–1603) 最後一位君主。她在一五五九年被加冕為女王，在位期間最重要的舉措便是醞釀將英國國會在一五三四年所通過的宗教法案加以修訂。該法

Caravaggio

案將英國國王確認為英國教會的最高領袖，不再從屬於羅馬教皇，但天主教教義、制度和儀式都不改變。法案通過後，英國教會的名字就叫做英國國教或者英國聖公會。由於伊莉莎白一世持續背棄教廷的行動，於是教皇庇護五世頒布「逐出令」，將她從天主教世界驅逐出去，強烈質疑了她統治的合法性。一五七一年，伊莉莎白一世正式公布《三十九條款》，以英國國教最高領袖的身分與教皇分庭抗禮，直接標榜信仰得救，以《聖經》為信仰的唯一準則，簡化宗教儀式，保留主教制度。從此，英國國教有了獨立的地位，但是英國的天主教徒與清教徒 (Puritans) 卻遭到了殘酷的迫害。教皇庇護五世則竭盡全力維護英國治下天主教徒的生命財產安全，恩威並重制裁「異端」。

西元一五七一年對於英國來說是重要的，對於教皇庇護五世來說更是無與倫比。在鄂圖曼武裝占領地中海東部島國賽普勒斯 (Cyprus) 之後，派出兩百五十餘艘戰船、三萬餘兵員氣勢洶洶前來進犯的嚴峻形勢下，教皇不但號召整個天主教世界

誦讀《玫瑰經》(*Rosarium Virginis Mariae*)，懇請聖母襄助，
而且成功地約請到西班牙帝國 (Imperio Español)、教皇國、威
尼斯 (Venice)、托斯卡尼大公國、熱那亞 (Genoa)、帕爾馬公
國 (Ducato di Parma)、薩伏依公國 (Ducato di Savoia) 等一些地
中海海洋國家，以及以「捍衛信仰、救濟貧困」為宗旨的馬爾
他騎士團 (Sovereign Military Order of Malta) 等等天主教組織，
共同組成堅強的天主教同盟軍，在希臘勒班陀 (Lepanto) 近海
迎戰鄂圖曼。這一場惡戰發生在一五七一年十月七日。天主教
勇士們為信仰而戰、為歐洲而戰，以一當十，個個奮勇。當年
的海船以槳帆船為主，敵對雙方接觸之後，馬上演變成甲板上
的殊死搏鬥，戰況極為慘烈。戰役關鍵時刻，鄂圖曼軍中大
量的基督徒奴隸紛紛倒戈，與天主教勇士們並肩作戰。受盡
凌辱、飢腸轆轆、衣衫襤褸的奴隸們，一旦被解開了鎖鏈為
自由而戰，其戰鬥力是無法估算的。小說《唐吉軻德》被譯
成一百四十種文字，作者塞凡提斯 (Miguel de Cervantes, 1547–
1616) 當時是西班牙海軍的一名二十四歲士兵，帶病參戰，曾

經在血雨腥風中與素不相識的基督徒奴隸聯手死戰。塞凡提斯在戰鬥中受傷，左手殘廢，但他驕傲地認為勒班陀海戰不僅是天主教的勝利，也不僅是歐洲的勝利，更是「當代與未來的人類所能見到所能預見的最崇高之舉」。

　　教皇庇護五世當時正與樞機主教們在梵諦岡 (Vaticano) 開會，他忽然站起身來，雙目炯炯，不發一言推窗遠望海戰的方向。過了許久，他激動地嘆氣說：「讓我們感謝天主的護佑吧，我們已經取得了至關重要的勝利。」是的，這場海戰，天主教同盟軍以七千五百人的陣亡換取了決定性的勝利。鄂圖曼帝國損失了三萬兵員、兩百餘艘戰船。上萬名奴隸獲得了自由。這場海戰阻止了鄂圖曼進逼羅馬的腳步，拯救了大部分地中海，拯救了歐洲。教皇在勝利的歡呼聲中將「進教之佑」禱詞列入聖母禱文，並且欽定十月七日為聖母玫瑰節。

　　此時此刻的米蘭公國作為主要戰場，剛剛經歷了六十五年的戰爭，法國與西班牙鐵蹄的蹂躪帶給米蘭巨大的創傷。雖然最終被劃歸西班牙帝國，取得暫時的平靜，但是戰場就是戰

場，黎民百姓所遭受的荼毒是可以想見的。米蘭公國沒有參加
勒班陀海戰，在短暫的和平時期休養生息。

　　一五七一年對於米蘭殷實的公民費爾默 · 梅里西 (Fermo
Merisi) 來講也是重要的。這一年的年初，他在自己的家鄉，
米蘭之東三十公里處，位於倫巴底平原 (Lombard plain) 的卡
拉瓦喬鎮上迎娶了他的同鄉、他的第二任妻子露西婭 · 艾拉
托芮 (Lucia Alatori)。梅里西在卡拉瓦喬鎮上是有些名氣的，
他在這裡擁有土地與房產，他在米蘭工作，擔任卡拉瓦喬侯爵
斯福爾扎 (Francesco Sforza, Marchese of Caravaggio, 卒於 1583
年) 的總裝潢師，年輕的斯福爾扎爵爺對梅里西相當器重，同
夫人一道參加了梅里西的婚禮。

　　翻開米蘭公國的歷史，斯福爾扎家族是赫赫有名的貴族，
西元一四五○年斯福爾扎家族的前人米蘭公爵法蘭切斯科一
世 (Francesco I Sforza, 1401–1466) 便開創了斯福爾扎家族在米
蘭的統治。一百多年後的斯福爾扎爵爺沿襲著義大利貴族的傳
統，他的夫人寇斯坦查 (Costanza Colonna, 1556–1626) 來自顯

赫的科隆納家族。

　　婚禮之後，新婚夫妻帶著梅里西前妻所生的女兒歡歡喜喜回到米蘭。這一年的九月二十九日，露西婭為費爾默生下一個兒子，這一天是聖米開朗基羅日 (Michael name day)，於是這個孩子得名卡拉瓦喬的米開朗基羅・梅里西 (Michelangelo Merisi da Caravaggio)。他是梅里西家庭的第二個孩子，尚未滿月便碰上了勒班陀大捷的喜慶日子。此時此刻，義大利文藝復興正走向衰微，米開朗基羅去世已有七年。英格蘭的莎士比亞 (William Shakespeare, 1564–1616) 剛剛七歲。伽利略 (Galileo Galilei, 1564–1642) 也是一位七歲的小男孩，住在比薩 (Pisa) 的他，忙著仰望星空並且已在數學方面展現才華。義大利音樂家蒙特威爾第 (Claudio Monteverdi, 1567–1643) 此時四歲，開始對弦樂器產生濃厚的興趣，而親愛的魯本斯要到六年之後才在西伐利亞 (Westphalia) 出生。

　　家裡人口多，小梅里西出生所帶來的歡樂很快就被日常雜事沖淡了。母親露西婭再次懷孕，第二年就為他生下弟弟喬萬

尼‧巴蒂斯塔 (Giovanni Battista Merisi)。弟弟安靜而乖巧，
深得母親喜愛。不久，家裡又多了兩個幼小的孩子。小梅里西
很快就感覺到母親對其他孩子的關心遠勝對自己的關心，他把
注意力放在祖父、父親和叔父身上，在他們身邊跑來跑去，對
於他們從事的裝飾工程很有興趣。很快，上學的年齡到了，家
裡沒有人提醒。直到一年後，弟弟喬萬尼上學了，他才跟著一
起上學。他很用功地接受了正規希臘文、拉丁文、義大利文以
及算學教育，不願意被弟弟比下去。沒有想到，弟弟畢竟不凡，
小小年紀，竟然熱愛神學，對宗教充滿熱誠，讓梅里西家族備
感榮耀，尤其是母親露西婭對弟弟喬萬尼的熱情，讓小梅里西
深深感覺到被冷落的寂寞。在這樣的寂寞裡，小梅里西開始在
任何地方畫圖，祖父、父親、叔父偶爾見到了，大為激賞，為
這個六、七歲的孩子提供種種方便。小梅里西覺得心裡好過一
點，不再那麼孤單，但是他沒有辦法改變母親對他的漫不經心。

　　無論人為的戰爭多麼可怕，畢竟敵不過瘟疫的肆虐。小梅
里西五歲的時候，肆虐於威尼斯的瘟疫帶走了威尼斯繪畫大師

提香 (Titian, 1488–1576)。從十四世紀開始，一次次席捲歐洲的黑死病多次放過了義大利北部名城米蘭，到了一五八〇年，瘟神終於進襲米蘭。瘟疫在這座城市瘋狂蔓延，到處是倒斃街頭的黑色屍體，空氣十分惡濁。斯福爾扎侯爵感覺到米蘭已是危城，於是舉家遷回卡拉瓦喬。梅里西全家也跟隨爵爺一道回到卡拉瓦喬。然而，他們都低估了瘟疫的威力。第一位逝去的親人是小梅里西的叔父。那麼高大、那麼健壯、力大無窮、笑口常開的叔父忽然之間形容枯槁竟至死去。望著窗外遠處的一縷縷黑煙，小梅里西知道那是在焚燒叔父的衣物。全家人都被禁足，住在自家的莊園裡不能外出。半年後的一天，祖父與父親在同一天裡被病魔掠走，更濃厚的黑煙被風捲起遮蔽了天空。

鄰居全家無人倖免，房舍已經是空屋。就從那空屋的窗戶裡躍出一匹戴了鐵質面具的黑馬，黑馬嘶鳴著。一位蒙面騎士騎在馬上，全身被黑色盔甲罩住，手握一柄黑劍，威風凜凜正面對著自己。小梅里西雙手抓緊自家的窗臺全身僵立不動，眼睜睜地看著那黑衣騎士悠然遠去。他知道，那就是死亡。

那漆黑的顏色，死亡的顏色從此在小梅里西心裡生了根，他知道，那是巨大的力量，不可忤逆。但是，這黑色奪走了他最親近的三位親人，他不能甘心，他不能就此屈服。此時此刻，黑煙籠罩的卡拉瓦喬鎮上空被一縷陽光照亮，陽光如同一柄金色的利劍，劈開厚重的雲層強烈地照射下來，將溫煦灑到了小梅里西的頭上、臉上、身上。那溫煦同樣飽含著不可忤逆的力量。那是光明、那是生命、那是希望。金色的光明在這一瞬間，也在小梅里西的心裡生了根。

他不知道的是，從那往後，他的一生將在光明與黑暗的激烈搏鬥中度過，他無從逃避。而這搏鬥的過程將下意識地被他自己忠實地記錄在畫作裡。只有畫作，沒有文字。

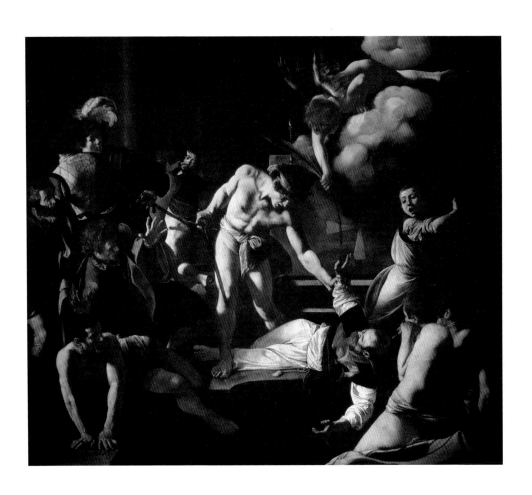

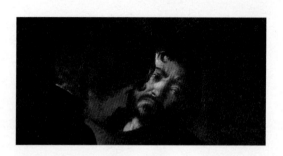

在《聖馬太殉教》中的自畫像

Self-portrait from *The Martyrdom of Saint Matthew*

1599—1600　現藏於羅馬法蘭西聖王路易堂肯塔瑞里禮拜堂 (Rome, San Luigi dei Francesi, Contorelli chapel)

在這個禮拜堂裡有三幅卡拉瓦喬的巨作，描繪聖馬太的生平系列。右手邊的一幅即是《聖馬太殉教》。畫面左上部濃重的黑暗中被朦朧的光線照亮了一張臉，卡拉瓦喬自己的臉，注視著受難中的聖馬太。畫家內心的悲憫、痛苦、無奈與強烈的牽掛展露無遺。卡拉瓦喬的明暗對照法在這件作品裡登峰造極，成為後輩藝術家研習的典範。

2. 米蘭

　　梅里西家裡三位成年男子死於瘟疫，露西婭一人擔負起撫養五個孩子的責任，日子艱難。好在斯福爾扎爵爺很照顧他們，露西婭的娘家也很幫忙，所以仍然可以過得下去。

　　一五八三年，卡拉瓦喬侯爵斯福爾扎病逝。在這樣沉重的打擊下，露西婭為了照顧幼小的孩子而考慮要把小梅里西送去當學徒，以減輕家庭的負擔。孩子聽說了，感覺自己將要離家，身邊再無親人，便苦苦哀求母親，不要把他送走。母親安慰他：「送你去一家畫坊當學徒，是好事啊，你一向喜歡畫畫，將來你會成為有名的畫家，變得非常有名……」孩子不願意離開家鄉，但他沒有辦法改變自己的命運，心裡非常難過。

　　當輕便馬車前來接小梅里西到米蘭去的時候，這個未滿十三歲的少年終於發問：「為甚麼喬萬尼不需要離開家鄉？」

　　母親馬上回答：「他研習的是神學，他將來會成為教士。」

　　少年憤怒大叫：「你根本不在乎我！」

　　這一場告別非常的悲慘，少年在母親的飲泣聲中大聲呼喚母親。車夫則打馬前行，很快離開了卡拉瓦喬鎮。車輪轉動，

少年睜著淚眼回頭看，他沒能見到母親的容顏，母親正用雙手捧住臉哭泣。沒有人想到，這便是少年與家人最後的聯繫。這條親情組成的線在這時被完全地掙斷了，再無接續的可能。在這瞬間，少年梅里西成為孤兒，如同斷線的風箏，獨自一人飄盪在殘酷的世界。

這個時候，教廷的領導者是教皇格里高利十三世 (Pope Gregory XIII, 1502–1585)，一位性情溫和、容貌英俊威嚴的老人，絕對不會為世俗事務喜怒形於色。他在一五七二年成為教皇，用大量錢財支援教廷羽翼下的耶穌會，積極鎮壓法國的胡格諾派新教徒 (Huguenot)，積極罷黜英國的伊莉莎白一世。這一切都需要錢，於是教皇便開始打主意要從教皇國內殷實的地主們身上詐取金錢。他制定法律來斂財，比方說，當某個家族的產業沒有直系繼承人，或者積欠教皇領地的賦稅而尚無人償付之時，便會被教廷堂而皇之地沒收了。這些受害者，或是眼看就要淪為受害者的地主們便糾集武裝力量、擴充家臣數量，抵抗徵收。於是教皇國烽煙四起，一團混亂。在混亂中貴族們

紛紛成為「叛軍」領袖，一呼千諾，聲勢極壯。比方說席也納貴族皮可洛米尼 (Piccolomini) 家族就十分強悍，不但抗稅而且占領城市控制道路，導致稅款無法徵收，黃金無法流入羅馬，讓教皇頭痛不已。萬般無奈，教皇格里高利十三世只好坐下來與這極不容易相與的皮可洛米尼商談，以延期沒收財產為底線，力圖挽回頹勢，最終在屈辱與失敗中死去。

今天的人們仍然會記得這位教皇的一個原因，是他在一五八二年頒布了新曆法 (Calendarium Gregorianum)，我們到今天還在使用，也就是俗稱公曆、陽曆的格里曆。

格里曆西元一五八四年四月六日，在一份合約上，來自卡拉瓦喬的米開朗基羅・梅里西正式開始在彼得扎諾 (Simone Peterzano, 1540–1599) 的米蘭畫坊展開學徒生涯。合約上說，學徒將要在這家畫坊居住四年，繳納二十枚金幣，辛勤工作，隨叫隨到無論日夜，小心不要折損畫坊的財產。畫坊將教授包括素描、透視、解剖、壁畫、顏料方面的各種知識，以便四年後，學徒能夠靠繪畫技藝維生。

彼得扎諾來自威尼斯,自稱是提香的學生。少年梅里西下了馬車看到他的時候,先看到的是一隻被顏料染成各種顏色的手,然後才看到亂髮之下那張長滿鬍鬚的臉。那隻手向他伸過來,少年知道,他應當把錢袋交到這隻手裡。錢袋交出去了,那隻手極為熟練地掂了一掂錢袋的分量,然後就領著梅里西走進畫坊的大門。門外的陽光燦爛與室內的幽暗形成的對比,使得少年的心緊縮了一下。他馬上想到家鄉莊園寬敞的廳堂,一馬平川的果園和田野,眼睛裡不由得有些溼潤。但他知道,他已經是大人了,得自己過日子,一切務必小心。

三、四個比自己年齡更小的男孩坐在一張分辨不出顏色的桌邊磨製顏料,巨大的研缽看起來非常的沉重。男孩們表情木然,機械地動作著。其中一個用很輕微的聲音說:「先生,這一缽做好了……」彼得扎諾接過研缽看了看,將研缽放在桌上,順手向男孩半裸的胸前摸去,男孩的臉上掠過一絲恐懼、一絲厭惡,更多的是逆來順受。梅里西在短短的一瞬間捕捉到了這一切,頓時下定決心,若是那個老混蛋敢於把那隻髒手伸

向自己，他一定要逃離這裡，絕不停留。

　　轉進畫室，此地有窗，光線柔和。一張紙攤到了面前的桌上，一支被削尖的炭筆放在了紙上，彼得扎諾悠閒地坐在對面，示意梅里西畫點甚麼。

　　少年早已打定主意。他看到了桌上散落的幾粒新鮮無花果，色澤晶瑩、果實飽滿。凝神片刻，便站起身來，在畫架上置放了一塊已經繃好的畫布，熟練地拿起一個調色盤，抽出一支畫筆，調起顏色來。他凝視著桌上的無花果，半晌，直接將畫筆的尾部伸向前去，在畫布上留下了一點不易覺察的痕跡，然後，調轉筆頭，將沾滿顏料的畫筆快速落到了一塵不染的畫布上。

　　彼得扎諾大為訝異，不知這少年的信心來自何處。繼而有點生氣，覺得這少年太過自大。轉念又想到這孩子與斯福爾扎家族的淵源，想到依然健在的年輕的斯福爾扎夫人以及她身後那富裕的科隆納家族，勉強按捺下心頭火氣，靜觀待變。

　　沒想到，這一等就等到了日落時分，不得不在室內點起蠟

燭。燭光下，少年全神貫注放慢速度完全沉浸在繪畫中。彼得
扎諾看到少年專注的面容，不僅是專注，似乎還有些冷酷決絕
的味道，心裡不禁有些震動。視線所及，畫布上的三粒無花果
被裝進一個深釉色的果盤，無花果盤的背景朦朧，卻看得出是
富麗的廳堂。那想必是這少年印象中的一個廳堂，他熟悉那建
築、那裝潢，非常熟悉……。或許，他曾親眼看見那個廳堂的
設計、施工，直到完成。彼得扎諾的猜測是正確的，那廳堂正
是斯福爾扎夫人的小會客室。少年梅里西跟在父親和叔父身
邊，親眼看到了這個居室的完成。他甚至還參加了房間腰貼錦
繡的工程，用他的小手將優雅的花卉圖案平整地留在牆面上。
那些美麗的芍藥花瓣閃爍著溫柔的光澤，他曾經希望就這樣一
直蹲在那裡撫摸著這份美麗，永遠，永遠……。眼下，畫布上
的美好與這間畫室的雜亂形成了如此尖銳的對比，少年用黑色
慢慢地加深背景邊緣，繼續加深，使其成為夢境。結果，多汁、
鮮嫩的無花果無比生動地成為整個畫面的主角，真正是儀態萬方。

　　「呵呵，又一個少年米開朗基羅……」彼得扎諾捋著鬍

子笑了，他已經想到了買主，有人對靜物有興趣，很有興趣。

少年心頭一震，簡單回答：「卡拉瓦喬，我來自卡拉瓦喬。」

閣樓上，卡拉瓦喬小小的臥室有著高高的細長窗戶，清早，窗戶下面的天井裡傳來擊劍的聲音，兩位馬爾他騎士正在天井裡練習擊劍，他們似乎是好朋友，清脆的擊劍叮噹聲伴隨著快樂的說笑聲。卡拉瓦喬低頭看著，跟自己說：「我也要成為一名騎士。」

這一天，彼得扎諾指著一些長短不齊的木條跟卡拉瓦喬說：「你會拼製畫板嗎？」

「會。但是我不在鑲板上作畫。」少年回答。

「那麼，溼壁畫 (fresco) 呢？你總會調製灰漿吧？」

「會。但是我已經不在牆壁上作畫了。小時候畫過，很有意思。」少年微笑。

「那麼，你在我這裡到底能夠做些甚麼？」彼得扎諾有點火了。

「製作鑲板、調製灰漿、研磨顏料、製作畫筆、準備畫布繃架等等，我都能做。但我自己只在畫布上作畫，只使用油畫顏料。我使用的顏料自己研磨自己調製……」話未說完，彼得扎諾一把推開卡拉瓦喬快步迎出門去，原來是一位商人模樣的客人到了。彼得扎諾殷勤地將客人引進畫室。

卡拉瓦喬選中了一些空青石的碎塊，坐在暗影裡研磨。他磨得很慢，很細緻，完全不著急。彼得扎諾陪著客人走出來，客人手裡拿著一幅小畫，門開處陽光傾瀉進來，照亮了那幅正在向大門外移動的小畫，正是他畫的無花果和果盤。桌旁坐著的小男孩們張大了眼睛，無限敬佩地望著這位大哥哥。卡拉瓦喬看看他們，笑笑，低頭研磨顏料，他需要一種橄欖綠的色澤，他看中了桌上的一串葡萄，那串葡萄還掛著葉子，楚楚動人。

畫坊的氣氛正在改變，卡拉瓦喬的出現不知怎地帶來了一些肅殺，他不怒而威的眼神有一種震懾的力量，讓彼得扎諾有些膽寒，他不再隨意在男孩們身上摸來摸去。因為他剛伸出手去，就會碰到卡拉瓦喬濃眉下那一雙凜冽的眼神，只好自動地

收回手來尷尬地轉頭離開。「看在錢的份上⋯⋯」他低著頭踱進畫室，關上了門。

男孩們都露出了笑容，骯髒的臉上那由衷的歡喜，讓卡拉瓦喬感覺心痛，他似乎聽到了擊劍的聲音，感覺到自己責無旁貸。他坦然地迎住男孩們的笑臉，自己也忍不住笑了起來。他是從手中的研缽、桌上的葡萄想到了坎皮 (Bernardino Campi, 1522–1591) 的靜物畫。他曾經在卡拉瓦喬鎮上的教堂看到過坎皮畫的大堆的水果，紅通通、鮮豔、狂烈，同坎皮著名的嚴肅的宗教畫大相逕庭。他自己不是很喜歡，因為他覺得那不是很自然。他喜歡的是靜物本身的樣貌。

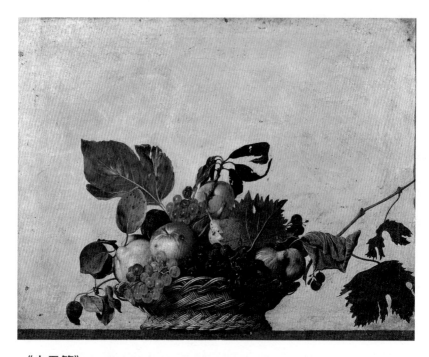

《水果籃》 *Basket of Fruit*

1595—1596　現藏於米蘭諳布羅西阿納美術館 (Milan, Pinacoteca Ambrosiana)

少年卡拉瓦喬極擅繪製靜物，水果、花卉、枝葉，無論盛衰都被留在畫布上，極具寫實風格，開闢了美術史嶄新的一頁。但那些精美的作品早已盡數散失不知所終。年輕的卡拉瓦喬將靜物與人物繪製在一起，亦出現了相當數量的精品。單純靜物畫，到二〇一九年為止，被確定為卡拉瓦喬作品的只有這一幅二十六歲時創作的《水果籃》，充分彰顯巴洛克 (Baroque) 風格的特質，強烈的內心風暴藉由戲劇化的細膩筆觸與難以置信的明暗對比得以表現。在這幅作品裡，生的豐盈輝煌與死的不可抗拒同在，催人淚下。

　　畫布上的葡萄晶瑩透亮，幾乎看得到汁液的流動，但是那一枚葉子卻有些枯黃，看起來有些殘破。一個男孩鼓足勇氣問道：「葡萄漂亮極了，那片葉子卻不太好看，不明白您為甚麼這麼畫……」聲音越來越小，男孩緊張得臉都紅了。卡拉瓦喬溫和地看著那男孩，很親切地跟他說：「這就是自然啊，花兒會盛開也會閉合，然後會落下來，葉子細小的時候是嬌嫩的橄欖色，長大了就變成濃綠色，然後就漸漸地枯黃了，但是還是很美，不是嗎？」男孩們凝神望著卡拉瓦喬畫筆上的一點點金黃，正為那片將要枯萎的葉子鑲上了夕照的顏色，受到了極大的觸動，一聲不響……。他們沒有發現，彼得扎諾正站在他們身後，一邊看畫，一邊在心裡打著算盤……。

　　事實上，彼得扎諾的繪畫基本功是相當扎實的，他的繪畫風格屬於晚期矯飾主義 (Mannerism)，義大利文藝復興衰微之後，在十六世紀中葉壯大起來的一種受到社會大眾青睞的「完美主義」，力圖在畫作中以特別的透視、彆扭的比例來達成炫目的效果，一種遠離現實的「美麗」。眼前的景致讓這位畫匠

有些困惑，這是美術史上從來沒有過的，以靜物為主題的繪畫。少年卡拉瓦喬渾身是膽，下筆堅定有力卻又細緻萬分，不知從哪裡學來的本事，居然能讓靜物畫真正栩栩如生，寫實的程度匪夷所思。水果的美好畫得神采畢現，但是葉片上的鏽斑、蟲咬的傷口，以及邊緣的枯黃也同樣逼真得毫無隱晦。彼得扎諾心知肚明，自己雖然是「師傅」，對這個「學生」卻無從教起，路數完全南轅北轍，只好放任不管。唯一能讓他安心的是卡拉瓦喬的靜物畫有人喜歡有人買。不知底細的買家喜孜孜帶走畫的時候會不經意地說：「你的學生們很有意思，這樣的靜物畫以前沒看他們畫過嘛。」彼得扎諾只好哼哼哈哈敷衍對方。夜深人靜的時候，他也會在燭光下細細揣摩卡拉瓦喬的筆觸，不能不承認，這個少年的畫作有著驚人的力量，一種沉重的溫暖會直撲觀者的心扉。

五百年後的人們聽到彼得扎諾這個名字只記得他曾經是卡拉瓦喬的「師傅」，他自己到底畫過甚麼卻早已被世人遺忘了。平心而論，我們應當感謝當年彼得扎諾對卡拉瓦喬放任不

管，若是他想方設法阻止卡拉瓦喬走自己的路，巴洛克藝術的誕生與發展很可能受到阻礙。要知道，在那個簡陋的畫坊裡巴洛克藝術第一人——卡拉瓦喬正在默默地長大，他只需要幾塊麵包，一兩件能夠禦寒的衣衫，一個睡覺的地方，一些顏料畫布，就能夠在自己喜歡的路上毫無窒礙地前進。畫坊拿他的畫換了錢，他得到了相應的自由，可以隨心所欲地創作。

終於，彼得扎諾在畫架上放置了一塊不小的畫布，在桌上放了一盤蘋果。卡拉瓦喬馬上被吸引，忙碌起來。

畫作完成。彼得扎諾帶著自己的幾幅畫和卡拉瓦喬畫的蘋果，也帶著卡拉瓦喬來到了威尼斯。兩人抵達一家小客棧之後，彼得扎諾就給這個學生放了假，讓他到處走走看看，自己直奔一位熟悉的畫商所開設的畫廊。他要知道，在他起步的威尼斯，行家會怎樣看待他手裡的畫作。

客棧門房瞧著茫然站在大門口的英俊少年，心生憐愛，出聲詢問他想去哪裡。他說他想看畫，門房的姪兒正要出門臨摹，便聽從了叔父的指示，帶上了卡拉瓦喬。這位年輕人帶著

卡拉瓦喬面對的是喬爾喬尼 (Giorgione, 1478–1510) 數量極為稀少的偉大作品。卡拉瓦喬席地而坐，張大眼睛，讓田園詩般溫柔曼妙的旋律在心中自然迴盪，終至熱淚盈眶。日影斜了，年輕人收拾起畫具，看著身邊那一動不動的少年，禁不住好笑，心裡得意著威尼斯畫風的超凡入聖，他問那少年：「你已經在這裡坐了一整天了，感覺怎麼樣啊？」少年似乎是從夢境中被喚醒，好不容易掙扎著回答：「好極了……」年輕人笑道：「那是當然的，威尼斯畫派第一人啊。」

　　卡拉瓦喬回到客棧，彼得扎諾已經坐在餐桌旁邊了。他很和氣地望著卡拉瓦喬，把飯菜推到少年面前，還為他倒了一杯水。卡拉瓦喬實在餓了，也就不客氣地坐下來吃飯，安慰起飢腸轆轆的五臟廟。彼得扎諾心情複雜地看著眼前的美少年，黯然想到今天去看望的那位老友說的一番話：「……這幾幅畫裡，只有這盤蘋果在威尼斯能夠找到真正懂行的買主。這是一幅了不起的作品，前無古人。恭喜你啊，活到四、五十歲，終於開竅了，終於走出自己的路子來了。蘋果上蟲子咬出的這個小洞

真是神來之筆，人們會想到那條小蟲在洞中心滿意足的模樣，妙極了……」他聽了心緒複雜，不肯就此罷休，又跑了幾家不熟悉的畫廊。果真，一天跑下來，他高價賣出的都是卡拉瓦喬的作品，自己的幾幅畫好不容易才說服買主收下，價格自然也就不怎麼樣了。

　　彼得扎諾不笨，他開始對卡拉瓦喬，對這少年的畫風刮目相看。第二天，兩人一道去看畫，這次，除了喬爾喬尼還有提香。少年專注的眼神，一動不動的看畫姿態都讓彼得扎諾感覺訝異而有所觸動。回客棧的路上，彼得扎諾給了卡拉瓦喬一點錢，他馬上就用這點錢在路邊小店買了一把鋒利的短刀，插入皮套，準備把這把短刀掛在腰上。賣刀的壯漢卻拿起刀子穿在一條細帶上，繫在少年襯衫外面，再幫他將外衣重新繫好，掩蓋住腰間的短刀。壯漢很嚴肅地跟少年說：「公眾場合，不要拿出來。」少年點頭答允，然後笑著跟彼得扎諾說：「有了這把刀，做畫筆、裁畫布就方便多了。」彼得扎諾點點頭，一下子，他覺得自己老了。

　　日子一天天過去，在一個秋日的上午，一位灰衣老者自這家畫坊門前走過，一眼看見站在門裡，正在把畫布釘到木框上的少年，稍一打量覺得面熟，仔細看去，認出是梅里西家的大兒子，便歡喜地站住腳招呼那少年：「孩子，你父親可是費爾默・梅里西？」卡拉瓦喬抬起頭來看到老人家臉上的慈祥便很規矩地上前問候，誠懇地回答了老人的問題。老人歡喜地拍著卡拉瓦喬的肩膀，跟彼得扎諾隨意地打了一個招呼，就帶著卡拉瓦喬出門去了，一路上噓寒問暖，為梅里西家庭的不幸唏噓不已。

　　這位老人是米蘭聖母瑪利亞感恩修道院 (Santa Maria delle Grazie in Milan) 的管事，為斯福爾扎家族工作了一輩子，梅里西家的男人們都曾經是他的老朋友。卡拉瓦喬小時候還坐在他的膝上玩耍過呢：「……那時候啊，你還是個小不點兒，對顏色可是很有興趣的……」老人這樣說道。

　　說這話的時候，他們已經坐在修道院的餐室裡，長條餐桌擦洗得木紋畢現擺在餐室的中央，老人把一大盤飯菜端上空蕩

蕩的桌子，擺在卡拉瓦喬面前。卡拉瓦喬的眼睛卻瞪視著餐室盡頭那面已經變成灰色的牆壁，上面是達文西 (Leonardo da Vinci, 1452–1519) 著名的作品《最後的晚餐》。

「只要我活著，你就可以常常來，不用著急，慢慢看。快吃，菜還沒有涼⋯⋯」

「你可知道，古早時候，我們的爵爺，米蘭的公爵斯福爾扎 (Ludovico Sforza, 1452–1508)，因為他有深色的皮膚、漆黑的頭髮，像個漂亮的摩爾人 (Moor)，所以啊，他一出生就被叫做 Ludovico il Moro。他是個有趣的人，娶了費拉拉公爵的女兒。爵爺夫人也是好漂亮啊，她喜歡藝術品也喜歡藝術家。一來二去的，達文西大師就成了米蘭公爵府的常客啦。這幅溼壁畫就是我們爵爺請達文西畫的。我們真是幸運啊，能夠坐在這裡同聖人們一道吃飯，可是了不得啊⋯⋯」

「不就是達文西，還有布拉曼特 (Donato Bramante, 1444–1514)，他可不只是羅馬聖彼得大教堂 (St. Peter's Basilica) 的設計師，他也是米蘭大教堂 (Milan cathedral) 的設計師。當然

嘍，現在還看不出名堂，過上兩、三百年以後，這座大教堂可就成了義大利哥德式 (Italian Gothic) 建築的頂尖作品，不得了啊……」

　　老人家親切地絮絮地跟少年講著這些遙遠的故事，卡拉瓦喬絲毫不覺遙遠，這些故事被他聽進了心裡。他張大眼睛瞪視著眼前的這一間「房間」，一瞬不瞬地瞪視著達文西創造出的「真實」景深，瞪視著散落在「那一張餐桌」上的麵包，咀嚼著自己手裡的麵包，那滋味是奇特的，一時無從琢磨。他把那真實的滋味留在了心底。

Caravaggio

3. 羅馬

　　一五八五年，教皇西斯都五世登基。史上最偉大的教皇之一在前任格里高利十三世的失敗中崛起。他出身貧苦因之有著果決的性格，這樣的性格絕對有利於教皇國的安全，也有利於清償債務。他六十四歲登基，每天睡得很少，辛勤工作。

　　首先，教皇西斯都五世向盜匪開戰，禁止老百姓攜帶可以殺人的武器，就在他加冕的前一天，有四個青年因為違反這一條禁令而被逮捕。教皇下令將他們處以絞刑，公開執行。

　　他對貴族、神職人員與平民一視同仁，若是貴族們不肯放下武器，他同樣將他們處死，絕不寬宥。

　　他不肯遷就任何違背神學教義的行為。一個教士與一個男孩有親密的關係，他下令將兩人處以火刑。一個母親將女兒賣到妓院，他下令讓那女兒親眼看著母親被吊死。通姦罪也被判以死刑的重罰。

　　嚴刑峻法之下，教皇國出現了表面的安寧與平靜。不僅是現行犯，有很多人必須為很多年以前犯下的罪行負責，民間的仇恨也得到了部分消弭。

　　教皇西斯都五世在瘋狂的追捕中不忘治理與改革。他終止了格里高利十三世對貴族產業的強行「沒收」，他嚴格執行特利騰大公會議的決議，他使得羅馬大學完全復甦，他給了梵諦岡圖書館一個美輪美奐的新家，他親自督導了將《聖經》翻譯成拉丁文的工程。他在位期間，《聖經》得到了最佳拉丁文譯本。他疏通水道，建立噴泉，開拓道路，讓羅馬城有個美好的面貌，像個首都的樣子。

　　但是，教皇西斯都五世並不肯接受他的前任們對「異教」的寬容，他完全受不了希臘羅馬諸神在文化史上的地位，能拆則拆，能改裝則改裝，一定要天主教凌駕其上才肯罷休。他拆掉了一所著名的古羅馬建築。那是羅馬皇帝塞維魯斯 (Septimius Severus, 193–211 在位) 在西元二〇三年建成的一座神殿，祭奉著「七個太陽」——七位神明、七個星座。為甚麼一定要拆掉？不只是宗教問題也不只是文化隔閡，最為現實的解釋就是教皇西斯都五世要用古羅馬的建築材料來充當聖彼得大教堂新堂的柱子！為了維護羅馬古蹟，付出巨大努力的拉斐

爾若是看到這樣的破壞行徑，大約會奮不顧身撲上前去用自己的性命保護這座神殿。

　　另外一位羅馬皇帝卡利古拉 (Caligula, 37-41 在位) 從尼羅河三角洲的一座古城，也就是今日之開羅 (Cairo)，帶回羅馬的戰利品中有一座紅色花崗岩方尖碑，二十五點五米高，重達三百二十六噸。這座方尖碑被安置在羅馬皇帝尼祿 (Nero, 54-68 在位) 所建立的馬克西穆斯競技場 (Circus Maximus)，古羅馬時代最古老最大的競技場。教皇西斯都五世絕對受不了古埃及的多神崇拜，硬是要把這座方尖碑移到聖彼得廣場為天主教所用。這種事情從前的教皇也想做，但是被米開朗基羅回絕，理由是移動這麼高、這麼重的方尖碑不是十六世紀的建築師所能為。實際上，恐怕不是米開朗基羅做不成這件事，而是這位偉大的藝術家根本不願意這麼做。教皇西斯都五世心想，一千五百年前的埃及人能夠把這個東西綁在船上從尼羅河畔橫渡地中海運到羅馬，一千五百年後的義大利人反而不能將它從競技場移到梵諦岡嗎？忠誠的建築師方塔納兄弟 (Dominico

Fontana, 1543–1607; Giovanni Fontana, 1540–1614) 硬是調集起人力,從一五八五年到一五八六年用了整整十三個月時間,將這座方尖碑移到了聖彼得廣場。方尖碑頂端的金屬圓球本來裝著凱撒大帝 (Julius Caesar, 100–44 BC) 的骨灰,現在換成了十字架,據說是耶穌受難的那個「真十字架」。教皇西斯都五世志得意滿,異教終於臣服於天主教,其象徵便是這座方尖碑。

另外一座方尖碑在埃及法老王圖特摩斯三世 (Tuthmosis III, 1481–1425 BC) 的時代開始建造,完成的時候已經是他的孫子圖特摩斯四世 (Tuthmosis IV, 卒於 1391 BC) 的時代。這座西元前十四世紀在阿蒙 (Amon in Karnak) 神殿豎立起來的方尖碑是古代埃及人為崇拜太陽神而設。這座巨大的方尖碑被羅馬皇帝君士坦丁一世 (Constantine I the Great, 307–337 在位) 看中,決心運回羅馬。這個計畫在他的兒子君士坦提烏斯二世 (Constantius II, 337–361 在位) 手中實現,從尼羅河經過亞歷山大港 (Alexandria) 抵達羅馬的時間是西元三五七年。這個斷成三節的巨大方尖碑在馬克西穆斯競技場的荒草中沉睡多年,

被教皇西斯都五世發現並派上了用場。還是忠誠的方塔納兄弟竭盡全力將這斷碑搬遷、整修、截短，整個重量由四百五十五噸變成了三百三十噸，仍然是世界上最大，整個義大利最高的方尖碑，於一五八八年被安置到聖約翰拉特蘭大教堂 (St. John Lateran) 廣場上。其新建之底座上的銘文大力光耀了君士坦丁大帝的豐功偉績，正是他，羅馬皇帝中的第一人，立法將基督教在全國境內合法化。於是，這個被改造過的方尖碑成為異教臣服又一個偉大的象徵。

內政如此，外交更不得了，斡旋於英格蘭、法國、西班牙之間，不斷鞏固、提升教廷的控制權也讓教皇西斯都五世殫精竭慮。何止是勞心勞力，最要命的是這一切的舉措都需要錢，國庫囊空如洗的時候，教皇設計立法，連日用品都要徵稅，如此一來，老百姓的貧窮可想而知。一再榨取民脂民膏的結果就是，一五九○年教皇西斯都五世去世的時候，國庫裡居然還有五百萬金幣留給下一任教皇使用。他的死在義大利並沒有引發悲悼，主教們迴避他，貴族們受不了他違背世俗人情的種種約

束，老百姓的日子苦不堪言更不會感謝他。

　　這就是教皇國當時的情景，而這樣的情景對於遠在北方米蘭的卡拉瓦喬來說卻是至關重要的，雖然他還處在完全不知就裡的狀態。

　　四年的學徒期尚未結束的時候，在一個晴朗的日子裡，卡拉瓦喬坐在閣樓窗臺上潤飾手上的一幅小畫。天井裡傳來擊劍的聲音，卡拉瓦喬探身向下看去，一位中年騎士一邊對付同他練劍的年輕對手，一邊同高高在上的年輕畫家搭訕，問他正在畫甚麼。卡拉瓦喬喜歡這位帥帥的騎士，就把手裡的小畫用一根麻繩綁住墜了下去，騎士雙手接過，看著畫面上豐盈的水果就很喜歡。看到騎士神采飛揚的臉，卡拉瓦喬很高興：「送給你。」騎士抬頭看著畫家，瞥見他腰帶上的短刀，就問道：「你也想成為騎士嗎？」畫家開心回答：「當然，我將來也要成為一名騎士。」騎士笑了，他把手中的劍插進劍鞘，綁在麻繩上，仰頭看著卡拉瓦喬問道：「你叫甚麼名字？」

　　「梅里西，來自卡拉瓦喬。」

「好吧，年輕的梅里西。想要成為騎士，短刀是不行的，你需要一把劍。但是，你一定要記住，絕對不能輕易地讓這把利劍出鞘……，絕對不能傷及無辜……」騎士一邊叮嚀一邊看著畫家歡天喜地將這把劍拉了上去。卡拉瓦喬問道：「請問，您的大名？」騎士朗聲回答：「安托尼奧 (Fra Antonio Martelli)，來自佛羅倫斯。」

卡拉瓦喬快樂地向騎士道謝，騎士也很開心地舉起手裡的畫，表達他的謝意。

窗外恢復了寧靜，卡拉瓦喬把劍抽出來看了看，劍身閃耀著寒光。他小心地插回了劍鞘，掛在牆角的釘子上，上面掛了一件外衣，把這把劍完全掩蓋住了，這才下樓回到畫室工作。騎士再三叮囑的一句話「絕對不能輕易地讓利劍出鞘」分量究竟有多重，年輕的卡拉瓦喬似乎並沒有完全理解。但他是快樂的，因為現在有了一把真正的武器，勤加練習，便能夠對抗將他的親人掠走的黑衣騎士。

這把劍並沒有能夠常常留在劍鞘裡，掛在牆上。一五八八

年，師徒合約期滿，卡拉瓦喬馬上頭也不回地離開了彼得扎諾的畫坊，遊走在米蘭與卡拉瓦喬鎮之間。此時，他的弟弟喬萬尼早已進入羅馬一所著名的耶穌會學校就讀，成績優異。想到母親以喬萬尼為榮，他就常常過門不入。他喜歡網球，那時候還沒有網球拍助陣，球員的手上戴著手套，網球的擊發也就需要不同的技巧，是男人們喜歡的遊戲；在當時的義大利，當然也同賭博之類的活動連在一起。雖然並沒有攜帶武器的證件，卡拉瓦喬還是常常把心愛的長劍佩戴在身上，有任何學習擊劍的機會絕不放過，有任何拔劍相助的機會也不會輕易放過。

《聖凱瑟琳》 *Saint Catherine*
1597—1598　現藏於馬德里提森—博內米薩博物館 (Madrid, Museo Thyssen-Bornemisza)

亞歷山大的凱瑟琳以堅定的信仰、聰慧、美貌聞名。拉斐爾筆下的聖凱瑟琳堅定沉著，身邊的木輪完整如初，凱瑟琳的手臂安詳地放在木輪上，整個畫面是對信仰的歌頌，優雅而沉穩。卡拉瓦喬則不然，用以行刑的木輪已經按照上帝的旨意斷裂，但凱瑟琳沒有放鬆警覺，祂雙手按劍，隨時準備搏擊，是臨戰前的蓄勢待發。此時的卡拉瓦喬早已備嘗生活的艱辛，他創造出的畫面讓我們看到聖者對信仰不懼以身濺血的維護。同時，我們看到了畫家身邊這把利劍的完整樣貌。

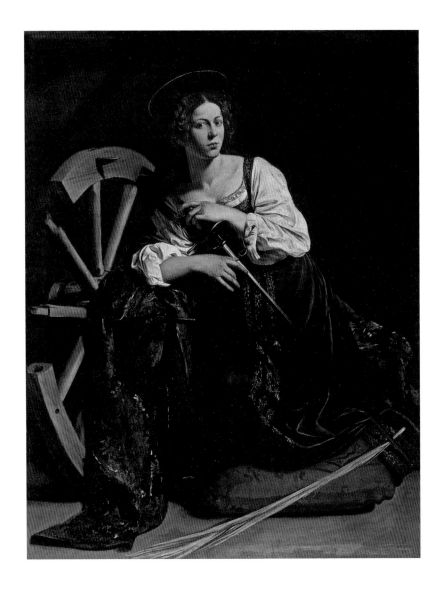

　　一年之後，母親病逝，父親留下的家產被均分給五個孩子。身上有了錢，卡拉瓦喬的日子過得快樂得很，他遊走在倫巴底，觀賞倫巴底地區的繪畫藝術。他一定見過薩瓦多 (Giovanni Girolamo Savoldo, 1480–1540) 和布雷沙 (Moretto da Brescia, 1498–1554) 的作品。他們寫實的畫風讓他聯想到歐洲的北方，也聯想到威尼斯，他不能完全滿意，他覺得，應當有著更為寬廣的路可以走。他隱隱然覺得，寫實不只是形式上的，更應當是心情上的。他開始躍躍欲試，他開始想望羅馬。

　　此時，斯福爾扎侯爵的遺孀寇斯坦查已經成為卡拉瓦喬女侯爵，他們的兒子穆奇奧 (Muzio Sforza II, 1576–1622) 比卡拉瓦喬小幾歲，雖然貴為米蘭小王子，卻善待這位年輕的畫家，他們常常玩在一起，也常常一道擊劍。穆奇奧希望卡拉瓦喬留在米蘭，他總是說：「你有我，何必到羅馬去？」卡拉瓦喬卻不肯寄人籬下，雖然是好朋友，仍然留不住他。

　　獨自生活並非易事，身邊的錢很快就花完了。卡拉瓦喬藝高人膽大，心想就憑自己繪畫的技藝到了羅馬這樣的大都會，

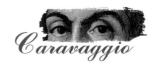

不愁找不到一碗飯吃。有了生活的保障，他就可以開始實現自己的探索。

當時的羅馬大約有十一萬人，女性不到五萬人，男性多於女性，因之將這個城市稱作男人之城並不為過。教皇西斯都五世駕崩之後，正有三位短命的教皇執政，世道因極度的貧窮與不安而混亂不堪。文藝復興的輝煌之後，當道的是矯飾風尚，滿街都是偽作，畫匠們忙著抄襲米開朗基羅與拉斐爾，完全找不到自己的方向。來自米蘭的卡拉瓦喬，帶著他繪製的靜物畫在一個又一個畫廊碰壁、遭到拒絕。人們根本不明白這些靜物畫有任何意義。露宿街頭、三餐不繼的日子過了沒有多久，卡拉瓦喬病倒了，勉強地回到米蘭，回到聖母瑪利亞感恩修道院。

卡拉瓦喬在修道院的病室裡恢復意識的時候，發現身邊一張病床上躺著形銷骨立的管事老人。老人微笑著，看著已經成年的卡拉瓦喬。老人的雙手把一張畫按在胸前，那是卡拉瓦喬的一幅小畫，上面幾粒杏子飽滿欲滴。看到卡拉瓦喬疑問的眼神，老人慢慢地說：「……你倒在教堂門口，他們把你抬進

來，這幅畫掉了出來……。他們把你放在我身邊，你昏睡了兩天了。他們給你餵了一些溫熱的羊奶，感謝上帝，你終於醒過來了……。我一直在看這幅畫，很美的畫，我能聞到杏子的甜香，也能看出你的心高氣傲……」

聽著老人斷斷續續的敘說，卡拉瓦喬心亂了，幾乎無言以對。修士們進來，為兩位患者送來蔬菜湯。一位修士很親切地跟卡拉瓦喬說：「這湯是用羊肉燉成的，很營養。你的胃餓壞了，多喝些好湯才能恢復。你年輕，恢復得快，不用著急……」

躺在病床上，卡拉瓦喬告訴老人他在羅馬的遭遇，老人分析給他聽：「……你一定能夠找到工作的，因為新教崛起，羅馬大力修復教堂和宮殿，以壯天主的神威，絕對需要畫家來做裝飾……，美好的宗教藝術品必然得到重視。……我知道，你有你的理想，但是先吃飽，才有力氣實現你的理想，是不是呢？」老人無聲地笑了，被笑容伸展開的皺紋裡，老人的眼睛閃爍著慈祥的光芒。卡拉瓦喬也笑了，他把老人睿智的面容刻劃在心裡。

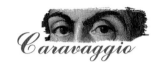
Caravaggio

　有了這樣的認知，當修道院新的管事來到病室，談起一間小禮拜堂的溼壁畫需要重新繪製的時候，卡拉瓦喬很誠懇地表示，他樂意幫忙。

　於是，人們看到杵著拐杖的卡拉瓦喬正在用手指檢驗溼壁畫所需要的灰漿質量，人們看到他正在教人將牆壁修復到適宜作畫的平整，看到他在催促畫師們加快揮毫的速度。終於，他甩開了拐杖，親自上陣，細細勾勒聖者的面容……。在栩栩如生的畫作面前，兩位修士攙扶著老人，把他安頓在一張舒適的椅子上，在他腿上裹上毛毯。老人聚精會神仔細地看著依然瘦削，但是動作已經相當靈活的卡拉瓦喬作畫。

　終於，最後的修飾完成，卡拉瓦喬審視著自己筆下的人物、風景，感覺滿意，放下畫筆，轉過身來，驚訝地看到老人臉上的淚水。

　「……，我只是想到了你的叔父。他年輕的時候，不知修復了多少重要的教堂作品。可惜，他沒有機會畫他自己要畫的……。孩子，你有能力，你也會有機會。總有一天，你會畫

出你真心要畫的作品，偉大的作品……。但是，我的孩子，你不要拒絕上帝，千萬記得……」老人握住卡拉瓦喬作畫幾小時，卻沒有沾上任何顏料的雙手，淚水滾滾而下。

卡拉瓦喬單膝跪在老人面前，四目相接之時，老人掛著淚水的臉上浮起了欣慰的笑容，他知道，這年輕人聽進去了。

養好了身體，帶著教士們的祝福，一五九二年的夏天，卡拉瓦喬再次前往羅馬。這一回，愛護他的老人給他介紹了一個暫時的去處，羅馬科隆納宮。那裡的管家是人稱普奇閣下(Monsignor Pandolfo Pucci) 的一位修士。前任教皇西斯都五世的姐姐在教皇駕崩之後回到科隆納宮居住，普奇閣下便是這位貴婦的管家。

「騎驢找馬，普奇不是好相與的，你好自為之……」老人殷殷囑咐，二十歲的卡拉瓦喬含淚告別。

從此，卡拉瓦喬告別倫巴底，再也沒有返回家鄉。

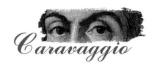

4. 米尼迪

　　一五九二年二月，教皇克勉八世 (Pope Clement VIII, 1592–1605 在位) 登基。羅馬人鬆了一口氣，這位教皇才五十六歲就登基了，看起來身體健康，神采奕奕，但願他長壽。這位新教皇很像雷厲風行的西斯都五世，甫一就任便嚴懲知法犯法的貴族，立下聲威。但是，羅馬人卻認為他是一位溫和的人，富於同情心，對於基督教採取包容的態度。不但如此，他甚至為咖啡祝福。大家都知道咖啡是穆斯林的飲品，剛剛傳入義大利。有人便在教皇耳邊喋喋不休要求教廷明令禁止其流通，以防異教藉咖啡之力為非作歹。教皇克勉八世便要求品嘗，一嘗之下大為欣賞，便為咖啡祝福，准其流通。孰知提神醒腦的咖啡大受主婦們歡迎，因為男人有了咖啡，少喝烈酒少惹事，日子太平了許多。於是教皇聽到了不少的溢美之詞……。

　　剛剛踏進科隆納宮的卡拉瓦喬距離教廷甚遠，絕對感覺不到教廷的恩澤。普奇閣下要卡拉瓦喬做的竟然是仿製宗教畫，卡拉瓦喬最厭惡仿作，然而為了有地方住有一塊麵包吃而忍氣

吞聲。但是，吝嗇的普奇供應的飯食只是燉爛的菜蔬，常常連一塊麵包也不能保證。卡拉瓦喬餓得前胸貼後背，一有空閒便外出在眾多畫坊間來來去去，找一點臨時的工作，換一口飯吃。

　　這一天，面色發青的卡拉瓦喬來到倫巴底畫家聚居的地區，看到路口上一家畫坊，掛著「羅倫佐西西里人畫坊」(Lorenzo Siciliano's Studio) 的牌子，畫坊簡陋，骯髒的窗戶裡排列著人像。卡拉瓦喬從窗戶上向室內張望，一張桌子上幾個臉色紅潤的男孩正在吃飯。卡拉瓦喬情不自禁地推門走了進去。桌子對面一個十五、六歲的男孩看到他就站起身來舀了一大盆濃湯放在桌上，邀他坐下，又從竹籃裡拿了一大塊麵包遞給他。卡拉瓦喬道了謝就坐下來掰開麵包蘸著濃湯狼吞虎嚥起來。幾個年歲小的男孩善意地笑了起來。那年長些的男孩沒有笑，只是遞給他一把木勺。卡拉瓦喬接過勺子道了一聲謝，繼續大嚼，直到湯盆裡涓滴不剩，連掉在桌上的麵包屑都被掃進嘴裡，這才心滿意足地抬起頭來，頓時目瞪口呆，愣了一陣，這才滿心歡喜地笑了起來。

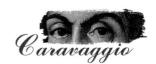

邀他坐下吃飯的男孩是小他六歲的西西里畫家米尼迪 (Mario Minniti, 1577–1640)。

周圍的男孩也都笑起來:「我們的米尼迪最是漂亮,你終於發現了⋯⋯」

卡拉瓦喬環視大家,發現這些男孩都出奇的美麗,便笑說:「你們西西里男孩都漂亮⋯⋯」

坐在他對面的米尼迪沒有笑,正色問道:「你怎會餓成這樣?」卡拉瓦喬笑道:「那是『沙拉』閣下的德政帶來的後果⋯⋯」

待畫坊主人羅倫佐 · 卡爾利 (Lorenzo Carli) 返回,發現畫坊裡出奇地安靜。他看到一位年輕的畫家正在根據草圖畫肖像,米尼迪坐在他身邊聚精會神盯著這位畫家的每一個動作。幾個男孩站在他們身後一聲不響,臉上滿是如飢似渴的表情。卡爾利靜靜站在他們身後,看著畫布上出現的圖景,毫無疑問真正的倫巴底樸實、自然、真切、細緻的畫風,畫家技巧嫻熟,運筆果斷而精準。人物肖像從濃郁的背景上如同浮雕般顯現出

來……。

　　就從這一天起，卡拉瓦喬留在了西西里人畫坊，每天畫三幅肖像，無不大受讚美。晚間，他坐在桌旁，很開心地為大家製作合適的畫筆，指點男孩們調製顏料，順便講些家鄉倫巴底的故事。卡拉瓦喬喜歡唱歌，男孩們也都喜歡唱歌，於是這間畫坊充滿了友愛、和諧與歡快。變得窗明几淨的畫坊裡出現了精采的肖像畫。這些肖像畫的主顧非同小可，他們來自羅馬麥地奇山莊，為托斯卡尼大公斐迪南一世 (Ferdinando I de’ Medici, 1587–1609 在位) 蒐羅上好的藝術品。西西里人畫坊舊貌換新顏的消息不脛而走，引起同行的注意，其中一位畫坊主人是葛拉瑪蒂卡 (Antiveduto Grammatica, 1571–1626)。交遊廣闊的葛拉瑪蒂卡極其敏銳，他馬上就發現了卡拉瓦喬的才華與技藝不同凡響，便很客氣地邀他來自己的畫坊「參與畫作」。葛拉瑪蒂卡正在嘗試賦予畫作一些戲劇性的效果，他很清楚卡拉瓦喬在這條路上已經走了很遠，已經相當的前衛。葛拉瑪蒂卡有許多主顧也有許多畫界友人，其中有些是很有點來頭的，

但他很謹慎地不為卡拉瓦喬作任何的介紹。他很清楚,將卡拉瓦喬丟在街頭絕對有利於自己。卡拉瓦喬的感覺也很敏銳,很快便感受到這位受人尊敬的同齡人的冷漠,工作一天之後仍然會回到西西里男孩們那裡投宿。辛苦工作卻依然身無分文的卡拉瓦喬在這些男孩中間總是快樂的。晚間,勞累至極的卡拉瓦喬在木板床上和衣倒下去的時候,米尼迪總是細心地為他蓋好被子,好像米尼迪才是那個比卡拉瓦喬大上六歲的人。米尼迪出道很早,歷經社會上的風風雨雨,深知江湖險惡,看著眼前這位不涉世事的天才,心中又憐又痛,盡一切可能照顧著這個沒有機心的人。

終於,一五九三年夏天,畫坊設在梵諦岡周邊博爾戈 (Borgo) 區,備受教皇克勉八世寵愛,往來無白丁,忙碌至極的切薩里 (Giuseppe Cesari, 1568–1640) 邀請卡拉瓦喬來自家畫坊「幫忙」,條件是給他提供一個住宿的地方。他要求卡拉瓦喬繪製的是畫面上作為陪襯的靜物與風景線。卡拉瓦喬很不開心,靜物是能夠表達許多意念的,靜物所闡述的情感、思想是

充滿力量的，是能夠深深感動觀者的。一句話，靜物是可以作為一件藝術品的主題的。當然，卡拉瓦喬也非常希望能夠繪製人物，但是他完全沒有機會。他在心裡反覆地默念著米蘭老人的話「騎驢找馬」，總有一天，他能夠找到一個合適的所在，按照他自己的心意來畫他要畫的題材。

然而，光芒總是無法完全掩蓋的。切薩里的朋友，早已功成名就的畫家奧西 (Prospero Orsi, 1560s–1630s) 閒來無事，晃到切薩里的畫坊，看到正在作畫的卡拉瓦喬。卡拉瓦喬有一項特質，無論他的心情多麼惡劣，當他面對畫布的時候便能夠在瞬間收拾起心情，專心作畫，而且全力以赴。奧西在那裡隨意地看著，看了一會兒，便看出了端倪。畫面上，透過一扇玻璃窗所看到的室內景致之逼真實在是不可思議，仔細看去，桌上的葡萄、蘋果、玻璃杯在「自然光線」的照耀下，閃爍出的溫情、柔軟、和煦，觸手可及。奧西熟悉傳統藝術，用甚麼樣的油彩繪出的光線，能夠透視兩層玻璃而讓我們看到玻璃杯內的清水？這清水不但呈現在畫布上，而且似乎還折射出居室護牆

織錦絳紅的色澤……。前人沒有做過的事情,恐怕連想都沒有
想過的事情,竟然出現在眼前。奧西打量起目不轉睛專心作畫
的年輕人來,如果營養均衡,這應當是一位相當漂亮的青年。
深色的眼睛閃著堅毅的光芒,是他臉上最有神采的部分。其他
一切,乏善可陳,唯灰黑色長衣上掛著的一把短刀和修長白皙
的雙手可以算做亮點。奧西忖道,這位來自卡拉瓦喬的梅里西
雖然眼下三餐不繼、衣衫襤褸,但他很快會成為羅馬畫家中的
第一人,要怎樣地幫他一把才好。沒有想到,機會一下子就到
了眼前。吃飯時間到了,切薩里和他的畫家兄弟出外作客,畫
坊裡的人們都散去了。卡拉瓦喬畫完了自己被安排的部分,清
洗了畫筆、調色盤,站起身來正在想著口袋裡的幾個零錢有沒
有辦法買到一些吃食果腹,就看到了一張熱情的笑臉。奧西邀
卡拉瓦喬吃飯。席間,卡拉瓦喬同這位新朋友談到他在羅馬的
經驗,也談到在切薩里那邊的處境,奧西了解切薩里兄弟,知
道他們有多麼自私、勢利;毫無疑問,他們嫉妒卡拉瓦喬的才
華,生怕他出頭。飯畢,奧西直接請卡拉瓦喬帶上自家的兩幅

小畫，跟他一道來到了一位畫商的畫廊裡。這位畫商是司帕達 (Constantino Spata)。這家畫廊的位置很重要，就在瑪達瑪宮 (Palazzo Madama) 的附近，而這座宮殿的主人是蒙特樞機主教 (Francesco Maria del Monte, 1549–1627)。

同司帕達見過禮，卡拉瓦喬就到處瀏覽起來。司帕達品味不俗，卡拉瓦喬感覺不錯。

奧西將卡拉瓦喬的兩幅畫遞給司帕達，等著看他的反應。司帕達眼睛一亮，奧西就笑了，毫不掩飾地問：「怎麼樣？你心裡有數，不該找不到買主吧？」司帕達笑道：「這麼精美的靜物畫，瑪達瑪宮的人會愛不釋手……」奧西正色道：「給個好價錢吧，梅里西運氣夠背，半點背景也沒有，正缺銀子用……」司帕達笑瞇瞇地遞過錢袋，奧西在手上掂了一掂就很高興地笑了。兩個朋友開心地聊著，司帕達忽然叫道：「這位倫巴底人哪裡去了？」

畫廊大門敞開，卡拉瓦喬蹤影不見。

奧西向門外張望了一下，大叫一聲：「不好了！」便拔出

劍來飛身撲出大門。

　　原來，卡拉瓦喬對畫廊附近的宮殿並不感興趣，他知道自己離那裡還有很長的一段距離。他漫不經心地瞄向窗口，窗外的情形一下子吸引了他的注意。一輛雙輪輕便馬車停在斜對面的酒肆門口，一個肥胖的漢子下了馬車，把韁繩栓在廊柱上，一邊嘴裡不乾不淨地罵著，一邊拿起一條鐵鍊把車上的一個女人拴在車門上。卡拉瓦喬見狀火不打一處來，便衝出門去叫住了那個漢子：「您怎麼能用鐵鍊子把這位女士拴在車上呢？」那漢子回過身來，沒好氣地說：「我包養的女人，我愛怎麼著，就這麼著，關你甚麼事？」被鐵鍊拴住的女子年輕而美麗，對著卡拉瓦喬說：「把我拴在車上去找別的女人尋歡作樂是家常便飯，您只當沒看見就是了……」話沒說完，那漢子手裡的馬鞭一抖，女子裸露著的肩上頓時鮮血淋漓，又驚又痛忍不住哭叫起來……。

　　此時的卡拉瓦喬已經在羅馬一段日子。米尼迪一直告誡他不可以找人決鬥，不可以帶劍上街，不可以這樣，不可以那樣，

「都是犯法的」。現在，腰上只有一把短刀，怒不可遏的卡拉瓦喬顧不得了，拔出短刀就向那漢子撲去。哪知那漢子是羅馬街頭有名的惡棍，他又一次揮動鞭子，這次招呼的是馬背。馬兒驚跳起來，不但狠狠地踢到卡拉瓦喬的左腿，而且險將他踩到蹄下。幸虧奧西及時趕到，揮劍砍斷韁繩，馬兒拖著車子跑了，惡棍看到對手受傷倒地，對手的幫手到了，看起來有頭有臉，便罵罵咧咧地追趕自家的馬車去了。

　　司帕達也趕到了，看到卡拉瓦喬昏倒在地，一把短刀掉在地上，他趕緊把那柄短刀拾起來，插進卡拉瓦喬腰間的刀鞘。對於格鬥有相當經驗的奧西已經叫住一輛馬車，兩人相幫著把卡拉瓦喬扶進車廂，奧西跟車伕說：「聖母瑪利亞慈善醫院……」事出緊急，奧西把這居無定所、身無分文，又受了重傷的新朋友送到離此地最近的教會辦的救濟窮人的醫院，也是合乎情理的。

　　到了醫院，修士們把卡拉瓦喬抬了進去，奧西就請車伕直接送他到切薩里的畫坊。切薩里聽說卡拉瓦喬被馬踢傷送到了

Caravaggio

聖母瑪利亞慈善醫院就搖了搖頭：「到了那種地方，凶多吉少了，這個北方人，運氣真是壞透了……」話鋒一轉，跟奧西談起別的事。

　　話不投機，奧西惱火地走了出來，卻看到了一雙淚眼，眼睛的主人一臉驚懼地站在奧西面前：「先生，我是來自西西里的米尼迪。您說的可是來自倫巴底的梅里西？他的傷勢怎樣了？」奧西閱人無數，馬上看出來這少年人是真正痛惜卡拉瓦喬的，就把懷裡的錢袋給他，跟他說：「這是梅里西賣畫的錢，在醫院裡可能用得著。我是他的朋友奧西，等到他出了醫院，你就來找我跟司帕達。司帕達有間畫廊……」米尼迪道謝之後轉身就跑，奧西叫住他，解下脖子上的圍巾遞給他：「醫院裡甚麼樣的病人都有，你掩住口鼻……」米尼迪淚流滿面，深深一躬，朝著醫院方向飛奔而去。

　　卡拉瓦喬生性愛乾淨，破衣爛衫也洗得乾乾淨淨。他甦醒過來的時候，發現自己躺在惡臭之中，不禁皺起了眉頭。查看身上，腿上裹著厚厚的繃帶、胸口也被繃帶縛緊，原來，胸口

也被那匹馬踢傷了。腰上的短刀不知去向，不禁心裡一凜，想坐起來，卻引發一陣劇烈的咳嗽，胸口火辣辣地痛得鑽心，整個後背似乎裂開了，一顆心便飄浮在虛空中，顫抖如同一片黃葉，幾乎又昏厥過去。一條沾了水的小手巾貼在他乾燥的唇邊，那條小手巾又移到了額上，卡拉瓦喬終於緩了過來，他看到了米尼迪臉上的淚水，靜靜地笑了，伸出一根手指，抹去那張秀美的臉上滾滾而下的淚水。

米尼迪小聲在卡拉瓦喬耳邊講述他入院的經過，準備把錢袋給他，他搖頭，要米尼迪留著那筆錢：「黑衣騎士若是放過我，我就用它來買件衣服穿……」米尼迪臨走前留下了奧西的圍巾：「掩住口鼻，你會好過一點……」

月光從長窗傾瀉進來。這個大統倉般的房間裡有人停止了呼吸，一位教士來為逝者祈禱，瞥見角落裡被月光照亮的一張臉，一條圍巾滑落在胸前，那張臉完全地暴露在月光下，一張英俊的臉，眼瞼微闔，額上的亂髮襯托出的那張臉，格外的蒼白。教士心裡一動，難不成就是那位在普奇閣下的畫室裡繪製

聖像的倫巴底畫家？走近一看，沒錯，就是他，頓時心痛不已。於是招呼修士們將他轉移到另外一間空氣比較流通的小病室，囑咐修女們好好照顧他。

躺在擔架上移動著的卡拉瓦喬睜開眼睛，看到黑衣騎士在月光下回頭凝望著他，隱隱然，卡拉瓦喬感覺到那張被蒙住的臉上出現了一絲笑容，他艱難地舉起手表示感謝。身邊的教士看到了畫家的這個手勢，欣慰地祝禱：「感謝上帝……」聽到了教士的聲音，卡拉瓦喬再次舉起手致意，這隻手被教士溫暖的手握住。卡拉瓦喬的一顆心終於不再顫抖，他跟自己說：「不要拒絕上帝，千萬不要……」淚水終於滴落下來。

月光下，西西里人畫坊的閣樓上，米尼迪站在窗前，遙望著切薩里畫坊的方向，想念著卡拉瓦喬留在那裡的一幅畫《病中的酒神》。他親眼見到卡拉瓦喬用一面鏡子來畫出自己上次在羅馬生病的樣子，那樣的無助。他看到了畫面上病得臉色發青的卡拉瓦喬脣邊的微笑，以及眼睛裡那討好的笑意，忍不住出聲問道：「酒神病成這樣，祂怎麼笑得出來？祂是在對著我

們微笑嗎？」卡拉瓦喬回答說：「噢，我們無足輕重，祂在跟黑衣騎士打個商量，希望黑衣騎士高抬貴手放過祂……」那是米尼迪頭一次聽說黑衣騎士，終於模模糊糊地明白了多層次的黑色在卡拉瓦喬畫作中的意義。他當然無法想像得到，卡拉瓦喬在這幅畫作裡所寄託的意念、所運用的技法，在三百年後被藝術史家稱為「超現實主義」。此時此刻，忠誠的米尼迪一心一意惦記著醫院裡的卡拉瓦喬，惦記著留在薄情寡義的切薩里那邊的畫作，卡拉瓦喬的畫作。畫家同畫作都危在旦夕，米尼迪大睜著雙眼憂心如焚。

《病中的酒神》 *Sick Bacchus*

1593—1594　現藏於羅馬博爾蓋塞美術館 (Rome, Galleria Borghese)

卡拉瓦喬第一次抵達羅馬的經驗過於慘痛，無法忘懷。以自己當作模特兒，靠一面鏡子作畫不只是因為經濟拮据，也是畫家表達內心情感風暴的方式。數百年來，人們看到的只是酒神臉上的菜色以及祂的匱乏，不解著那諂媚的笑容源於何處。二十世紀「超現實主義」(Surrealism) 成為顯學，人們才恍然大悟，卡拉瓦喬竟然是如此「早慧」，其畫風與技法早已窺見了未來。

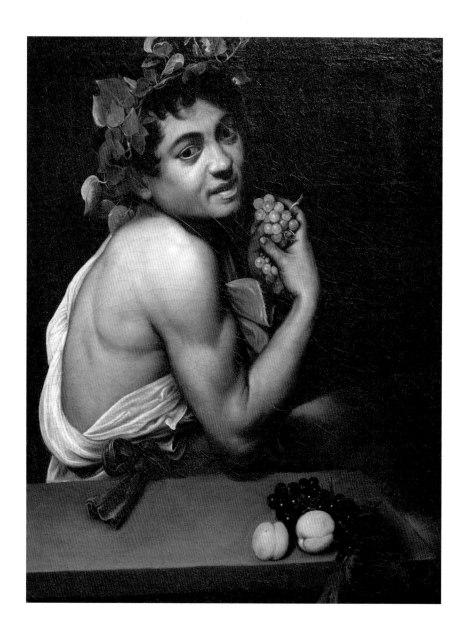

　　月光下，躺在一張比較整潔的窄床上，卡拉瓦喬覺得自己有希望活下去了，胃裡有了些溫暖的湯水，傷口也被重新包紮過，雖然還是疼痛，但是已經可以忍受了。修士們還告訴他短刀被妥善地收藏著，待他傷癒出院就會還給他，讓他感覺安心。奧西的圍巾散發出男人香水的味道、男人刮鬍肥皂的味道、男人的味道。上面甚至還有米尼迪淚水的鹹味。這一切都讓卡拉瓦喬覺得心裡有著甚麼東西在融化，很陌生的感覺。他一向以為自己的心夠硬能夠對付這個殘酷的世界，此時此刻回想起「馬禍」的發生，竟完全是心軟造成的。但是，心軟也沒有甚麼不好吧？他聞著這條氣味複雜的圍巾，自己剛剛完成不久的一幅畫在眼前清晰地浮現出來，那是《手捧果籃的少年》。米尼迪光滑的頸項，從低凹的鎖骨深處如同石雕般烘托起那麼美好的一張臉。青春的豐盈用整籃的水果來謳歌還是不夠啊。卡拉瓦喬心滿意足。他絲毫不擔心這幅眼下留在切薩里畫坊裡的畫，切薩里兄弟雖然不是朋友，但他們還不至於會毀掉自己的畫，據為己有或者轉賣都有可能，那也沒有甚麼大不了，畫

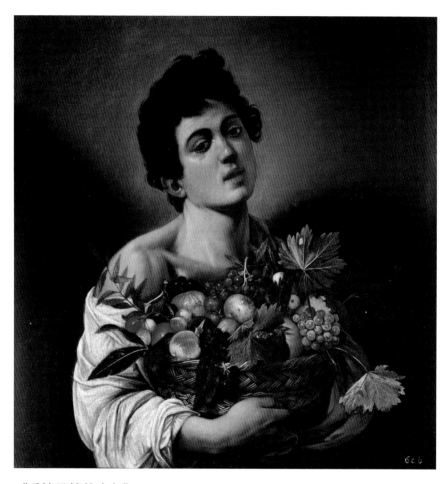

《**手捧果籃的少年**》 *Boy with a Basket of Fruit*
1593—1594　現藏於羅馬博爾蓋塞美術館

以西西里少年米尼迪為模特的這幅作品強烈表達卡拉瓦喬對生命、對青春、對世間美好的熱愛。少年的美好形象被光線照亮，成為畫面的主旋律，甚至逼退了周圍的暗影；如同朝霞般絢麗的生命逼退了死亡。然而，卡拉瓦喬依然用正在枯萎的葉片、被蟲咬過的蘋果來展現真實世界，直言宣告，不完美才是世界的真面目，不容矯飾。

還在，那就行了。

　　果真，卡拉瓦喬的自信是有根據的。兩幅畫作確實被切薩里兄弟占為己有十多年，教皇保祿五世 (Pope Paul V, 1605–1621 在位) 一六○五年登基後，勵精圖治，對逃稅漏稅者絕不寬宥。切薩里畫坊積欠稅款於一六○七年遭到懲戒，畫坊之內的畫作全部被沒收。

　　教皇保祿五世出身於博爾蓋塞家族。家族中另外一位重要成員希俾歐尼樞機主教 (Cardinal Scipione Borghese, 1577–1633) 熱愛藝術，是一位大收藏家，也是藝術家的重要贊助者與保護者。他早已在切薩里畫坊看到過這兩幅作品，滿心喜愛。作品被教廷沒收之後，希俾歐尼主教從教廷手中把畫作買下來，納入博爾蓋塞典藏。

　　因此，卡拉瓦喬同米尼迪在他們的有生之年都看到這兩幅畫作抵達最為美好的所在，得到最為周到的照顧，而且，欣賞者眾，讚譽者眾。

5. 蒙特樞機主教

在醫院裡，年輕的卡拉瓦喬一天天地恢復著，一天天地接近著出院的日子。他沒有浪費這一段無所事事的時間，仔細地觀察著周圍的病人，看到他們因為病苦而扭歪的臉，看到他們因為營養不良而豁缺的牙齒，看到他們絕望、無助的眼神，看到襤褸的衣衫外那一雙雙在辛苦勞作中布滿傷痕的手、扭曲的手指。他也看到高燒中的病人血紅的眼睛、燒成酡色的臉頰。他對那些露在外面、腳趾分得很開、長滿厚繭、骯髒的腳瞭如指掌。這些腳支撐著辛苦勞作的男女艱難度日，也曾經翻山越嶺尋求神蹟、尋求慰藉、尋求解脫。

卡拉瓦喬有著驚人的觀察力，他將這一切默默地鏤刻在心裡。他認為，窮苦人所展現在他面前的一切都是美的，絕對值得留在畫布上。

時常來看望的米尼迪奔走在醫院同司帕達畫廊之間，因此奧西很清楚卡拉瓦喬的健康狀況。有一天，他同自己的妹夫威特瑞斯 (Gerolamo Vittrice, 卒於 1612) 談起卡拉瓦喬。威特瑞斯不但是畫廊主人、收藏家，而且與教廷過從密切。威特瑞斯

71

早已在坊間看到過卡拉瓦喬的作品，只是沒有見過畫家本人，聽到奧西談到畫家的處境，深表關切。

因此，當二十三歲的卡拉瓦喬腰上掛著短刀在修士們的陪同下出現在醫院大門時，奧西同米尼迪乘坐輕便馬車前來接他，他們沒有前往司帕達的畫廊，而是來到了威特瑞斯的畫廊。大家見過面之後，威特瑞斯和奧西便帶著卡拉瓦喬和米尼迪，來到畫廊附近一間光線明亮的居室，司帕達已經在那裡指揮著人們安頓室內的一切。這是一間畫室，顏料、畫布、畫架、工作檯一應俱全。地中央一隻大箱子敞開著，裡面是各種服裝道具，供模特兒使用。大家都望著卡拉瓦喬，希望他滿意。卡拉瓦喬環顧四周，猶豫了一下，還是很客氣地表示窗戶上需要有東西遮擋過於強烈的日光，司帕達馬上著人安裝厚重的窗帷，室內的光線一下子變得柔和了……。

這便是卡拉瓦喬抵達羅馬之後，第一間屬於他自己的畫室。畫室一側的臥室裡有兩張單人床，其中一張的床頭上掛著卡拉瓦喬的長劍。看到這把長劍，卡拉瓦喬笑了。大家都笑了。

　　「畫些宗教題材的作品吧！無數的訂單在等著你……」威特瑞斯很懇切地跟畫家這樣說。人們散去之後，卡拉瓦喬從大箱子裡拿出一套深色華服、一頂深色絲絨帽子，讓米尼迪穿戴起來。當盛裝的米尼迪出現在燭光下的時候，卡拉瓦喬大笑了。宗教題材可以等一等，他要畫些有趣的東西來掃除心頭的陰霾，古老的題材、有趣的畫面……。

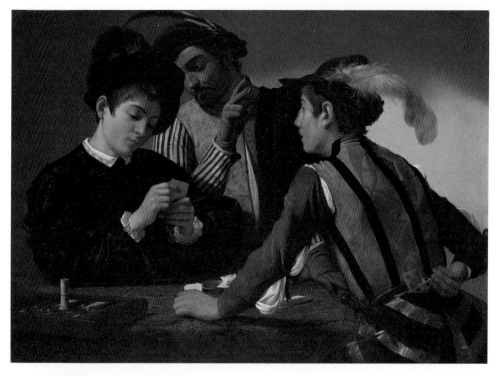

《牌局老千》 *The Cardsharps*

1594—1595　現藏於美國德州福和市金貝爾藝術博物館 (Fort Worth, TX. Kimbell Art Museum)

老千們在牌局裡將菜鳥玩弄於股掌之上自古有之稀鬆平常。然則，卡拉瓦喬將老千們聯手詐欺的行徑描繪得一目了然令人發噱。其中之一瞄著年輕人手中的牌，正伸出手指給同夥暗示，坐在對面的同夥便從腰間摸出需要的紙牌來。對這一切渾然不覺的是那位眉清目秀的富家子，正認真地看著手裡的牌。光線從老千們一側照射過來，照亮了帽子上的羽毛，讓我們看到了鞘中的短刀、衣物的材質與色彩以及牌桌上那一條華貴的桌毯與賭具。靜物與人物逼真地烘托出喜劇效果。

Caravaggio

　　毫無疑問，這幅作品非常的成功。同時，卡拉瓦喬還用鏡子畫出了《被蜥蜴螫傷的少年》，那種瞬間驚嚇的表情被卡拉瓦喬捕捉到，並且逼真地繪製到畫布上所展現出的精湛技巧，讓威特瑞斯和司帕達嘖嘖稱奇。

　　司帕達笑問畫家：「不見你描繪女人，不知你需要甚麼樣的模特兒，要不要我們幫你找一位美人來？」卡拉瓦喬笑答：「在街上見到的第一位吉普賽女子就足以擔當模特兒的重責大任。」不消一時三刻，身穿橙色外套，頭戴高帽的米尼迪一本正經地領了一位吉普賽女郎走進來，這是一位經驗豐富的占卜師，圓圓的臉上掛著莫測高深的微笑，白色頭巾上的黑色十字繡同衣領上的十字繡相得益彰。

　　卡拉瓦喬看到這兩個人，心花怒放，他把占卜師肩上的披風小心地解下來，穿過左腋在她的右肩上繫住，露出了寬鬆的白襯衫和靈巧的雙手。他在米尼迪的腰間掛上自己的長劍，在他的帽子上插上了黑白相間的羽毛。

　　卡拉瓦喬笑問：「親愛的米尼迪，你想不想知道自己的未

75

來？」

聽到這句話，占卜師熟練地拿起青年的右手，摸索著他掌上的紋路。米尼迪臉上露出了天真、好奇的表情。一切都準備好了，夕照的光線正巧透過窗帷在他們身後留下了窗櫺的灰色陰影，這條規正的陰影將室中的兩位模特兒連結起來。卡拉瓦喬心滿意足地凝視著他們……。

威特瑞斯注意到，卡拉瓦喬用畫筆的尾端在畫布上點了幾點，留下一些幾乎看不見的痕跡，然後，調轉畫筆，色彩準確無誤地出現在畫布上……。這是第一次，威特瑞斯親眼見到卡拉瓦喬怎樣開始一幅作品。他目不轉睛地看著一幅傑作在他的眼前現出了雛形。他無法想像，在「毫無準備」的狀態下，卡拉瓦喬是如何抓住意念，將一個古老的題材以如此溫馨、神祕的氛圍展示在眾人面前。他不知道的是，卡拉瓦喬是一位職業的創作者，無時無刻不在調集素材。當合適的模特兒出現的時候，素材馬上可以落實到畫布上，成為傑作。

《占卜師》 *The Fortune Teller*

1594—1595　現藏於巴黎羅浮宮 (Paris, Louvre)

這幅作品是卡拉瓦喬極為著名的「即興之作」。朋友們親眼見到他怎樣迅捷地進

入創作。他們沒有看到的是，夜深人靜，模特兒離去之後，卡拉瓦喬怎樣將自己

的心頭所想融入色彩，賦予作品靈魂。在這幅作品裡，卡拉瓦喬隱身於米尼迪華

貴的形象，表達出他自己對未來的千般疑惑。他知道，自己走在一條正確的路上，

但能有多少機會實踐自己的創作理念，卻是全無把握。

　　威特瑞斯的畫廊裡懸掛著卡拉瓦喬的作品，他並不急於脫手，常常搬一把椅子坐在這幾幅作品的前面，細細地揣摩，每一次都有新的發現。

　　這一天，他的畫廊裡來了兩位客人，蒙特樞機主教同他的一位幕僚，這位幕僚數月前從司帕達那裡買到了卡拉瓦喬的一幅小畫。

　　蒙特樞機主教是大收藏家，同威特瑞斯熟識。走進畫廊，主教大人馬上被《牌局老千》吸引，臉上浮起微笑。主教非常喜歡玩紙牌，更喜歡輸贏帶來的情緒起伏。身為高階神職人員，生活簡樸、循規蹈矩，小小的紙牌遊戲、小小的輸贏無傷大雅，幾乎是主教唯一的娛樂。難得這個卡拉瓦喬把這麼引人發笑的場景搬上了畫布，而且是那麼精緻地搬上了畫布……。《占卜師》也很可愛。在這兩幅畫裡，同一個年輕、美好的男性模特兒尤其賞心悅目……。蒙特樞機主教毫不猶疑，出高價買下了這兩幅畫。然後，他站在了《被蜥蜴螫傷的少年》前面，看到了花叢中的綠色蜥蜴，不禁莞爾，問道：「這幅作品

很有意思，模特兒是誰？」威特瑞斯坦率回答：「是卡拉瓦喬自己……」主教很親切地問：「他的畫室遠不遠？」威特瑞斯告訴主教，卡拉瓦喬就在隔壁作畫。於是，這一天，蒙特主教不但買了畫而且看到了卡拉瓦喬。

畫室的窗戶基本上被帷幕掩蓋，一抹天光照亮了畫面的右方，將受傷少年美好的右肩暴露在亮處。肇事的蜥蜴幾乎隱蔽在凋敝的花叢中，插花的花瓶在黑暗中閃爍著微光，卻仍然折射出窗戶的樣貌，花與葉正在死亡，只剩下兩粒櫻桃頑強地閃爍出腐爛前的紅色。畫家在微弱的光線裡細心地用鉛灰描摹著黑色葉片的邊緣，完全沒有聽到人聲……。

這是生與死驚心動魄的搏鬥，主教沉痛地閉上眼睛。

威特瑞斯吃驚得說不出話來，這一幅尚未完成的作品同已經掛在自家畫廊的那一幅使用的是完全一樣的題材、布局，就因為在光線方面採用了不同的處理方式，整個畫面傳達的意念竟然完全不同了。

主教的幕僚輕咳了一聲，卡拉瓦喬停下筆轉過身來，看到

了一張慈愛的臉，臉上有著悲天憫人的慘淡表情。卡拉瓦喬靜靜地笑了，他知道，面前的這位主教大人看懂了自己的畫。蒙特主教看到了這個坦然的笑容，內心更加激動，他馬上做出了一個決定⋯⋯。

這一天，蒙特樞機主教將卡拉瓦喬和米尼迪帶回了瑪達瑪宮；不但請他們住在宮裡，而且將宮中最寬敞的酒窖改造成卡拉瓦喬需要的畫室。從此，卡拉瓦喬的生活完全變了樣子，他有了可靠的經濟保障，他成為羅馬最搶手的畫家。來自倫巴底的卡拉瓦喬成為十六世紀末整個羅馬畫價最高的畫家。

《被蜥蜴螫傷的少年》 *Boy Bitten by a Lizard*

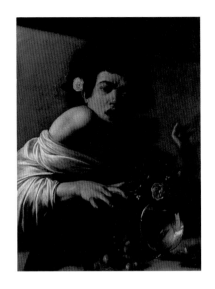

A. 完成於 1594，現藏於倫敦國家藝廊
(London, National Gallery)

這幅作品是這個標題的原始件，卡拉瓦喬以自己作為模特兒，捕捉住被蜥蜴咬傷的瞬間驚懼，逼真、詼諧，充滿生之歡欣。少年鬢間的花朵、瓶中的鮮花、水瓶折射出灑進室內的晨光、桌上的水果，連同蜥蜴都是生機勃勃的。整幅作品充滿生命與青春的禮讚。

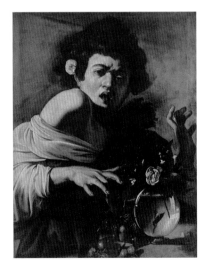

B. 完成於 1595，現藏於佛羅倫斯隆吉典藏
(Florence, Fondazione Longhi)

藏於佛羅倫斯的這幅作品與原始件大異其趣，畫面上的鮮花、水果、蜥蜴都呈現死亡之色，水瓶折射出的窗光變成了夕照，少年的膚色變暗，部分衣著籠罩在暗影中。死與生的搏鬥，死亡的力量之巨大與生命的掙扎之頑強成為畫作的靈魂。卡拉瓦喬的這兩幅傑作充分展示其藝術理念，畫作的意義完全取決於藝術家的內心波瀾而非題材。其精湛的明暗設色技巧亦成為後世藝術家揣摩的典範。

　　瑪達瑪宮中常常舉辦音樂會，童聲合唱、獨唱多半都是少年們擔任，他們的住處與卡拉瓦喬鄰近，平時在走廊裡擦肩而過，他們總是微笑著，十分的謙卑有禮。更多的時候，他能聽到他們練唱的歌聲與樂音。他從不打攪他們，聆聽片刻，帶著愉悅的心情，自去畫室工作。

　　晚間的音樂會，卡拉瓦喬坐在側面後排舒適的椅子上，靜靜地聽著樂聲、歌聲在空闊的廳堂裡冉冉升起，感覺著皎潔的月光照亮了山川樹木，照亮了潺潺的流水，那樣的祥和美好。樂師與歌者都是少年，如此優雅的美聲是卡拉瓦喬從來沒有聽過的，他的面前逐漸地浮現出美好的畫面。

　　夜深了，卡拉瓦喬無法入睡，他輕手輕腳走進米尼迪的房間，輕輕搖醒了自己最信任的模特兒。米尼迪睡眼惺忪跟著卡拉瓦喬來到畫室，任憑他把衣服披掛在自己身上。卡拉瓦喬還遞給他一把魯特琴 (lute)，米尼迪很自然地攬住琴，右手停在弦上，左手則停留在弦鈕上……。

　　這是卡拉瓦喬為蒙特樞機主教繪製的第一幅作品。當主教

來到畫室的時候，發現坐在那裡的模特兒幾乎是背對著畫家，畫布上已經有米尼迪的正面，現在，卡拉瓦喬聚精會神在米尼迪的側身背影……。又過了幾天，米尼迪換了姿勢，低頭坐在那裡，畫面上這個姿態的米尼迪正出現在畫面的右側，成為第三個「人物」。最後，畫家面前沒有了模特兒，只有一面鏡子，映像是卡拉瓦喬自己的右側面。蒙特主教靜靜地看著，感覺上似乎面對魔術。他甚麼也沒有說，靜待作品的完成。

真正的樂師與歌者對這幅畫極有興趣，他們提供了號角、小提琴、樂譜與歌譜作為道具。有空的時候，他們會靜靜地站在卡拉瓦喬背後，凝神看著油彩為畫面增添「聲音」。他們看出來了，畫面上，年輕了好多歲的卡拉瓦喬手裡拿著的正是那支號角，他們互相傳遞著眼神，痴痴地笑了起來。卡拉瓦喬好像背上長了眼睛，手裡忙著，頭也不回地說道：「我現在不會吹那個玩意兒，你們可以教我啊……」少年們大感意外，面面相覷不知如何是好。主教見此情狀，不禁莞爾。

作品完成，主教發現畫面右側像個廚娘一樣正低頭分解葡

萄的少年肩背上竟然有翅膀，身側竟然有箭袋，正是愛神邱比特！祂不是樂師，卻是音樂的靈魂，沒有愛，怎能有音樂？主教的眼睛溼了。

在作品成為主教的典藏被送去裝裱之前，卡拉瓦喬一絲不苟地為畫面上複雜的衣物褶皺做最後的修飾。主教輕聲跟他說：「你畫的這幅畫，前無古人，你畫的邱比特大有深意。也許，你也能夠以宗教為題材，畫出一些不朽的作品……」卡拉瓦喬停下筆，轉身面對主教，他看到了主教眼睛裡的淚水，沉思良久，點了點頭。

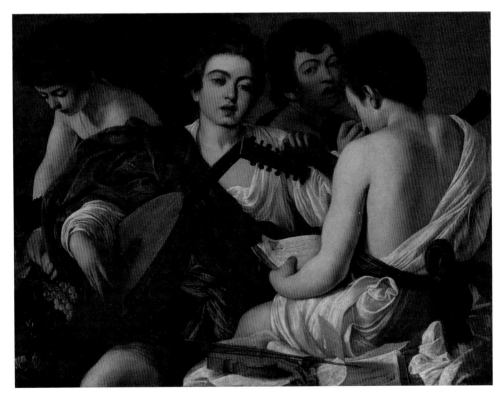

《樂師們》 *The Musicians*

1595　現藏於美國紐約大都會博物館 (New York, Metropolitan Museum)

正在調音的魯特琴手，正在看譜練唱的歌者，手捧號角的少年以及坐在一側的愛
神邱比特組成的畫面，是卡拉瓦喬第一幅多人物畫作，極為戲劇化地將四人納入
場景。匪夷所思卻又自然流暢的構圖，人物心情的契合、動作的和諧優雅，寓意
的深遠寧靜成就了十六世紀末畫壇的奇蹟。數百年來被許多大收藏家視為珍寶，
也成為卡拉瓦喬所開啟的巴洛克節奏的典範。

6. 凝視

　　卡拉瓦喬熱愛文學，熱愛詩歌。奧西的親戚奧瑞利歐 (Aurelio Orsi) 不僅是一位人文學者，也是一位詩人，在奧西把卡拉瓦喬介紹給他不久，就把卡拉瓦喬帶到一個詩人聚會的社交圈裡，這個圈子裡有一位年輕人，他是出身於佛羅倫斯巴爾貝里尼豪門的瑪菲奧 (Maffeo Barberini, 1568–1644)。他同卡拉瓦喬一見如故，成為好友。這位只比卡拉瓦喬大三歲的年輕人在好友逝去十多年之後登基成為教皇厄本八世 (Pope Urban VIII, 1623–1644 在位)。這一段相知相惜的友誼對於西方藝術史來講非同小可，正是由於瑪菲奧的努力，正是由於後來成為教皇厄本八世的這位老朋友的努力，卡拉瓦喬的作品才沒有散失到無法追尋的地步。後世藝術家不能不感念奧西家族，也不能不感念巴爾貝里尼家族對卡拉瓦喬的理解與厚愛。

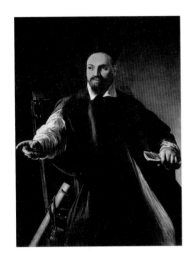

《瑪菲奧・巴爾貝里尼主教肖像》

Portrait of Monsignor Maffeo Barberini

1598—1599　現藏於佛羅倫斯私人典藏 (Florence, private collection)

這幅作品再現卡拉瓦喬驚人的觀察力。坊間謠傳，卡拉瓦喬「必須」依靠模特兒，否則「一事無成」。卡拉瓦喬認識瑪菲奧的時候，後者尚非主教，待其成為主教之時，教務繁忙並不能久坐，卡拉瓦喬不但畫得維妙維肖，而且強烈表達了主教的詩人氣質與王者風度。這幅作品自然成為巴爾貝里尼家族的傳家之寶。

　　與詩人作朋友，為卡拉瓦喬帶來的愉悅心情無法估量。瑪菲奧與兩位奧西都是飽學之士，尤其是瑪菲奧，對於神學的理解與闡述格外平易近人。在這種愉快而心神寧靜的狀態裡，卡拉瓦喬繪製了第一幅宗教題材的作品《聖方濟的狂喜》。亞西西 (Assisi) 的聖方濟是卡拉瓦喬喜歡的聖人，祂安於貧窮，祂將安寧帶給病人，祂把希望帶給絕望之人……。而且，聖方濟是一位健康欠佳的病人，這一點尤其重要。卡拉瓦喬在被馬踢傷之後久咳不止，受傷的肺折磨了他很多年，至死方休。他對於病人的痛苦深有感觸，因之，他把聖方濟安排在林木中，水

塘邊。神的召喚、神的光芒令聖方濟狂喜、渾然忘我、暈倒在地。善良、美好的少年天使來到聖方濟身邊撫慰著祂。整個畫面浸潤在和煦的光芒中，美妙無比。

　　少年天使的模特兒是米尼迪，聖方濟的初期繪製卻是在夜間進行的，有無模特兒，米尼迪全無答案。看到畫面上聖方濟眼簾微闔、瘦骨嶙峋的模樣，米尼迪馬上想到卡拉瓦喬躺在醫院裡的樣子，淚水忍不住溢了眼眶。

　　卡拉瓦喬還在潤飾細部，蒙特樞機主教已經心急地約了瑪菲奧一道賞畫。在這幅畫前，主教心情激動。他欣慰無比，從今往後，卡拉瓦喬將創作出更多更精采的宗教作品，前程將無可限量。瑪菲奧更是看到了卡拉瓦喬的不凡，看到了這位畫家賦予畫面的詩意，尤其是天使沐浴在陽光下的左肩與左膝，那是充滿力量的臂膀與膝蓋，與前輩藝術家筆下的天使大異其趣，那是怎樣的嬗變呢？一時還想不清楚，卻聽得蒙特主教很親切的問話：「十月十八日是聖路克日 (Feast of Saint Luke)，我們把這幅作品送去展覽好不好？」蒙特主教的話剛一說完，

他就看到了兩張開心的笑臉。

　　在熱鬧滾滾的節日裡，在樂聲、鮮花與食物的香氛、美酒的氤氳裡，在熙熙攘攘的人群上方，聖方濟與少年天使的美好畫面吸引了無數驚喜的目光，成為這個節慶最大的亮點。銀行家、藝術品大收藏家寇斯塔 (Ottavio Costa, 1554–1639) 也在人群之中，他絕然不能放過這個大好的機會，於是高價買下了這幅作品。後來的歲月裡，寇斯塔繼續關注卡拉瓦喬的創作，被他典藏的作品還包括一五九六年的《抹大拉的瑪麗亞》(*Mary Magdalene*) 以及一六〇二年的《聖施洗約翰》(*Saint John the Baptist*)。甚至在卡拉瓦喬的逃亡歲月中，寇斯塔繼續大力收藏他的作品。

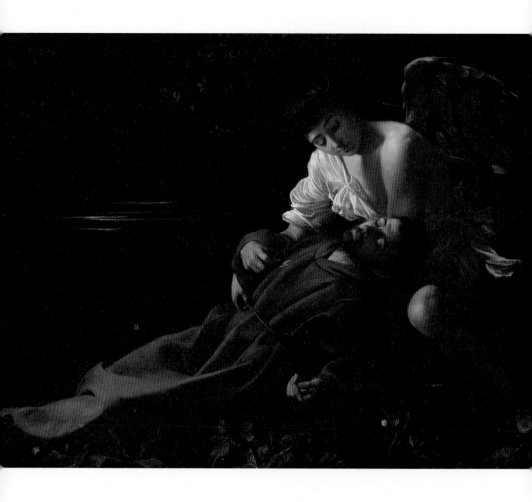

《聖方濟的狂喜》 *Saint Francis of Assisi in Ecstasy*

1595　現藏於美國康州哈特福德沃茲沃斯學會博物館 (Hartford, CT. Wadsworth Atheneum)

卡拉瓦喬第一幅宗教題材的作品，甫一問世便好評如潮，被珍重典藏。後世藝術家研習這幅作品，將其視為巴洛克時代的晨曦，一粒變形珍珠，獨一無二，在西方藝術史上前無古人。卡拉瓦喬自己認為他只是以逼真的技法表達了內心的感觸，這幅作品是他將理想付諸成功實施的一步。

　　對於瑪菲奧來講，《聖方濟的狂喜》出現在世上有著更深的意義。在蒙特樞機主教的客廳裡，瑪菲奧談到了對路德宗教改革的觀感。他認為，這一驚天動地引發無數衝突的重大「變革」，實際上並沒有觸動到宗教本身：「基本上，只不過讓信眾增加了一些『自主』的想法，也就是說減少了一些宗教儀式方面的規範，讓信眾比較自在而已……」瑪菲奧看到蒙特主教凝重的神色，看到卡拉瓦喬眼睛裡跳動的火花，很沉穩地繼續說下去：「長久以來，宗教藝術品與教堂慶典、祈禱、彌撒緊密相連，成為一種藝術方面的養成教育。現在，由於宗教改革的緣故，這種聯繫斷裂了。《聖方濟的狂喜》讓信眾感覺親近，是恢復聯繫的一種可能。卡拉瓦喬正在拉近教會與民眾的關係，當然是以繪畫的方式……」

　　見兩位都轉頭看著自己，卡拉瓦喬不知該如何表達內心的感受，他站起身來，請蒙特主教同瑪菲奧一道來到他的畫室。他揭開了覆蓋畫作的細麻布，將兩幅未完成作品展示出來，胸有成竹地望著兩位觀賞者。

「你從哪裡找來的這個女孩,她在做甚麼?她在陽光下晒乾她的頭髮嗎?」話未說完瑪菲奧瞪視著女孩身邊地上散置的珠寶項鍊,叫了起來:「難不成是抹大拉的瑪麗亞?」

「同一個女孩,這次她扮演的是聖母的角色⋯⋯」蒙特樞機主教看著另外一幅作品,輕聲細語,指出重點。女孩身上纏裹著的深藍色披風揭示了祂高貴的身分⋯⋯。

兩位觀者呆立當地靜默無語,他們關注到的藝術與宗教的關聯,卡拉瓦喬不僅早已體認到,而且正用他獨特的構想、筆觸實踐著。

是的,《抹大拉的瑪麗亞》的模特兒正是鄰居一位容貌平常的女孩子。一天,卡拉瓦喬從鄰居家門前走過,看到剛剛洗了頭髮的女孩坐在門前的石階上晒太陽,她閉著眼睛頭垂在胸前,幾乎睡著了。那種內心的平靜讓卡拉瓦喬深受感動,於是請求女孩的父母同意,讓她來到畫室擔任模特兒。善良的鄰人不太放心,跟了過來,看到穿著家常棉布衣裙的女兒,只不過坐在椅子上繼續打瞌睡而已,就高興起來,拿著卡拉瓦喬遞過

來的錢袋放心地離開了。

　　抹大拉的瑪麗亞是無數畫家曾經採用過的題材，他們多半將這位聖女畫成裸露的女體，美麗妖嬈，只用秀髮遮擋一二。耶穌曾為她驅魔、她曾懺悔。但祂終究成為耶穌最為忠誠的追隨者，封聖。而且，也只有祂最理解耶穌的想法。卡拉瓦喬對這一切並不感興趣，他的心裡滿是憐憫，他要表現的是抹大拉的瑪麗亞的無辜。為何懺悔，她何罪之有？這才是卡拉瓦喬內心的吶喊。抹大拉的瑪麗亞本身的甜美與苦難深深感動卡拉瓦喬，他用一個在陽光下舒服地晒乾頭髮的女孩來傳達他的吶喊。散置於地的珠寶表示對浮華的擯棄，用以代表抹大拉的瑪麗亞的身分，僅此而已。

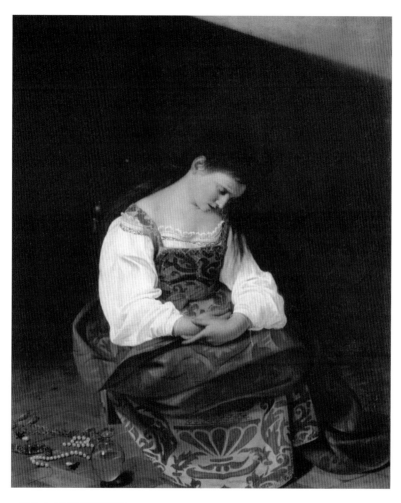

《抹大拉的瑪麗亞》 *Mary Magdalene*

1595—1596　現藏於羅馬多利亞·潘菲利美術館 (Rome, Galleria Doria Pamphilj)

卡拉瓦喬筆下的抹大拉瑪麗亞恬靜、溫暖、直如鄰家女孩。尋常的衣著、
雙手交疊的舒適坐姿，幾乎睡著的憨態，以及眼角滴落的一滴清淚，在
在表達出畫家對這位聖女的憐惜、理解。十六世紀末的羅馬畫壇對這幅
作品只能瞠目以對，完全無法想像卡拉瓦喬的意念早已超前數個世紀。

　　《逃往埃及途中的小憩》確實是同一位模特兒擔任了畫作中的主要人物，童貞聖母。這一回，她穿著傳統中聖母的紅色衣裙，腰間膝頭裹著聖母著名的藍色披風。聖母垂著頭溫柔地貼著聖子紅撲撲的小臉，聖子的小腳舒適地安放在那深藍色的披風上。母子兩人都在熟睡中，安適無比。這只是畫面的一側，畫面被一位天使的黑色翅膀分成了兩半。另一側滿頭金髮的美麗天使正拉著小提琴為這安適添加一分詩意。在祂面前，神聖家族的另外一位成員聖約瑟夫 (St. Joseph) 十二分周到地為天使舉著樂譜，觀者便可以辨識出那正是一曲法蘭德斯(Flanders)聖歌。毫無疑問，這是畫作《樂師們》的延伸與昇華。

　　這幅作品深得蒙特樞機主教與威特瑞斯的喜愛，甚至成為威特瑞斯私人典藏的一部分，在畫壇上引發轟動。

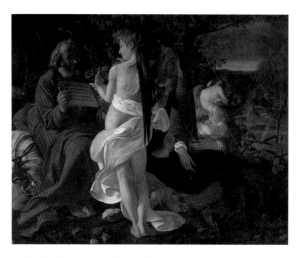

《逃往埃及途中的小憩》 *Rest on the Flight into Egypt*

1595—1596　現藏於羅馬多利亞‧潘菲利美術館

在卡拉瓦喬的心目中，羅馬收藏界對其作品是否中意已完全不值得考慮。他擯棄羅馬畫風的戲劇性，而還原並提升了倫巴底風格的樸素自然。在卡拉瓦喬的作品中風景線很少出現，但是在這一幅作品中，神聖家族逃往埃及途中的小憩之地卻有著優美的風景。天光、林木、水塘逼真、美好、祥和、安寧。後世藝術家尤其注意到卡拉瓦喬筆下聖約瑟夫所遭受到的風霜與折磨。

　　是的，正是風霜與折磨。在送走蒙特樞機主教與瑪菲奧之後，卡拉瓦喬將那兩幅畫重新用細麻布覆蓋住。他點亮了一根蠟燭，走到畫室的角落裡，畫架上立著另外一幅作品《水果籃》。燭光照亮了整個畫面，一切都是那麼從容不迫，那麼明顯，衰老正在取代青春，死亡正在戰勝生命。如同籐籃底部在畫面中央造成的陰影一樣，不容忽視⋯⋯。

　　喉嚨一陣刺痛，卡拉瓦喬大咳起來，整個人被震動得跳將起來。他拚命地穩住自己，穩住手裡的燭臺。聞聲飛奔而來的米尼迪從他手裡接過燭臺穩穩地放好，扶他坐下，為他端來一杯水。

　　兩個人同時面對了《水果籃》，米尼迪被強烈震撼，雙手掩住嘴，拚命壓抑住只想大哭一場的願望⋯⋯。他聽到了卡拉瓦喬嘶啞的聲音：「我一再地想到宙克西斯 (Zeuxis，西元前五世紀希臘畫家)，明白他教給我們的最要緊的東西是『凝視』，而不是『看』⋯⋯」米尼迪知道，卡拉瓦喬不肯教授繪畫，此時此刻，是一個極為難得的機會，他靜靜地坐下來，坐在卡拉瓦喬身邊，一字不漏地聽著這位天才時斷時續的敘

Caravaggio

說……。他恍然了解，水果籃的寓意非同小可，其力量遠遠不止是初見時感受到的震撼……。

作品完成的時候，蒙特樞機主教同幾位紅衣主教來到了卡拉瓦喬的畫室。在畫面上，他看到了無可扭轉的人間世，淚水忍不住滾滾而下。拿起手帕拭淚的當兒，他忽然地注意到畫家身上的一件華服已經穿成了一堆爛布，一堆洗得乾乾淨淨的爛布，就在那絲絲縷縷的袖管裡伸出兩隻修長蒼白的手，一動不動地垂落著，正是這雙手繪製出如許偉大的作品。他顫抖著跟畫家說出他的肺腑之言：「我的孩子，我不忍收藏這幅作品……」

短暫的靜默之後，一位紅衣主教在人群中朗聲說道：「如果大師不介意的話，我願攜回米蘭，永久典藏這幅作品。」說話的人是米蘭總主教博若米歐 (Federico Borromeo, 1564–1631)。如此這般，迄今為止，留存於世唯一的卡拉瓦喬靜物畫留在了他的故鄉米蘭。在此之前，義大利畫家無人如此逼真地繪製靜物。

1. 橢圓

　　畫過好幾幅《被蜥蜴螫傷的少年》之後，卡拉瓦喬被內心的不安折磨著，脾氣暴躁，又找不到出口，越加鬱悶，很快地消瘦下來。好朋友們盡力寬慰卻又不知道他內心的糾葛究竟是甚麼。終於有一天，他斷斷續續地表示，少年的驚懼來自外來的侵犯，比方說蜥蜴，但是，人的崩潰卻是內在的，人的精神垮了，才會把弱點顯示出來……。他的話說得含含糊糊語無倫次，忽然間卻有了答案：「就像美杜莎 (Medusa)……」大家都熟悉希臘神話便七嘴八舌地議論起來，如果她不是從帕修斯 (Perseus) 那面盾牌的反光裡看到了自己可怕的面容，驚詫得恍神，就不會被帕修斯砍下腦袋……。「恍神，恍神的原因是驚懼，恍神的結果是崩潰，自我的崩潰在先，滅亡只是結果……」卡拉瓦喬豁然開朗，心情好了起來，有說有笑，大家也就放心了。

　　司帕達興致勃勃帶來了一面上好白楊木做的圓盾，直徑將近五十六公分。卡拉瓦喬跟他說，奧維德 (Ovid, 43 BC–18 AD) 告訴我們，雅典娜給了帕修斯一面鏡子，這面鏡子擋住了美杜莎的視線，帕修斯這才沒有被美杜莎看到，沒有變成石

頭，反而得到機會殺掉美杜莎……。但是智慧的雅典娜卻沒有想到，美麗的美杜莎被祂變成女妖之後並沒有看過自己，鏡子第一次真實地讓美杜莎看到了眼下的自己，承受不住而垮掉了，給了帕修斯機會……。司帕達看看手裡的圓盾，心想，這可不是一面鏡子，正不知如何是好，卡拉瓦喬卻笑道：「我要把這一幕留在這個漂亮的盾上，當然，還是要先畫在畫布上……」司帕達這才高興起來，很熱心地幫卡拉瓦喬準備繪畫工具。

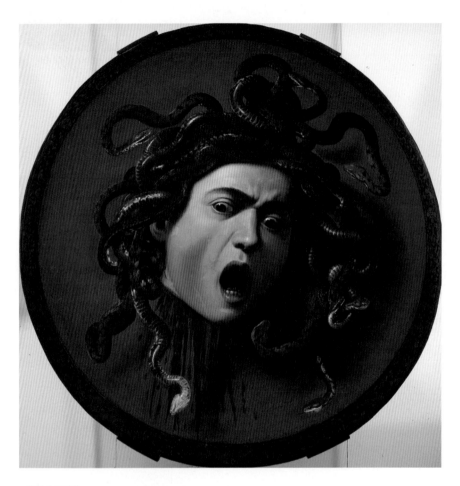

《美杜莎》 *Head of Medusa*
1596—1597　現藏於佛羅倫斯烏菲茲美術館 (Florence, Uffizi)

將蛇髮女妖美杜莎被砍下頭顱的神話繪製或雕刻在盾牌上是西方藝術的傳統之一。美杜莎因為得罪了雅典娜而被變成凶惡醜怪的女妖,卡拉瓦喬強烈彰顯的是美杜莎看到自己之後的驚詫與恐懼,眼球突出、嘴形成為橢圓、頭上的蛇群停止扭動,整個瞬間被凍結,只有頸上鮮血噴射而出。時至今日,類似盾牌只有卡拉瓦喬的傑作拔得頭籌。盾牌的邊緣裝飾技藝精湛古色古香,成為後世裝飾藝術家研習模仿的對象。

蒙特樞機主教在畫室門口遠遠地看到了這件作品，情不自禁地走了進來。本來是凸面的盾牌看上去卻是凹面的，觀者的視線無論如何不能從這個恐怖的畫面上移開。蒙特主教是大收藏家，對類似作品非常熟悉。小孩子達文西解剖小動物玩得不亦樂乎，在濃烈的屍臭中曾經在一面盾牌上畫了醜怪的美杜莎被砍下的頭顱。這個盾牌被「老科西莫」(科西莫 ‧ 德 ‧ 麥地奇公爵 Duke Cosimo de Medici, 1389–1464) 買下，成為麥地奇家族的典藏。眼下，技法成熟的這幅卡拉瓦喬的作品生動得多，也猙獰得多，所傳遞的不只是視覺效果的凹凸變幻，更有趣的是，鏡子的神奇功用被卡拉瓦喬捕捉到了。對著盾牌能夠激起的鬥志在對著鏡子的時候土崩瓦解，實在是妙不可言。

蒙特樞機主教心情愉快地遞給卡拉瓦喬沉甸甸的錢袋，帶走了這個盾牌。主教安排了前往佛羅倫斯的旅行。他同托斯卡尼大公斐迪南一世交好，他們兩位都是大收藏家，都喜歡獨特的藝術品，都對光學、煉金術、鏡子之類極有興趣。他們也都喜歡家裡有一位「美杜莎」，因為蛇髮女妖的咒語對敵人極為

不利。麥地奇家族是不缺乏敵人的，蒙特主教能夠想像斐迪南大公看到這件作品時的表情，他很開心地笑了。

果真，蒙特樞機主教的這一趟旅行非常的成功，精緻的禮品盒子打開，斐迪南大公看到這件作品的時候，喜不自禁，大叫：「氣焰非凡的傑作！」蒙特主教頗為自豪地詳細介紹了心愛的年輕畫家的諸般成就，給大公留下了非常深刻的印象。當然，如此珍貴的禮物也使得兩位老友之間的情誼更為堅實。

資料顯示，一五九八年九月七日，卡拉瓦喬的《美杜莎》被記錄在案，列為麥地奇家族的珍奇典藏。毫無疑問，這是卡拉瓦喬在藝術之都佛羅倫斯揚名立萬的大日子。四百多年之後的今天，這幅覆蓋於木質盾牌之上的油畫作品依然光鮮亮麗地存在著，小達文西那個有趣的盾牌卻失去了蹤影。

鏡子竟然能夠產生這樣的效果，大家都開心得不得了。奧西與司帕達自然是高興，來自倫巴底建築世家的建築師隆基 (Onorio Longhi, 1568–1619) 不但高興而且慫恿卡拉瓦喬以鏡子為題材再接再厲。曾經長時間浸淫在羅馬的矯飾畫風中的真蒂

萊斯基 (Orazio Gentileschi, 1563–1639) 卻從卡拉瓦喬輝煌的成功當中得到啟迪。他對卡拉瓦喬的寫實畫風是有感覺的,但是真的摒棄「完美」的矯飾主義而跟隨卡拉瓦喬不掩瑕疵的寫實,他還沒有下定最後的決心。他聽著朋友們的談話,默默地觀察卡拉瓦喬對於「成功」的態度,繼續著內心的掙扎。卡拉瓦喬完全沒有被成功沖昏頭腦,他在尋找更有深度的對鏡子的詮釋,在歡慶的氣氛裡,他在思考另外一幅作品《馬大與抹大拉的瑪麗亞》(*Martha and Mary Magdalene*)。

作品裡有一面碩大的鏡子,皈依前的抹大拉左手優雅地搭在鏡子上,右手拈著一朵小花貼近胸前,她是那樣地珍惜著自己的美貌以及一切華麗的物事,鏡子正忠實地站在她那邊,讚美著這一切。穿著簡樸衣著的馬大在暗影中委婉地勸說抹大拉放棄浮華。她的眼神、手勢都顯示出懇切與溫暖。抹大拉專注的面容表示她聽進去了,但她仍然在掙扎。作品中抹大拉的模特兒是當年羅馬著名模特兒費麗蒂 (Fillide Melandroni)。司帕達說她是「謎一樣的女人」,她也在《聖凱瑟琳》等畫作中擔

任卡拉瓦喬的模特兒。她是那樣的「入戲」，恰到好處地進入角色，讓藝術家們都非常的喜慰。一五九七年，卡拉瓦喬曾經為這位名模繪製了一幅肖像，題名為《一位名媛的肖像》(*Portrait of a Courtesan*)。在那幅作品裡，費麗蒂面容端麗，手上捧著一朵雪白的花，看起來很像花神。那幅作品曾經抵達柏林，成為柏林畫廊 (Berlin, Gemäldegalerie) 的重要典藏。這個一八三〇年即對外開放的藝術博物館燬於一九四五年蘇聯紅軍的砲火，重建於二十世紀末。原作燬了，照片留了下來。美國國家藝廊留有百幅重要的照片作為研究之用，卡拉瓦喬的這幅肖像在內。後世藝術家感動於卡拉瓦喬賦予作品的深情而創作了優美的樂曲，獻給畫家與他的模特兒。

在馬大與抹大拉這幅作品裡，修女馬大與名媛抹大拉穿著同色而質料完全不同的衣著，顯示出她們精神世界的全然不同。這樣的設計極其醒目正是威尼斯畫風的特色。但是，卡拉瓦喬將光線集中在美麗的抹大拉的面部、胸前、手上。她華貴的服飾在柔和的光線下燁燁生輝，隱含著一絲譏諷，難道這一

Caravaggio

切的美好都是必須捨棄的嗎？向善必須謙卑、必須清苦？矛盾的心理在畫面上呼之欲出，使得這幅作品大受青睞。最初是銀行家寇斯塔收藏了它。後來，出身麥地奇家族的教皇克勉七世 (Pope Clement VII, 1523–1534 在位) 的後輩典藏了這幅作品。二十世紀七〇年代，作品自倫敦的拍賣場到了美國，成為底特律藝術學院 (Detroit Institute of Arts) 的珍藏。

世間曾經有過的最令人心碎的「照鏡人」是納希瑟斯 (Narcissus)。奧維德的《變形記》描述了這個淒美的故事。幼年的納希瑟斯已經美得讓人不敢逼視。父母憂心便卜卦問神，神諭說只要這個孩子不照鏡子便可以長壽。於是家中無鏡子，納希瑟斯長大的過程中也就從來沒有看見過自己。一日在林中水邊無意間彎下腰去，竟見到一位美好至極的少年正驚訝地看著自己，便呼喚他走出來與自己相聚。未果，納希瑟斯用手去觸摸水中的少年，水波之中，少年的影像破碎了，納希瑟斯心碎不已。這一切被林中仙女「回聲」愛蔻 (Echo) 看在眼裡，不但心痛，而且她已經深深地愛上了納希瑟斯，便走出來試圖

安慰他。納希瑟斯的一顆心卻全繫在水中那個美好的人兒身上，不能如願，終於憔悴而逝。希臘諸神顧念他的一往情深將他化作水仙，常在水邊，與那倒影長相伴。

瑪菲奧寫了優美的十四行詩痛悼美少年納希瑟斯的悲劇。

這首詩也深深地打動了卡拉瓦喬。愛蔻的追求，畫家沒有理會。他要表現的是納希瑟斯的追求，他追求甚麼？他並不知道水中倒影就是自己，因之，他追求的是無以名之的美好。卡拉瓦喬已經功成名就，但他仍然在追求一種美好，一種真實的但他還無法完全掌握的美好。於是，《水仙》就在悵惘中誕生。

瑪菲奧看到了作品，激動得熱淚盈眶。納希瑟斯的頭偏向一邊，畫面中心留下的是一個虛空的橢圓，詩意盎然……。

作品順理成章地成為巴爾貝里尼家族的永久典藏。

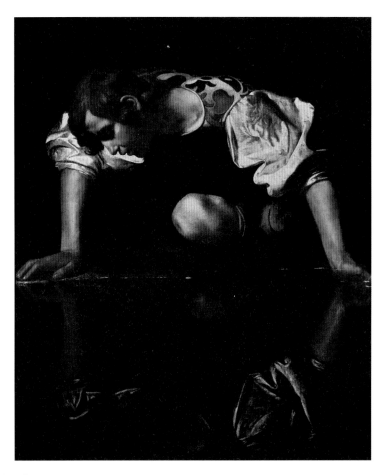

《水仙》 *Narcissus*

1597—1598 現藏於羅馬古典藝術國家美術館 (Rome, Galleria Nazionale d'Arte Antica, Palazzo Barberini)

卡拉瓦喬的這幅作品是心理寫實主義的顛峰之作，在美術史上開其先河。藝術史家常常將卡拉瓦喬描寫成一個抑鬱不得志的畫家，以其精湛的技藝描繪出內心的壓抑。事實上並非如此，卡拉瓦喬以納希瑟斯的雙臂與水中倒影延展成的神祕橢圓表達他內心的渴望，再上一層樓的渴望，向著不可知的成就邁進的渴望。

真蒂萊斯基也從這幅作品裡看出了端倪，畫面上，美少年的上半身與一個膝頭被光線照亮，水中的暗影恰如其分地折射出少年的身影。水的描摹、人物的描摹、人物心理的描摹都無與倫比。這幅作品毫無疑問將在義大利美術史上留下令人讚嘆的輝煌。那個橢圓，那是怎樣的一個寓意深遠的橢圓啊……。

來自四面八方的讚嘆之聲引發畫壇的爭相模仿，而橢圓，不是規整的圓而是變形的橢圓，所散發的魅力正在狂熱地被渲染。

這一切引發卡拉瓦喬的無可奈何，橢圓不只是一個圖形、不只是一個符號，它是這幅畫作出現時的一種必然。將那必然描繪出來才能賦予畫作靈魂。當他出現在銀行家、收藏家裘斯蒂尼阿尼侯爵 (Marchese Vincenzo Giustiniani, 1564–1637) 的客廳中時，曾經這樣表達了他的意見。出生希臘的裘斯蒂尼阿尼是蒙特樞機主教的好友，學識淵博，喜歡卡拉瓦喬的同時也喜歡卡拉奇 (Annibale Carracci, 1560–1609)。坊間無聊之人常把卡拉瓦喬同卡拉奇拿來作比較。卡拉瓦喬心中苦澀，卡拉奇擅長歷史題材，溼壁畫是他的強項。他鍾情古典主義，受到米開

朗基羅、拉斐爾深刻的影響。卡拉瓦喬擅長畫布油畫，鍾愛自然，忠實反映客觀與主觀的現實世界。橘子與蘋果，很難比較。卡拉瓦喬從未詆毀卡拉奇，他只是淡淡地說出他自己的創作理念。

　　坊間無聊之人喜歡貶低特立獨行的卡拉瓦喬，他們常常驚異於畫家對貧苦大眾的關切。住在瑪達瑪宮的卡拉瓦喬，享有富可敵國的贊助人的青睞，卻不能忘情街頭的尋常百姓，豈非咄咄怪事？他們更是關注卡拉瓦喬的個人生活，覺得內中大有文章可做。他們從卡拉瓦喬一五九六年完成的《魯特琴手》(*The Lute Player*) 看出名堂，魯特琴手面前的曲譜上有這樣的歌詞，「您知曉我愛您」，畫家愛誰？難不成是那個米尼迪？無聊之人擠眉弄眼樂不可支。一五九七年，卡拉瓦喬的《酒神》(*Bacchus*) 更讓他們坐實了卡拉瓦喬的罪名，叫嚷著他有戀童癖。這幅作品經由蒙特樞機主教之手抵達佛羅倫斯斐迪南大公的典藏，讓他們恨得牙癢。但是，費麗蒂出現了，一再地出現在卡拉瓦喬的傑作裡，怎麼辦呢，無聊之人又羅織了新的罪名，畫家與妓女廝混。無計可施，卡拉瓦喬開始佩劍出行，

暴怒的畫家時不時拔出長劍與人決鬥。這種試圖找回清白，自己以及朋友清白的舉動不斷引發法律糾紛，更增紛擾。切薩里兄弟不但長年霸占卡拉瓦喬作品不予歸還，而且不時放出不實流言。卡拉瓦喬向他們下戰帖要求決鬥，切薩里輕蔑回答：「我是一名騎士，豈能同街頭混混舞槍弄棒？」

幾百年後，終於有明白人指出，與米尼迪的兄弟之情、與費麗蒂的合作默契、對蒙特樞機主教的感恩之情，與瑪菲奧、奧西、司帕達的相知相惜不容扭曲。卡拉瓦喬的真愛是藝術，沒有甚麼人、事、物能夠讓他分心。

不受任何流言影響，蒙特樞機主教請卡拉瓦喬裝飾自己物業的穹頂。這是一座鄉間別墅，裡面有一個隱密的廳堂，蒙特主教將它命名為煉金術室。蒙特主教與伽利略是好朋友，所謂占星術、煉金術正是「科學」的邊緣與變異。卡拉瓦喬深知其中利害關係之重大，因此，選用羅馬神話中的主神朱比特、海神納普頓、冥神普魯托作為主要人物，在天文學裡，這三個名字又是木星、海王星、冥王星的標誌。更重要的是，伽利略對

Caravaggio

美學頗有研究，在透視學方面大有建樹，卡拉瓦喬趁此機會便在煉金術室的穹頂上大展身手。

穹頂，可不是好玩的，除了溼壁畫，還有別的戲唱嗎？好事之徒們等著看卡拉瓦喬的笑話。然而，畫家從小就懂得，細膩潔白遇水稍事膨脹後具有透明度的石膏，同石灰與砂合成的溼壁畫灰漿之間的巨大差異。這幅穹頂畫不是溼壁畫，而是留在石膏表層的油畫傑作。

伽利略支持哥白尼 (Nicolaus Copernicus 1473–1543) 的宇宙觀，卡拉瓦喬將象徵宇宙的圓置於畫面正中。一側，蒼鷹巨大的雙翅下，朱比特將全身的力量集中在一隻手上，這隻手正在這個半透明的圓形背後轉動它。另一側，海神正在安撫受驚的海馬，在祂身邊的冥神興致盎然地說笑著，看守冥府大門的三頭地獄犬看起來真像羅馬街頭的流浪狗，牠熱切地號叫著。在祂們周圍，天空猶如海水般深藍，灰色雲層充滿雷雨將至前的巨大力量正在快速地移動。

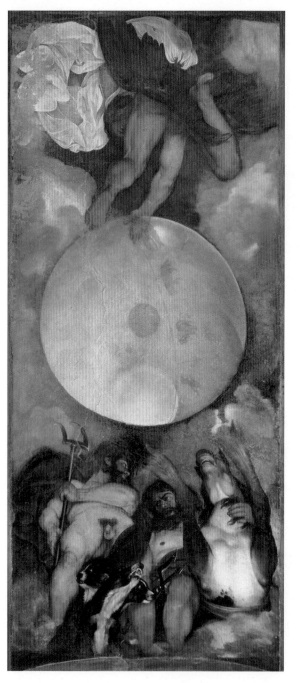

穹頂畫《天神、海神、冥神》

Jupiter, Neptune, Pluto

1599　現藏於羅馬盧多維西家族別墅煉金術室 (Rome, Casino Ludovisi, ceiling of alchemy room)

十五平方公尺的矩形小穹頂上，卡拉瓦喬將希羅神話中的三兄弟安置在圓形宇宙的周圍，畫面充滿力量又十分的詼諧，與「煉金術」相得益彰。藝術史家認為此乃巴洛克穹頂之巔峰。事實上再無任何巴洛克穹頂能夠再現卡拉瓦喬所賦予畫面的動感與力量。

Caravaggio

特立獨行的卡拉瓦喬畫畫不打草稿，蒙特樞機主教完全不知畫家在那門窗緊閉的廳堂裡玩些甚麼名堂。鷹架搭好了、石膏灰泥準備好了，顏料畫筆一切齊備之後，卡拉瓦喬只留下米尼迪和幾面巨大的穿衣鏡，摒退眾人，閉門作畫。

只有按照指令充當助手在鷹架上下奔來跑去的米尼迪，驚恐萬狀地看著衣衫不整的卡拉瓦喬在鏡子前擺出極為彆扭的姿勢，再跳起身來作畫，有如雜技。但是，畫家快樂得像個孩子，這難得的快樂也感染了米尼迪。他親眼看到了石膏的妙用，看到石膏與油彩的互相作用，覺得這跟變魔術沒有甚麼兩樣。

終於，廳堂的大門敞開了，工匠們拆除了鷹架，搬走了穿衣鏡。卡拉瓦喬同米尼迪站在門邊，迎接蒙特主教與他的朋友伽利略。

主教滿心歡喜，他看到了大氣、水、土，他看到了巨大力量的運動，他也看到了至高無上的權力，自然之力。

科學家微笑著，跟畫家說：「若是我的學生都能夠像你這樣運用複雜的透視法，那該有多好。」

　　卡拉瓦喬開心地笑了，只聽得主教說：「卡拉瓦喬，無可取代。」

　　他說得對，沒有一位畫家在同一幅作品裡將自己化身三位幾乎無所不能的神祇，從前沒有，現在也沒有。

8. 聖徒

一五九九年，羅馬充滿了血腥。駭人聽聞的酷刑被一再地公開展示，教皇克勉八世露出了他虛偽猙獰的一面。

本來是一件家庭命案，凶殘暴虐的父親被忍無可忍的妻子、兒女、管家聯手謀害，這四位凶手被監禁。先是管家在嚴刑逼供中死去，然後是九月十一日的公開處決。母親先被斬首，緊跟著，兒子被五馬分屍。最後是女兒，美麗而高傲的倩契 (Beatrice Cenci, 卒於 1599 年)。她不要劊子手拖拉，自己主動把腦袋放在斧頭下。等了又等，圍觀的眾人也在一波又一波的驚懼中屏息等待。卡拉瓦喬站在人叢裡緊皺眉頭，感受著倩契所能夠感受到的憤怒、不平與視死如歸。終於消息傳來，教皇「寬宥」了倩契的罪行，她仍須被斬首，只是她「不會被詛咒下地獄」。斧頭沉重的一擊之下，倩契的頭部滾落，身體卻高高地彈起，眾人驚駭地大叫出聲。修士把她的身體丟下臺，扔進薄木棺材裡。

此時，卡拉瓦喬很忙，委託接踵而至。然而，強烈的內心波瀾必須有一個出口。同情與敬佩之情必得有一個合適的安放

之地。對悲劇的詮釋也得有個擺放之處。他回到畫室，凝視著正在進行中的《猶迪取荷羅費納斯首級》。這幅作品是贊助人寇斯塔的委託。《聖經》故事中，伯修利亞 (Bethulia) 年輕的猶太寡婦猶迪膽大心細，潛入敵營，灌醉了敵首亞述 (Assyria) 將軍荷羅費納斯，砍下他的首級，拯救了危機中的鄉親們。猶迪身側的老女傭正在張開布袋，準備把那顆被砍下的頭顱裝進去。在這幅畫裡，費麗蒂擔任了模特兒。頭一天，費麗蒂在畫室裡表達了她的不滿、不情願，她是那樣地厭惡殺戮。是的，是厭惡，她沒有甚麼勝利的快感，她的情緒裡更多的是厭惡。相信，忍無可忍害死家中的惡魔，滿心的厭惡也是倩契這位女子的心境。必須在繼續慘遭荼毒與結束苦難從容赴死之間二選一，善良的倩契選擇了後者。卡拉瓦喬悲傷地注視著畫面上美麗的猶迪，用畫筆加深了她雙眉間的皺痕，用色彩讓她眼簾微闔，讓她的臉透露出內心的厭惡與悲傷，與身側老女傭眼睛裡噴射出的憤恨、快意形成鮮明的對比。

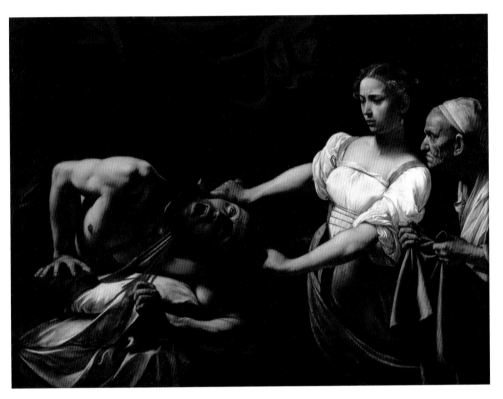

《猶迪取荷羅費納斯首級》 *Judith Beheading Holofernes*
1599　現藏於羅馬古典藝術國家美術館

作品背景全黑,顯示死亡的巨大威力,紅色帳幔不但標示出時間是夜間,地點是
在篷帳內,更與荷羅費納斯頸上噴湧的鮮血相呼應。光線照亮的三張臉表情殊異,
逼真自然又極富戲劇性。老女傭的「模特兒」是達文西的素描「老怪物」。卡拉
瓦喬巧妙地將其騰挪到這幅作品裡,承擔「伸張正義」的重責大任。

這幅作品是卡拉瓦喬首次將對竦動暴力的研究訴諸空無
一物的黑暗背景，作品成功地引發了讚譽與轟動，卻完全沒
有讓卡拉瓦喬分心。他很煩，一五九九年七月二十三日他拿
到一紙委託，要用兩幅大畫為羅馬法蘭西聖王路易堂內的肯
塔瑞里禮拜堂裝飾牆壁。這個教堂曾得到凱瑟琳 ‧ 德 ‧ 麥
地奇 (Catherine de Medici, 1519–1589) 的贊助。這位出身麥地
奇家族的爾比諾女大公十四歲嫁入法蘭西王室，成為王后與王
太后。她生前關注、贊助了這個教堂的營建。教堂的裝飾畫作
卻不斷地出現問題，多半屬於「政治不正確」的範疇，委託一
再地被否決，問題多多。最後一位被委託來裝飾牆壁的是切薩
里，他弄了一個十分平庸的穹頂之後就忙著陪教皇旅行，忙著
接受其他大教堂的委託，把這個「小」教堂的工作擱置了。就
在這種艱難而混亂的情勢下，蒙特樞機主教堅定不移地推舉卡
拉瓦喬擔任聖王路易堂內肯塔瑞里禮拜堂的裝飾畫家，收費
等同切薩里的報酬。一六〇〇年是聖年，世界各地的朝聖者
將在後半年大批湧入，因此委託書上寫明，作品必須儘快完

Caravaggio

成。這個禮拜堂的捐贈者是法國的肯塔瑞里樞機主教 (Cardinal Matteo Contarelli, 卒於 1585 年)，他已經去世十多年，但他對畫作的內容有詳細的設計，必須一體遵行。

有關聖馬太的殉教，樞機主教要求，必須有祭壇，必須有相當數量的各色人等圍觀，正在主持彌撒的聖馬太被謀殺，必須莊嚴肅穆……。飽經憂患的卡拉瓦喬面對如此嚴格的挑戰沒有退縮。他參看拉斐爾的大型溼壁畫作品，研究拉斐爾的構圖，嘗試盡可能接近樞機主教的構想。但是，沒有成功，整個畫面看起來完全不對勁。他告訴自己，必須要直接地將他所要表現的、所要實驗的畫到畫布上，再裝飾到禮拜堂的牆壁上，至於委託人的觀感，就不能顧忌那麼多了。結果，沒有祭壇，謀殺發生的地點是卡拉瓦喬最熟悉的羅馬暗巷。受國王指使的殺手是幾個剛剛受洗的教徒之一，他跳將出來，一手抓住聖馬太的手腕，舉劍便刺，鮮血從聖馬太胸前滴落。我們看不到凶手與聖徒目光的交集，但是在眾人背後的卡拉瓦喬自己，卻在畫面的右後方露出臉來，「親眼」看到了四目相接時所傳遞的

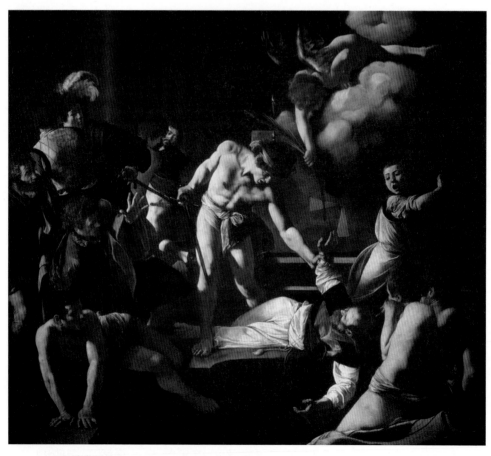

《聖馬太殉教》 *The Martyrdom of St. Matthew*
1599—1600 現藏於羅馬法蘭西聖王路易堂肯塔瑞里禮拜堂

畫面的中心，在對角線的交叉點，被強光照亮的是威風凜凜的殺手，他健美的身軀與凶殘的行為同時出現在觀者面前。三角形的下部是身著白袍聖潔的聖馬太。光線從畫面的左下角投射進來，喚起畫作所要表現的悲劇主題，與濃黑的背景形成強烈對比。自此，西方繪畫中的「暗色主義」誕生。

Caravaggio

強烈訊息。聖馬太倒下去的時候，撞到了一個男孩，男孩驚嚇地跳了起來，增添了畫面的動感與恐怖。畫面上部，急急飛來的天使，正在全力將一枝棕櫚葉遞給倒地不支的聖馬太。棕櫚葉象徵殉難、象徵超脫死亡的永生。這枝棕櫚葉與殺手緊握的滴血長劍平行，成為畫面中心一個穩固的存在。

　　至於有關聖徒馬太的被召喚，肯塔瑞里樞機主教規定尚未皈依的馬太，必須身穿稅務員衣著，走出門外，正巧耶穌與追隨者從門外走過，叫住他，召喚他，於是聖馬太開始新的生活。

　　卡拉瓦喬來到西斯汀禮拜堂，仔細研究米開朗基羅的構圖，他喜歡這位偉大前輩的簡潔與力量，尤其喜歡上帝創造亞當那個超凡入聖的手勢。他心滿意足地離開了這個聖地，回到他的新畫室，這是他購置的第一處也是唯一一處房產，位置「正巧」在葛拉瑪蒂卡畫坊的正對面，昔日不給卡拉瓦喬任何機會的葛拉瑪蒂卡，每天面對對街的車水馬龍，心頭之種種，卡拉瓦喬沒有興趣理會。

　　這一天，卡拉瓦喬回到家，整棟房子很安靜。米尼迪悄聲

告訴他，有人在他的畫室等候。畫室的門敞開著，一位身著教士袍的瘦削男子背對大門，正在觀賞一幅已然完成的作品，描繪少年大衛 (David) 割下巨人歌利亞 (Goliath) 頭顱的故事。歌利亞的面容是卡拉瓦喬自己的面容，只不過是將來正在老去的面容，而非當下英俊的面容。

聽到腳步聲，教士轉過身來。卡拉瓦喬腦袋裡轟然作響，站在他面前的是他的弟弟喬萬尼，他們已多年不見。卡拉瓦喬隨手將畫室的門關緊，米尼迪站在門外，擔著心事，依稀聽到教士的勸說：「……我是你的親戚，奉勸你，安個家吧。有了家室，你就會安定下來，生活也會比較舒適，不至於老得很快……」

畫室的門轟然開啟，卡拉瓦喬臉紅筋漲，厲聲咆哮道：「我沒有親戚！你走！不要再進我的門！」

踉蹌奔出的教士幾乎與一位華服男子撞個滿懷，來人是來繳錢取走《大衛與歌利亞》的畫商。畫作換來了殷實的錢袋。卡拉瓦喬長長地吁了一口氣，叮叮噹噹釘製巨大的木架，繃上

畫布，他開始繪製《聖馬太蒙召》，右手邊，俊俏的耶穌翩翩
出現了。「上帝啊，祂永遠年輕！」米尼迪在胸前畫了一個十
字，歡喜無限地嘆道。

　　這幅畫裡也有手勢，耶穌走進了稅務所，直奔祂的目標，
手勢堅定有力地指向與幾位同事坐在桌邊的馬太。與那個手勢
平行，耶穌身邊的聖彼得也用一個手勢指向馬太。兩個手勢同
時出現，加強了召喚的力度。從畫面左上方打過來的光線，照
亮了面露詫異的年輕人。坐在他右手邊的馬太一臉純真，用手
勢指向自己，似乎在問：「您是在招呼我嗎？」蒙召的過程發
生在室內，被光線照亮的大開著的高窗，在畫面上占據了近三
分之一的位置，寓意深遠。

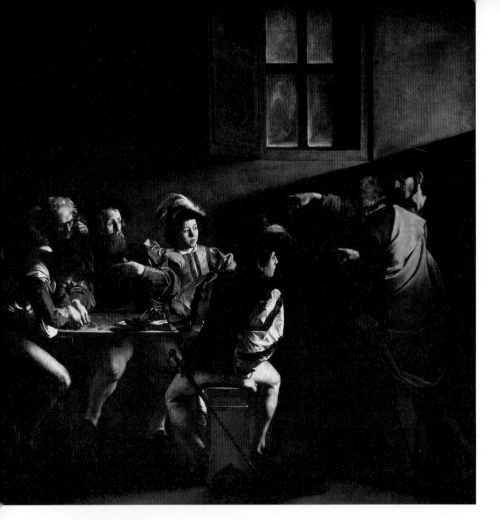

《聖馬太蒙召》 *The Calling of Saint Matthew*
1599—1600　現藏於羅馬法蘭西聖王路易堂肯塔瑞里禮拜堂

卡拉瓦喬再次將神聖與平凡緊密相連，耶穌的臉在背光的情形下光彩照人，畫家只用一個細細的金環標示出祂的身分。三個手勢，目標一致，全都指向被召喚的馬太。畫面上方的高窗則諭示了召喚的結果。這幅傑作在誕生之時便備受讚譽。而「暗色主義」則被更多當時的畫家接受、研習、模仿。

　　兩幅作品沒有完全按照樞機主教的設計，卻繪出了樞機主教無法想像的深度。委託人非常滿意，奉上潤筆，馬上安排工匠把這兩幅油畫裱裝到禮拜堂的牆壁上，同時委託畫家為這個禮拜堂創作第三幅作品《聖馬太與天使》。

　　一六〇〇年早春，著名的「異端」神父布魯諾 (Giordano Bruno, 1548–1600) 在羅馬一片空地上遭受火刑。這片空地現在叫做鮮花廣場 (Campo dei Fiori)，位置就在老競技場廢墟，現在十足巴洛克風的納沃納廣場 (Piazza Navona) 附近。當年，這片空地周圍的巷子裡有著許多的小作坊，弩匠、鎖匠、帽匠、裁縫的店鋪生意興隆。空地定期舉辦牛市與馬市，地上立著固定的絞架，死刑也常在此地舉行。

　　布魯諾身為接受過完整神學教育的神父，熱愛數學與天文學，不但支持「日心說」，而且認為宇宙無限大，人類對宇宙的認知幾乎是零。這樣的認知並非宗教裁判所將其視為異端，而將其判罪的緣由。布魯諾不承認三位一體、不接受童貞聖母等等天主教的基本教義。後世德國哲學家黑格爾 (W. F. Hegel,

1770–1831) 曾經這樣說到布魯諾：「代表著對天主教信仰穩固、純粹之權威的明顯對抗」。八年的鐵窗生涯沒有撼動布魯諾的思想，教皇克勉八世不能放過這位有著危險異端思想的神父，在寒冷的二月十七日，將布魯諾活活燒死。死刑公開執行，卡拉瓦喬站在人叢中，目睹了布魯諾的英勇，聽到了他最後的聲音：「歷史將證明我是對的……」對於這位藝術家來說，布魯諾的慘死過程證明了兩件事，首先，無論死者多麼不凡，痛苦依然是痛苦，是客觀存在，不容抹煞，亦不容矯飾。另外更深一層的理念便是眼下不被承認的一切，在將來很可能是正確的。切薩里、葛拉瑪蒂卡之流對自己的千般詆毀大約也經不起時間的考驗……。

　　卡拉瓦喬無聲地向火刑柱上的焦屍訣別，走在最後散去的人群裡，腳步沉重。

　　很快，他就嘗到了被拒絕的滋味，就是這幅《聖馬太與天使》，畫中的聖馬太禿頭、赤足、鬍鬚滿面，狀似農夫。祂正笨拙地嘗試書寫，天使親切地擠在祂身邊，給祂一些建議。這

是一幅溫暖的畫作，純樸自然。卡拉瓦喬自己很滿意。

　　畫作被送到了法蘭西聖王路易堂，委託人瞪視著畫面上聖馬太骯髒不堪、長滿老繭的雙腳，不敢相信自己的眼睛，這是聖徒應當有的樣子嗎？祂簡直是一個老實巴交的農夫。於是，他們全體一致決定將這幅畫送還卡拉瓦喬，請他另起爐灶再畫一幅。當時，裘斯蒂尼阿尼侯爵正同朋友一道在教堂欣賞畫作。聽說這幅作品被拒收，馬上表示，自己極為樂意買下這幅畫。於是，畫作被妥善地送往侯爵府邸，成為侯爵的典藏。侯爵自己則來到卡拉瓦喬畫室轉述了畫作被拒的經過，奉上錢袋。

　　侯爵愛這幅畫，是一件好事，但是沒有辦法安慰失落的卡拉瓦喬，他還得打起精神再來畫一幅作品以完成委託。這件事讓他煩心很久，情緒極壞，勉為其難地完成委託是兩年以後的事情。

《聖馬太與天使》 *Saint Matthew and the Angel*

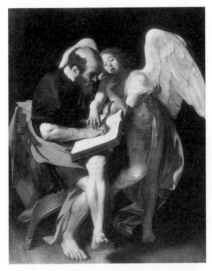

A. 完成於 1600 年，完成之時因為原委託人拒收便成為裘斯蒂尼阿尼侯爵之典藏。歲月流轉，作品曾為柏林畫廊珍藏，燬於 1945 年的蘇軍砲火。現在只剩黑白照片。

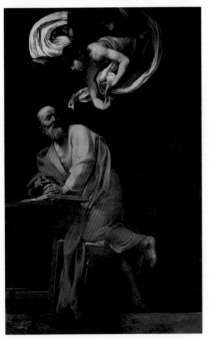

B. 完成於 1602 年，現藏於羅馬法蘭西聖王路易堂肯塔瑞里禮拜堂。畫家掙扎近兩年時間才完成此一委託，仍然是傑作。高高在上的天使做出含意深奧的手勢，為聖馬太帶來寫作福音書的靈感。聖徒的眼神內涵複雜，猶疑、感激兼而有之。畫面詼諧、自然、流暢。

聖年一六〇〇，七月八日，教皇克勉八世的財務總長切阿尼主教 (Monsignor Tiberio Cerasi, 1544–1601) 在羅馬聖母瑪利亞波波洛大教堂 (Rome, Santa Maria del Popolo) 為自己的家族買下一個禮拜堂，並且敦請卡拉奇與卡拉瓦喬裝飾三面牆壁。按照切阿尼的構想，卡拉瓦喬負責兩側的畫面，主題是聖保羅的皈依與聖彼得的受難。卡拉奇將負責中間的祭壇畫，主題是聖母升天。作品全部使用鑲板，方便裱裝。

卡拉瓦喬感覺這個禮拜堂光線不足，心裡不是很情願。但是，眼下的委託卻可以讓他將工作的重心，從極不痛快的《聖馬太與天使》被拒收當中轉移出來。九月二十四日，卡拉瓦喬接受了委託。他的遲疑與不愉快被他的敵人大肆渲染，說成是他嫉妒卡拉奇得到機會創作祭壇畫，而他只得到側牆云云。幸虧卡拉奇不以為忤，專心做自己的事，並沒有將卡拉瓦喬視作競爭對手。

心事重重的卡拉瓦喬走在波波洛大教堂附近的街道上，手裡不停地揮舞著那柄幾乎從不離身的長劍，完全沒有聽到周圍

喧囂的市聲，更沒有注意到街頭惡棍們正閒得無聊，準備拿自己來開心。忽然，他的手僵住了，連同劍柄被一隻有力的手握住了，他凝神一看，一位鬢髮有些灰白的馬爾他騎士正對他友善地微笑著：「年輕人，長劍出鞘必須有正當的理由……」

卡拉瓦喬也笑了：「安托尼奧！這柄劍是您的，您在米蘭給了我……」

騎士睜大了眼睛：「噢，天吶！小梅里西，你長大了，成了有名的畫家了……」

這一場歡聚讓街頭惡棍們訕訕離去，也趕走了滿天的陰霾。安托尼奧離開之前很誠懇地跟畫家說：「我在馬爾他，有任何事情是我可以幫忙的，一定到馬爾他找我……」卡拉瓦喬記住了騎士誠摯的邀約，短短六、七年之後，他們真的相逢在馬爾他。

回到畫室，專心創作，他畫的是最新的委託，《聖徒保羅的皈依》。這幅作品所使用的薄薄的鑲板也是畫家自己用心拼接的，力求能夠最好地表現《聖經新約》中的故事。在前往

Caravaggio

大馬士革 (Damascus) 的途中，被授權迫害基督徒的士兵掃羅 (Saul)，被一道強光照射，跌下馬來，下意識地蒙上了臉面。倒在地上的掃羅聽到了耶穌的召喚，從此成為聖徒保羅 (St. Paul)。一側，毫不知情的老年士兵不知天上來者是何許人竟然舉槍要刺。整個故事的核心發生在倒地失去知覺的年輕士兵的內心。因此，這幅恢弘的作品充滿了激情，與剛剛完成而且大受好評的兩幅聖馬太生平作品大不相同。

我們無法知曉另外一幅聖彼得受難的詳情細節，我們只知道這兩幅作品被切阿尼主教親自拒收，原因竟然是主教無法接受幾乎赤身露體的掃羅掩面倒地的慘狀云云。拒收事件幾乎釀成流血事件，鄉親隆基拔出劍來要挾送還畫作的禮拜堂祭司，一定要人家給個說法。最終，還是卡拉瓦喬拉住了隆基，讓祭司們得以安全脫身。混亂中，大收藏家、卡拉瓦喬的贊助人之一，紅衣主教薩涅西奧 (Cardinal Sannesio, 1544–1621) 表示他很樂意買下這兩幅作品。果真，在他的家族收藏目錄裡，這兩幅作品也都被列入了典藏。然而，無情的事實卻是，只有《聖

徒保羅的皈依》這一幅作品抵達了主教府邸，另外那幅聖彼得
受難卻完全失去了蹤影。薩涅西奧主教大為過意不去，還是準
備付卡拉瓦喬兩幅畫的全部潤筆。畫家沒有接受，他只取了一
半報酬。這幅作品最終進入了羅馬歐迪斯卡契典藏 (Odescalchi
Collection)，我們今天能夠將被拒收的那幅作品與留在禮拜堂
的作品作一個比較，有助於我們了解促使卡拉瓦喬改弦更張的
內心風暴。

　　心中痛切的失落不是因為畫作的丟失，而是因為作品連續
地被教堂拒收。此時此刻，卡拉奇充滿活力的祭壇畫，已經光
鮮亮麗地張掛在切阿尼禮拜堂，兩側的牆壁卻空空如也。卡拉
瓦喬在深夜來到禮拜堂，看著燭光照耀下，聖母無限歡喜的美
好面容，雙臂高舉的傳統儀態，內心煎熬到感覺疼痛，猛地大
咳起來，回聲久久地震動了四壁。劇烈的咳嗽逐漸地止住了，
頓時，整個教堂陷入絕對的寂靜之中。時間凝固住了，一個永
遠凝結的時刻出現了，它成為沉重的一瞥。一瞥之下，卡拉瓦
喬被一個新的構想懾住，極力鎮定住自己，他幾乎看到了那兩

Caravaggio

個畫面，他被畫面所傳遞出來的力量深深感動，禁不住嗚咽出聲：「上帝啊……」

耶穌從畫面上消失，只留下祂投射出的強烈光線。驚起前蹄的馬兒告訴我們非比尋常的事情發生了。老者試圖撫慰受驚的戰馬。從馬上跌倒在地的掃羅甩掉了長劍，在強光中闔上了眼睛，面容祥和，張開了雙臂，迎接新的生命起點。

聖徒彼得被釘上十字架，頭下腳上，他正在一個極不舒適的位置上掙扎，希望減輕痛苦。三個孔武有力的匠人正在用繩拉、用肩扛，努力把沉重的十字架豎立起來。對他們來講，這只是一件工作，無論對錯，快點把活兒幹完，拿錢走人是他們的目的；至於聖徒受難的感覺則與他們毫不相干。整個畫面沒有女人、沒有任何柔軟的成分、沒有絲毫的悲憫。冷酷、漠然，我們能夠感受到的只有聖徒彼得所感受到的痛苦，除了痛苦，幾乎一無所有。而那痛苦是持久而凌厲的。

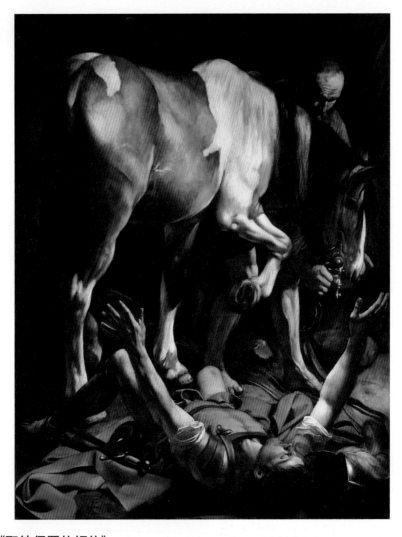

《聖徒保羅的皈依》 *The Conversion of St. Paul*

1600—1604　現藏於羅馬聖母瑪利亞波波洛大教堂 (Rome, Santa Maria del Popolo)

這是此一委託的第二幅作品,較之原始作品簡約,只剩下兩個人一匹馬。原始作品中士兵掃羅下意識以手掩面,遮擋耶穌投下的強光。第二幅作品裡,掃羅澈底降伏成為聖徒保羅。政治正確是卡拉瓦喬不得不屈從的結果。但是在藝術的實驗上,他不但未曾後退半步,反而繼續前行。正是這種堅持鼓舞了他的追隨者們。

　　瑪菲奧、奧西、威特瑞斯、蒙特樞機主教等等都曾經來到卡拉瓦喬的畫室，他們都默默地瞪視著這兩幅作品，流淚，無語。他們離開之後不約而同地調動起各種人際關係，期待作品能夠早日裝置到切阿尼禮拜堂。

　　切阿尼主教本人於一六○一年去世。主教的離去使得禮拜堂的事務被擱置。卡拉瓦喬得到了他應得的潤筆，將畫作裝置到教堂的工程卻一再延期。四年中，深夜裡，卡拉瓦喬常常在精疲力盡之時回到畫室角落，揭開蒙在上面的細布，用心描摹聖彼得額上的皺紋，描摹聖彼得因為姿態極為彆扭而形成褶皺的腹肌。椎心的痛苦常常使得畫家眼睛通紅、氣喘吁吁、無法平靜。

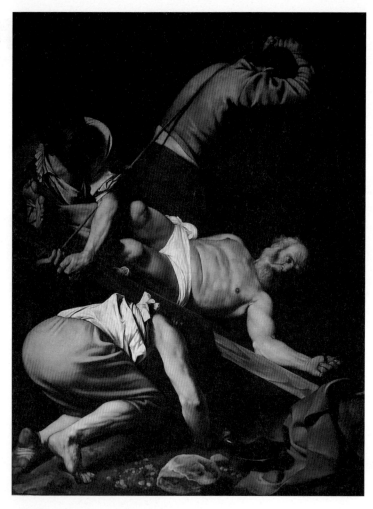

《聖彼得受難》 *The Crucifixion of Saint Peter*
1600—1604　現藏於羅馬聖母瑪利亞波波洛大教堂

這是此一委託的第二幅作品，原始作品尚不知所終，我們無從比較。
但是這幅傑作卻是卡拉瓦喬宗教作品的代表作，簡約到極點、充滿力
量、充滿刻骨的痛苦。毛骨悚然的苦痛與井然有序的勞作所合成的風
暴，正在加深這場處決的力度。數百年來，被作品震撼的人心無所計數。
人們含淚轉移視線，只因無法承受作品帶來的巨大撞擊。

9. 信仰

　　磨難綿長無止境，偶爾，歡快的瞬間也會出現，成為卡拉瓦喬陰暗生命中的亮點。

　　十六世紀八〇年代，威特瑞斯的家族在羅馬瓦利西拉教區新堂 (Santa Maria in Vallicella) 買了一個禮拜堂。一六〇〇年三月下旬，家族長輩去世，身為繼承人的威特瑞斯立即在四月初與卡拉瓦喬簽約，委託他為這個家族禮拜堂繪製一幅面積近八平方米的祭壇畫。教堂期待那是一幅以耶穌歸葬為主題的作品。

　　毫無疑問，那是最為神聖的主題，聖殤。米開朗基羅最偉大的雕塑作品中就有三座聖殤。拉斐爾也曾經將耶穌被解下十字架的過程細加描繪。這些傑作都深深打動過卡拉瓦喬，讓他飽受震撼。現在，輪到他了，自然是全力以赴。

　　畫面上，不可或缺的是善人尼格蒂摩斯 (Nicodemus)，他將鐵釘從耶穌的手上拔除，他把耶穌的身體從十字架上解下來，他為耶穌找到一處洞穴，將祂妥善地安置。卡拉瓦喬請威特瑞斯給他一幅那位剛剛仙逝的長輩肖像，他要以這位長者的面容來描繪尼格蒂摩斯。這樣的設計讓威特瑞斯感動得熱淚盈眶。

　　法蘭西聖王路易堂肯塔瑞里禮拜堂有關聖馬太生平的委
託，延緩了好朋友威特瑞斯為卡拉瓦喬張羅的這個重要的委
託。但是，在不間斷的磨難中，卡拉瓦喬越來越接近進入一幅
傑作的創作熱誠。那種激情被接連不斷的其他工作延緩了勃發
的速度，卻沉穩而不斷地加強著力度。

　　終於，在兩年多以後的一個秋日，卡拉瓦喬請來了蒙特樞
機主教，請來了威特瑞斯、瓦利西拉教區新堂的委託人、奧西、
瑪菲奧和許多詩人朋友，他臉色蒼白地宣布，《耶穌歸葬》完
成了。

　　大家瞪視著畫面中心沒有血痕卻慘白之極的耶穌，瞪視著
那個平放在地上堅硬如石的十字架，強烈地感受到耶穌所經
歷的苦難。俯首憂戚地望著耶穌的是福音聖約翰 (St. John the
Evangelist)，祂用雙手托起耶穌的上半身。站在十字架上，雙
臂抱起耶穌的是滿臉悲傷的尼格蒂摩斯。祂們雙手健康的膚色
與耶穌沒有生命跡象的慘白，形成強烈的對比。在祂們身後，
心碎的聖母望著愛子，祂的右手從聖約翰右側伸出，強烈傳

遞出對凶手的責備。聖母身側站著掩面而泣的抹大拉的瑪麗亞，最後面是聖母的姐妹、革流巴的妻子瑪莉 (Mary the wife of Cleophas)。瑪莉雙臂高舉發出詰問：「這是為甚麼？」完全地再現了《舊約聖經》所揭示的場景。但是，耶穌慘白卻依然英俊的面容正是卡拉瓦喬的臉；聖母不再年輕美麗，祂同人間因失去了兒子而悲傷的老母親並無二致⋯⋯。卡拉瓦喬注意到，委託人的眼神裡沒有絲毫的猶疑⋯⋯。

「毫無疑問，這是一幅偉大的作品，屬於它的創造者卡拉瓦喬。」蒙特樞機主教含著眼淚表達了他此時此刻的心情。委託人紛紛表示將敦請最優秀的工匠來裝裱。朋友們含淚表達了他們對這幅作品的讚美。

作品被小心地移出了卡拉瓦喬的畫室，畫家垂著雙手，目送畫作遠去，悵然若失。

蒙特樞機主教站在路邊，看著畫作在街道上慢慢地向著瓦利西拉教區移動，默默無語。他在想，若是能夠把它留在聖彼得大教堂該有多好。一七九七年，拿破崙將這幅作品攜回巴

黎。二十年以後，法國政府將這幅作品還給義大利，教皇庇護七世 (Pope Pius VII, 1800–1823 在位) 治下的教廷捷足先登，作品沒有回到羅馬瓦利西拉新堂，而是以《聖殤》的標題列入梵諦岡典藏。蒙特樞機主教的願望在兩個世紀之後得以實現。

《耶穌歸葬》之前，還有一幅作品同樣是卡拉瓦喬用自己的創作來試探贊助人的底線、贊助人對自己畫風的容忍度。這就是著名的《以馬忤斯的晚餐》。與《最後的晚餐》正好相反，《以馬忤斯的晚餐》是耶穌復活後的晚餐，耶穌被人們認了出來，確知祂復活了，救世主活生生地坐在眼前了。這一件委託來自瑪岱侯爵 (Marquis Ciriaco Mattei, 卒於 1614 年)，他邀請卡拉瓦喬住進羅馬貴族雲集的宮殿，闢了一間靜室請他作畫，耶穌的歡樂主題。瑪岱侯爵了解畫家特異的作派，指示手下，無論畫家從街上找來甚麼樣的模特兒，一概不准攔阻。卡拉瓦喬明白侯爵的好意，他設計了一個場景，三個普通的男子，幾乎真人大小，看到復活了的耶穌，驚訝、興奮、張口結舌。耶穌依然年輕、俊朗，面對三人侃侃而談，光線從畫面左前方投

《耶穌歸葬》 *The Deposition*

1602　現藏於羅馬梵諦岡 (Rome, Pinacoteca Vaticana)

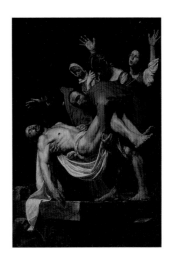

在西方藝術史上，卡拉瓦喬的作品當中，這幅作品得到了數百年的最高讚譽。最痛恨這位藝術家的畫匠們、評論者們、傳記作者們盡一切可能迴避討論。但是，魯本斯卻從來沒有掩飾他對這幅作品的崇敬之心。最精采的是，卡拉瓦喬的暗色設計在這裡發揮到極致，卡拉瓦喬追求自然真實的畫風在這裡發揚光大，不但沒有被質疑，而且全然地被接受了，數百年來沒有聽到一句批評。

射到耶穌的左側，照亮了祂，並且在祂身後留下了影子，同普通人一樣留下了影子，而非光芒萬丈……。侯爵對這樣的設想毫無意見。卡拉瓦喬果真從大街上找來三位其貌不揚的普通男子充作模特兒，而且，他再一次運用了獨特而精湛的靜物描繪技巧，使得作品格外飽滿。作品很快就順利完成，侯爵與朋友們大為讚賞，邀請卡拉瓦喬留下來，住在宮殿裡，「想畫甚麼就畫甚麼」。但是，卡拉瓦喬想念戰神廣場 (Campus Martius) 附近的暗巷，想念同他一道佩劍出行的朋友們，想念網球，想

念米尼迪，也記掛著被教堂退回的委託。感謝了侯爵的好意，拿了豐厚的潤筆，卡拉瓦喬回到了羅馬街頭。

雖然離開了高雅、生活有序、不須張羅一日三餐的貴族宮殿，卡拉瓦喬並沒有忘記瑪岱侯爵與他的朋友們對自己的照顧、理解與欣賞。當他得知侯爵痛失愛子的時候，為他畫了一幅有關耶穌被捕的作品，在畫中，他把自己放了進去，表達了他由衷的關切。這幅作品讓侯爵深受感動，將其納入家族最珍貴的典藏。侯爵為人善良、慷慨，雖然是禮物，依然照規矩奉上豐厚的潤筆，也讓卡拉瓦喬深受感動。

在這幅傑作裡，光線照亮了五張臉，畫面中心的耶穌與出賣祂的猶大離得很近，猶大環抱著耶穌，似乎正在解釋他的行為，耶穌憂傷地別過臉去，直面即將來臨的苦難。耶穌身後，聖約翰正高舉雙臂大聲疾呼。羅馬士兵們正將耶穌與猶大分開，準備將耶穌帶走，其中一個士兵的臉的下半部分被照亮，臉上只有漠然與決絕，表示逮捕的行動絕對正當。一位目擊者，一隻手高舉著一盞燈，照亮了這個悲慘的時刻，那是卡拉

瓦喬自己，他正在急切呼喊：「發生了甚麼事？你們怎麼可以帶走祂？」

作品從一開始就成為私人收藏，因此全然沒有遭到非議。瑪岱侯爵身邊的朋友們都對卡拉瓦喬的作品表示出極大的興趣。私人的委託水漲船高已經是不爭的事實。毫無疑問，這位來自北方、曾經流落街頭幾乎凍餓而死的畫家，居然鹹魚翻身獲得令人豔羨的成功，讓他的敵人們恨得牙癢。他們知道卡拉瓦喬從不掩飾他對短刀、長劍的熱愛，也常常佩帶武器招搖過市，明查暗訪之下，終於知曉這個北方漢子並無一紙官方許可，於是知會了教皇國的警衛部門，卡拉瓦喬遭到逮捕。朋友們都大呼冤枉，他們都有收藏佩帶武器的許可，竟然不知卡拉瓦喬沒有這份文件，大家都使出渾身解數為卡拉瓦喬開脫。

卡拉瓦喬寫詩、寫信，盡數散失。和他同時代的傳記作者們又都痛恨他，沒有留下任何的好話，更沒有如實寫下他曾經講過的話。四個世紀之後，我們必須感謝當年法庭書記詳實的紀錄，在這些紀錄裡，我們能夠從卡拉瓦喬的自我辯護去了解

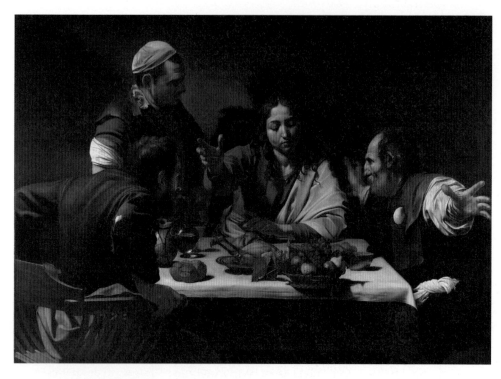

《以馬忤斯的晚餐》 *Supper at Emmaus*

1601　現藏於倫敦國家藝廊

面對耶穌的男子所坐的椅子、所穿的衣服都相當的「現代」，出自卡拉瓦喬的想像與設計。男子正用雙手挪動椅子，試圖離耶穌更近一點，其動感與桌上的水果、燒雞散發出來的香氣使得整個場景更加逼真。玻璃杯裡盛放的是水而非象徵耶穌鮮血的葡萄酒，也是畫家的一項測試。委託人不以為忤反而傾倒於這幅傑作帶來的美好，成為藝術史上有關卡拉瓦喬的一段佳話。

他的一些想法。

　　一六〇三年，卡拉瓦喬作為被告走進了法庭。首先，他表示抱歉，他真的不知道擁有短刀與長劍需要官方許可，因為在米蘭並沒有這種規定。旁聽席上，大家都笑了，笑聲不但來自畫家三教九流的朋友們，也來自衣冠楚楚的貴族以及教廷的重臣們。然後，卡拉瓦喬很誠懇地告訴庭上，多半的時候，短刀與長劍對於他來講是一種用來畫畫的道具，比方說聖凱瑟琳、比方說成為使徒保羅之前的掃羅，當然還有保家衛國的猶太女英雄猶迪，畫這些人物的時候，長劍不可或缺。大家報以快樂的笑聲，法官也有些忍俊不禁了。

　　因為說到了畫畫這件事，卡拉瓦喬便開始大發議論。他談到面對真相據實描摹的重要性，談到樸實自然的倫巴底畫風，甚至談到應當如何將人物內心的活動置放到畫布上。以及，人造光線在表達主題時的千般妙用。甚至，於他而言，畫布比鑲板、比牆壁更能夠順利表達他的理念、他的實驗、他的追求。最後，他非常篤定地表示，他相信他的創作理念是正確的，他

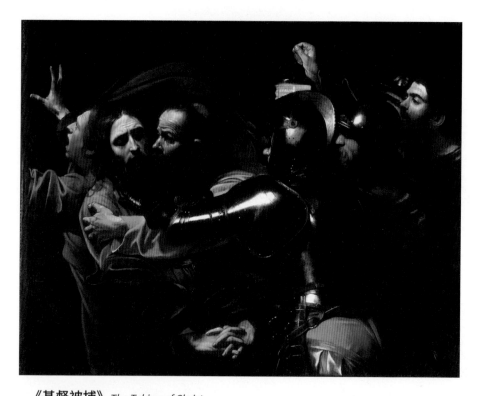

《基督被捕》 *The Taking of Christ*
1602　現藏於都柏林愛爾蘭國家藝廊 (Dublin, National Gallery of Ireland)

卡拉瓦喬以全新的視角呈現苦難的起點。畫面上激烈的衝撞與人物內心的波瀾，糾結成巨大的張力，使得觀者目不暇接。一團漆黑的背景，強光照射下，耶穌雙手十指交叉緊握，面容憂戚，繃緊的神經已經準備接受嚴酷的磨難。羅馬士兵用力推搡著耶穌，他們的盔甲在光線中閃耀出森然的脅迫。人群後面，卡拉瓦喬自己的臉被手中的燈光照亮。作品中極為強烈、精確的明暗對比將暴力、混亂、糾纏不清的瞬間急凍在畫布上，成為永恆。

在畫布上的實踐也是正確的,他相信將來的人們會更加熱愛他的創作。他還說,他用畫筆所傳達的強烈訊息就是最有力的證言,證明他是一個優秀的藝術家,而不是一個可怕的恐怖分子。

瑪岱侯爵聽著卡拉瓦喬的自我辯護,眼前浮現出《基督被捕》的畫面,激動不已。

鄉親隆基不時激憤地放聲鼓噪,為卡拉瓦喬的證詞助威。

米尼迪坐在聽眾席上,心痛不已,頻頻拭淚。

卡拉瓦喬沉默下來,面含微笑,靜待發落。此時此刻,在他面前升起了一幅作品,卡拉奇的《聖殤》。來自波隆那的卡拉奇是多麼好的一位畫家啊,但是,他一抵達羅馬就拜倒在拉斐爾的成就面前,除了盡一切力量宣揚古典美之外,全無主張。要知道,世界上永遠不會有拉斐爾第二,世界上沒有人能夠完全循著前人的路子,同時創造出真正偉大的作品。當然,這種話只能埋在心裡,絕對不能說出口。就拿卡拉奇的這幅《聖殤》來說,優雅的哀傷只是皮毛而已,畫作的弱點是全然迴避了痛苦,實際上也就是全然迴避了真實。然而,偉大的拉

斐爾卻一直在用最為優雅、完美的方式表達刻骨銘心的痛苦，那是完全屬於拉斐爾的風格，沒有人能夠模仿的啊。

卡拉瓦喬嘴角上揚，歡喜地笑了，他面前升起了自己剛剛完成的作品《聖托馬斯的懷疑》。《聖經》〈約翰福音第二十章第二十七節〉，耶穌對門徒托馬斯說：「伸出你的手來，探入我的肋旁，不要疑惑，總要信。」熟讀《聖經》的卡拉瓦喬就是要把這句福音呈現在畫布上，真實呈現，不帶絲毫的矯飾。普通工匠一樣的三位門徒，滿臉都是勞作帶來的風霜，額頭上布滿了艱難生涯留下的皺紋，衣著風塵僕僕，毫不光鮮。他們不敢置信耶穌復活的事實，聽了耶穌的指示，門徒托馬斯真的伸長脖子，睜大眼睛，將右手的食指伸進耶穌肋下的傷口。另外兩位門徒站在他身後專注地凝神看著。「總要信」談何容易？是要付出痛苦代價的啊，耶穌的臉上有著強忍痛楚的表情。

卡拉瓦喬似乎聽到了人們的議論，耶穌復活之後，不是只會有釘痕、刀痕而不應當還有這麼深的傷口嗎？傷口這樣深，

Caravaggio

祂怎能不感覺疼痛呢？門徒們怎麼可以這樣的不知恭敬呢？簡直的不成話，竟然用手指伸入傷口去探觸！你們看這些門徒的樣子，哪裡像是聖人，簡直就是渾身髒兮兮的工匠！

一點都不錯，卡拉瓦喬驕傲地笑了，自己誠實的筆觸，讓神聖的事件確實地發生在眾人的面前。耶穌當然感覺疼痛，門徒們也都根本「就是」辛苦勞作的匠人，而這一幕耶穌復活後，以自己感覺痛楚的身體為門徒解惑的神蹟，正是基督信仰的基石。

卡拉瓦喬莫測高深的笑容非常動人。他被當庭釋放，他也順利地拿到了一紙文書，允許他擁有短刀長劍，允許他佩帶武器出行。

作品完成之日，面對這個極其大膽的畫面，沒有片刻的猶疑，裘斯蒂尼阿尼侯爵高價收藏了這幅作品。他跟瑪岱侯爵說：「信仰在這個畫面裡變成一件可以觸摸的物事。這幅作品本身就是奇蹟，它證明卡拉瓦喬不僅活在當下，也活在數百年之後……」

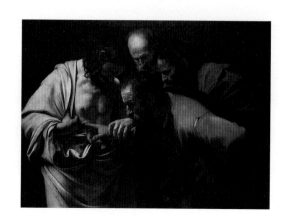

《聖托馬斯的懷疑》 *Doubting Thomas*
1603　現藏於德國波茨坦新宮 (Potsdam, New Palace)

這幅傑作極為成功地詮釋了卡拉瓦喬的信仰，以畫筆忠實再現基督神蹟。光線從畫面右側照亮了復活後的耶穌，卻將祂的臉隱入昏暗中，讓我們強烈感受祂的痛楚。門徒托馬斯的左肩、臉部被光線照亮。強光下，其右手被耶穌的左手握住，引導著這隻手的食指探觸進肋下的傷口。暗影中，托馬斯的左手緊張地撐住自己。三位門徒在光線照耀下，雙眼大睜，全神貫注在不可置信的事實上。卡拉瓦喬誠實、逼真、直面痛苦的畫風深刻影響了後世數百年的藝術家。

　　侯爵這樣說，絕對有根據，因為他還珍藏了另外一幅卡拉瓦喬的近作，那就是《得意的邱比特》，是侯爵私人的委託。在他的宮邸裡有一間展示藝術品的大廳，足足陳列了一百二十一幅作品，唯有一幅上面覆蓋了深綠色的絲綢。侯爵告訴訪客，把畫作遮蓋起來的原因，是擔心這幅作品會讓其他一百二十幅畫作相形失色。當他將絲綢移去，訪客們看到畫面的時候，他總是能夠非常愉快地聽到他們此起彼伏的驚呼聲。那就是搧動著翅膀、肆無忌憚、大膽、狂野、得意洋洋的愛神邱比特。祂喜笑顏開地告訴我們，青春、美貌、愛情是比人類所有的知識、文化、權勢更令人目眩神迷的啊！

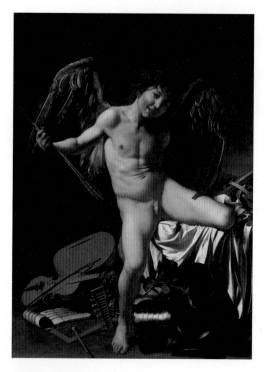

《得意的邱比特》 *Amor Vincit Omnia*
1602　現藏於柏林國家美術館 (Berlin, Staatliche Museum)

愛神手裡舉著箭矢，蓄勢待發。象徵人類文明的樂器、曲
譜、紙和筆、圓規、盔甲與王冠都散落四處，甚至被踩在
祂美麗的腳下，不值一哂。真的？真的。卡拉瓦喬告訴我
們，青春易逝、愛情更是無法掌握。當青春、美貌、愛情
這些稍縱即逝的美好出現之時，我們是不是應該分外珍惜
呢？得意洋洋的愛神用祂歡喜無限的笑容給了我們回答。

10. 聖母

　　十七世紀初葉，羅馬的藝術家們都明白一個事實，卡拉瓦喬確實是收費最高、最搶手的畫家之一。同時，卡拉瓦喬也是處境最危險的畫家，沒有任何一位同時代的藝術家像他一樣遭到嚴重的詆毀，處境艱難。道貌岸然的帕拉文西諾樞機主教 (Cardinal Ottavio Paravicino, 1552–1611)，在一六○三年不厭其煩地寫信給買下卡拉瓦喬作品的親朋好友，信中諄諄告誡他們「知所進退，謹言慎行」，因為卡拉瓦喬的作品「跨越了神聖與褻瀆之間的中間地帶」。在教皇國，這是極大的罪名。收到信的人們怎樣想，我們無從估計，裘斯蒂尼阿尼侯爵將《得意的邱比特》以絲綢加以覆蓋，其原因恐怕與那「謹言慎行」多少有些關聯。但是，侯爵絕對不肯將這幅傑作轉賣給出以天價的朋友，卻又證明了侯爵自己絕對熱愛這絕無僅有的愛神，不會因為別人的告誡而改弦更張。

　　明知山有虎偏向虎山行的人是卡拉瓦喬自己。甚麼是神聖？兩腿沾著汙泥，戰戰兢兢做著從未做過的事情，摸索著紙張試著書寫福音的聖馬太，難道不是神聖的嗎？聖彼得被頭下

155

腳上地釘住，痛苦地挺起脖子，試著改變姿勢以減輕痛苦難道
不是神聖的嗎？謳歌青春與愛情本來就是希臘羅馬文化的精
髓，美是不需要遮掩的，那難道是褻瀆嗎？傾盆大雨中，畫家
從暗巷返回家中，顧不得換上乾爽的衣衫，站在自己的畫幅
前，凝視著畫面上農人般的男女，那些傷痕累累的手腳、那些
強壯有力的臂膀，那些專注的眼神，那些孤苦的面容，都是神
聖的。卡拉瓦喬笑了，冷冷地笑了，他的視線穿越時空，看到
了未來的人們在他的畫作前被感動、被震撼、被吸引。他看到
了人們眼睛裡的惶惑、痛苦，他也看到了人們臉上的淚水。那
是神聖的，他告訴自己。遂站穩腳步拿起畫筆，準確地安頓每
一個細節，從衣服邊緣滴下來的雨水，很快在石地上留下了一
灘灘的水窪。

　　天色微明的時分，卡拉瓦喬感覺到筆力有漸漸減弱的態
勢，心底裡的一個暗影讓他沉重地放下了畫筆，在椅子上坐下
來，把臉埋進雙手。那是因為雷尼 (Guido Reni, 1575–1642)，
這個來自波隆那的畫家。他照抄卡拉瓦喬的技法，也能夠表達

出表面的竦動效果，但他絕對不願意挑戰世俗社會與教廷的種種「規範」，因此成為在羅馬取代卡拉瓦喬的不二人選。教堂祭司們若是不願意遇到卡拉瓦喬作品可能引發的難題，他們會去找雷尼。雷尼買了不少卡拉瓦喬的作品，細加研究、臨摹，然後放在自己的繪畫裡，卻捨棄了卡拉瓦喬最珍貴的寫實精神，具象的寫實與人物內心活動的寫實。因之，他的作品缺乏真正動人的力量，卡拉瓦喬忿忿地想。

夜裡等於沒有休息，梳洗一番之後，全無睡意，正好隆基來了，於是兩人出門散步。

戰神廣場附近的集市裡，一個男人正惡狠狠地責罵一位青年女子，手裡還揮動著馬鞭，作勢要打的樣子。隆基告訴卡拉瓦喬，那凶漢就是惡名昭彰的托瑪索尼 (Ranuccio Tomassoni, 卒於 1606 年)。托瑪索尼是羅馬街頭著名的惡棍，戰神廣場及其周邊巷弄全是他的地盤，卡拉瓦喬早就聽說過他，這是第一次見面。

托瑪索尼家族世世代代為羅馬貴族看家護院，街頭嘯聚、

欺壓良善、無惡不作。托瑪索尼本人曾經是獄吏，手段狠毒、暴虐成性。隆基絮絮著，卡拉瓦喬卻被站在那裡挨罵的青年女子所吸引，只見她站得筆直，端正、姣好的面容上有著森然的神色，顯示出不容侵犯的尊嚴。

「她是莉娜 (Lina)，托瑪索尼豢養的女人之一。」隆基這樣說，聲音裡有警告的意味。卡拉瓦喬微笑著，他看到托瑪索尼停止了謾罵，正往自己這個方向看來。

隆基見風轉舵，很親熱地向托瑪索尼介紹自己的朋友：「同鄉，大畫家卡拉瓦喬。」

托瑪索尼臉上浮著淺淺的笑，眼睛裡閃著針尖般的光芒，盯視著卡拉瓦喬：「大畫家，很高興見面啊。有甚麼事，我可以效勞嗎？」聲音尖銳刺耳，霸氣十足。卡拉瓦喬笑容滿面：「卡瓦勒蒂侯爵 (Marquis Ermete Cavalletti, 卒於 1602 年) 的遺孀有意委託我為他們在聖阿古斯汀諾 (San'Agostino) 的禮拜堂畫一幅祭壇畫，想請您的這位女友擔當模特兒，不知是否可以答允？」

托瑪索尼的臉上陰晴不定,這小子,越來越有行市了,除了蒙特、瑪岱、裘斯蒂尼阿尼、寇斯塔這幫大老之外,又掛上了卡瓦勒蒂家族,倒是不能小看哩。他朝莉娜看了一眼,掛上色瞇瞇的笑容,放低了音量:「模特兒?假扮身上只掛著一片紗,搧著翅膀的天使?」

卡拉瓦喬正色道:「這位女士有著高貴的氣質,我想請她擔任朝聖者聖母的模特兒……」

「一個婊子,假充聖母,呵、呵、呵……」托瑪索尼轟然大笑了。

隆基尷尬地苦笑著,臉色嚴肅的只剩下卡拉瓦喬和站在一邊未發一言的莉娜。

托瑪索尼看到了卡拉瓦喬臉上的認真,就出了一個主意:「我們來賽一場網球好了,若是我贏,你的建議取消,我們做個朋友,一道去喝酒取樂,你付帳。若是你贏了,讓莉娜免費為你充當模特兒,穿不穿衣服都無所謂。你覺得怎麼樣?」說完了,雙眼緊盯著卡拉瓦喬,等著他舉手投降。沒想到,卡拉

159

瓦喬笑逐顏開一口答應。於是約了時間地點，隆基與托瑪索尼
的一個黨羽將充當這場賽事的裁判。

球賽結束，身手矯健、技高一籌的卡拉瓦喬贏了。托瑪索
尼百思不得其解，他是常勝將軍啊，怎麼會輸球呢？隆基笑了
笑，跟他說：「陪你打球的人不是贏不了你，而是不敢贏啊。」
托瑪索尼馬上明白，卡拉瓦喬正是那個敢贏自己的人。他抬起
眼睛狠狠地盯視著帶走了莉娜的卡拉瓦喬。走在畫家身邊的莉
娜依然沉默著，臉上卻有了些許笑意。他們沒有看到投射在他
們背後的托瑪索尼陰毒、凶殘的目光。隆基看到了，心裡憂煩，
這件事情恐怕不會善了。

卡拉瓦喬開心無比，莉娜是極為稱職的模特兒，見到了充
當聖子的小男孩歡聲叫道：「天吶，他多麼漂亮啊！」讓孩子
的雙親非常滿意。莉娜對小男孩呵護備至，溫柔至極，使得繪
製工程進行得相當順利。

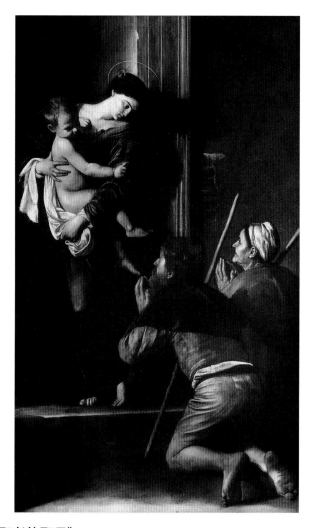

《朝聖者的聖母》 *Madonna dei Pellegrini or Madonna of Loreto*
1604　現藏於羅馬聖阿古斯汀諾教堂 (Rome, San' Agosfino)

一如既往，卡拉瓦喬筆下的朝聖者是普通百姓。衣著簡樸、赤足、風塵
僕僕。腳踏實地的聖母懷抱聖子低頭傾聽朝聖者的心聲。這是一幅將神
與人之間的距離縮短到極致的作品，充滿信任、依賴、關心與愛護。在
卡拉瓦喬的時代，作品遭到委託人鄙夷；幾個世紀之後，光芒萬丈。

　　除了繪製過程順利之外，這幅作品沒有給卡拉瓦喬帶來任
何的好運氣。托瑪索尼不費吹灰之力就挑起了莉娜另外一個主
顧的妒意，與卡拉瓦喬產生爭執，那人一狀告到法院說是卡拉
瓦喬要謀殺他，畫家只好出逃避難。他逃到了教皇國之外的熱
那亞，在那裡得到科隆納家族的庇護。好在，卡拉瓦喬的朋
友們畢竟有著千絲萬縷的社會關係，在某種壓力之下，那人撤
訴，卡拉瓦喬回到羅馬，完成了卡瓦勒蒂家族的委託。祭壇畫
《朝聖者的聖母》送抵聖阿古斯汀諾教堂，委託人大失所望，
「聖母不是應該高高站立在雲端俯視下界的嗎，怎麼會光腳
站在冰涼的地上呢？聖子哪裡像聖子，根本就是一個普通的男
孩！朝聖的人更是不堪入目，髒兮兮的，腳上沾滿泥土……」
他們倒是沒有拒收，只不過拖延再拖延一直不肯如約付清潤筆。

　　卡拉瓦喬沒有功夫同他們扯皮，他接受了一項新的委託，
來自梵諦岡侍從總公會的委託是羅馬畫家們夢寐以求的。蒙特
樞機主教與朋友們都歡欣鼓舞地等待著這幅作品的成功。委託
人很詳細、很委婉地解釋了他們的要求，異教徒們主張，人類

擺脫亞當、夏娃所犯下罪孽的後果依靠的是基督。但是天主教教義明示，基督與聖母共同承擔了消除原罪的重大責任。因此，這個意念必須是畫作的主題。當然，侍從守護者是聖母的母親聖安納，祂自然應當在這幅祭壇畫裡有一個重要的位置……。

卡拉瓦喬沒有討價還價，一一應允，讓委託人非常滿意。但是，再高的榮譽也無法讓卡拉瓦喬從他的藝術實驗中後退半步。一六〇五年的羅馬畫壇日漸墨守成規，絕不越雷池一步，絕不「創新」。《朝聖者的聖母》已經遭到非議，卡拉瓦喬請莉娜擔任聖母的模特兒更是成為他的敵人們開心取樂的笑料。然而，鐵了心要走出自己的路的畫家依然請莉娜擔綱，聖子的模特兒仍然是鄰居的漂亮兒子，只是長高了一些，扮演聖子或許是太高大了一點；聖安納的模特兒也只是街上找來的一位老婦人。就這樣，卡拉瓦喬心無旁騖地進入緊張的創作工程，完全不理會人們的擠眉弄眼。

從高窗射進來的光線照亮了美麗的聖母，照亮了一頭金色

鬈髮的聖子，也照亮了慈祥的聖安納。三個人的視線都集中在一條正在掙扎的蛇身上。聖母的腳穩穩地踩住了蛇的三寸，那致命的要害。聖子的腳踩在母親的腳上，加強了力度。看起來，那條引誘了亞當夏娃的蛇，再無生路。換句話說，這幅作品完全地忠實於委託人的囑託，應當是毫無問題的了。

　　然而，這幅作品在十二月送往聖彼得大教堂之後，馬上就遭到了否決，只在第二年四月初展示一週之後就被匆匆送往同在梵諦岡市的聖安納堂 (Sant'Anna dei Palafrenieri)。在聖彼得大教堂裡，侍從總公會不但沒有得到期待已久的禮拜堂，而且，在邊隅的小禮拜堂裡也不准許設立祭壇。梵諦岡侍從公會委託人的懊惱可以想見。理所當然，畫家沒有得到足夠的潤筆，只拿到微薄的酬金。何故如此？回答竟是，「聖母子不堪入目！」是誰如此專橫，已經不可考。然而，卡拉瓦喬因此而遭受了名譽與收入的雙重打擊，這樣的打擊也是致命的。

《聖母子與聖安納》 *Madonna and Child with St. Anne—Madonna dei Palafrenieri*

1605 現藏於羅馬博爾蓋塞美術館

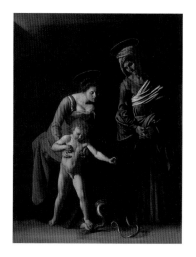

卡拉瓦喬不管惡運當頭，全力以赴創作出的
這一幅傑出的祭壇畫在兩三個世紀之後強烈
地吸引著觀者，讓他們流連忘返，讓他們反
覆地自問，「我在這幅作品裡看到了甚麼？
卡拉瓦喬要告訴我們的究竟是甚麼？」後世
藝術家們則久久佇立畫前，無法從畫面上精確
無比的紅色、黑色、金色與白色中移轉視線。

　　為了這幅祭壇畫，卡拉瓦喬拖延了其他的委託，入不敷
出，只得變賣房產再次賃屋而居。陋室中只有兩張床、幾件鍋
碗瓢勺、破舊衣物、畫室用具、短刀長劍、一把吉他和十二本
書。但他毫不氣餒，繼續前進，而且越走越遠。

　　事情要從一六〇一年說起，當時，卡拉瓦喬時常造訪蒙特
樞機主教的宮邸。主教眾多的朋友中有一位資深律師契魯比尼
(Laerzio Cherubini, 1556–1626)，來自位於佩魯賈的古城諾爾洽
(Norcia)。契魯比尼儀表堂堂，十分睿智又十分善良，雖然聲

名顯赫與許多貴族世家有著極為特別的淵源，卻溫文爾雅平易近人，卡拉瓦喬很喜歡他，他還為卡拉瓦喬介紹了幾位律師朋友，「以備不時之需」。

契魯比尼是藝術品的大收藏家，非常地欣賞卡拉瓦喬的畫風。在一個合適的時機便商請畫家為一座正在興建中的教堂繪製一幅祭壇畫，在那座教堂裡他的家族將擁有一間禮拜堂，他希望這幅祭壇畫以聖母為主題……。卡拉瓦喬一口答應。

這座羅馬聖母階梯教堂 (Santa Maria della Scala) 聳立在臺伯河 (Tiber) 西岸的特拉斯泰韋雷區 (Trastevere rione)。一則是教堂正在興建中，二則是卡拉瓦喬的委託不少，頗為忙碌，因此遲遲未開工。但是這個重要的委託卻從未離開過畫家的腦際。相對於北邊的梵諦岡、博爾戈，特拉斯泰韋雷是個貧窮的區域，貧苦無告的朝聖者、傷兵、老弱病殘多在此地棲身。卡拉瓦喬對這個地區有著特別的感情，隨著時間的推移，這幅祭壇畫的主題與結構逐漸地在腦中成形，童貞聖母之死不僅與這座教堂所處的位置非常契合，而且也符合卡拉瓦喬正在試煉中

的藝術理念。數年前,繪製《猶迪取荷羅費納斯首級》時那幅腥紅色帷幕在腦海裡逐漸擴大,占據了想像中畫面上部的三分之一,且揮之不去。卡拉瓦喬清楚知道,這個想法是非常危險的。但是,自己難道會懼怕危險嗎?卡拉瓦喬在許多的暗夜中瞠視著漆黑的天花板,忍受著咳嗽帶來的不適,無法入睡。

這一次,他沒有請莉娜擔綱,而是自己一個人晃到紅燈區邊緣地帶的一家小酒館。在那裡,他看到一位曾經美麗的女人獨自坐在角落裡,慢慢地小口啜飲著一杯酒,酒杯之小非常罕見,可見這位女子阮囊羞澀。但她的表情是溫和的,儀態從容優雅,眉宇間沒有任何的怨尤,看來是個認命的人。卡拉瓦喬走過去很溫柔地和她聊起來。結果就是,這位女子成為死去的童貞聖母的模特兒。

這幅作品是在一六〇五年初夏完成的,卻花了近一年的時間與教堂的神父們扯皮。他們一再拒收,一再強調畫面上的聖母身體腫脹赤裸著雙腳,簡直就像一個重病死去的農婦,實在不成體統。「實在不成體統」而沒有說出口的,還包括他們對

模特兒的不屑。他們一再表示期待畫家給他們一幅新的作品。卡拉瓦喬心裡雪亮，神父們想要的是身體與靈魂一道升天、容光煥發的聖母，而不是一個長相平凡，死在四壁皆空的陋室裡，歷盡滄桑的中年女人。畫家不肯就範，因為他確實知道，這是一幅偉大的作品，他不能改弦更張。

事情傳揚開來，階梯聖母堂附近一家慈善醫院的負責人卻對這幅作品大為激賞，滿心感謝地迎接了作品的到來，此時已經是一六〇六年的夏天，卡拉瓦喬已經出事、受傷，逃離了教皇國統治下的羅馬。這家醫院的病人多是貧苦大眾，他們站在這幅作品前感覺巨大的悲痛，他們感謝世界上有這樣一位來自倫巴底的畫家讓他們流淚、讓他們放聲痛哭、讓他們親近慈愛的聖母……。聖母沒有棄他們而去，這是天大的慰藉啊。當他們聽聞教廷正在通緝這位畫家，隨時準備把他送上斷頭臺，更是義憤填膺，終日為這位命運多舛的藝術家禱告。

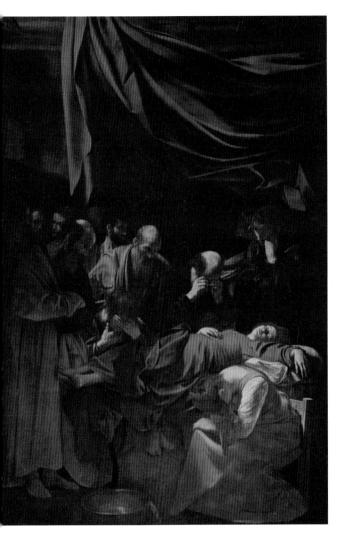

《童貞聖母之死》
The Death of the Virgin
1605—1606　現藏於巴黎羅浮宮

卡拉瓦喬不顧教會神職人員
的反對，繪製了普通百姓的
聖母。祂和世俗女子一樣死
在陋室裡，只有優雅的左手
與頭頂上的金色光環顯示出
祂的身分。哭倒在祂身邊的
抹大拉的瑪麗亞，以及圍在
祂周圍的人們所展示的巨大
悲痛成為畫面的主旋律。籠
罩其上的腥紅色帷幕之死亡
寓意更是沉重到無可挪移。

一六〇七年，魯本斯來到這裡，看到這幅將人與神之間的距離完全泯滅的作品以及圍觀的老百姓。這些貧苦的男女好像剛剛從卡拉瓦喬的畫作中走了出來。他被作品所釋放出的巨大力量與深厚情感震撼得失語。當他聽說了教堂拒絕畫作，慈善醫院收下畫作卻無法聯絡畫家的時候，當機立斷，要為這幅作品找出路。

當時，魯本斯受雇於義大利北部曼圖亞的統治者曼圖亞公爵 (Vincenzo I Gonzaga, Duke of Mantua, 1562–1612)。這位爵爺熱愛文學藝術，贊助詩人、畫家不遺餘力。曼圖亞地處倫巴底，爵爺一向以倫巴底藝術自豪。聽到魯本斯的建議，馬上不失時機地出手，重金買下「自家畫家」的重要作品。醫院負責人尷尬地表示並未有機會付錢給畫家，爵爺說，待卡拉瓦喬案子了了返回羅馬，你們再把這筆錢給他就是。沒有人想到，卡拉瓦喬有生之年再也沒有返回羅馬。但是，魯本斯與曼圖亞公爵的義舉卻成為藝術史上最美好的傳奇。數百年中，這幅祭壇畫曾經進入英國王室與法國王室的典藏，地位尊貴，最終落腳

羅浮宮。

當年拒收這幅作品的階梯聖母堂在一六一〇年落成開放。數百年後，此地更因其內部裝飾的特色，而成為巴洛克藝術的聖殿。西方藝術史這樣教導我們，文藝復興有如渾圓的珍珠，璀璨、完美，價值非凡；巴洛克藝術有如變形珍珠，同樣璀璨，同樣價值非凡，卻打破了平衡，少了直角與圓，多了橢圓、銳角與鈍角。但是，專家們常常迴避的一點是，巴洛克藝術的核心是求真的精神，不僅是畫中人物形象與內心活動的真實，更是將藝術家自己真實的心境、情感、觀念訴諸藝術品。以此來衡量，卡拉瓦喬所創造出的巴洛克風格在他身後並沒能很快地發揚光大，一些同時代追隨者的實踐多半只是形似而神不似。卡拉瓦喬若是知道將《童貞聖母之死》拒之門外的階梯聖母堂竟然被譽為巴洛克風格的聖地，大約會皺緊眉頭，哭笑不得。

另外一方面，隨著歲月流逝，從階梯聖母堂擴充出來的修道院一樓，卻成為羅馬極為著名的教皇大藥房，顧名思義，這是一座以慈善救助為宗旨的醫療機構。我們可以這樣說，當年

曼圖亞公爵送出的第一桶金，大約就是這個醫療機構的基石。
《童貞聖母之死》這幅偉大的作品沒有為顛沛流離、瀕臨死亡
的畫家賺到一文活命錢，卻救助了無數貧病交加的男女，卡拉
瓦喬知道了，必定歡喜。

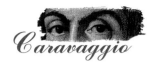

11. 逃離羅馬

事情的緣起與莉娜有關。一六〇五年，卡拉瓦喬霉運當頭，畫作被拒帶來的聲譽與經濟雙重損失讓他非常的沮喪，脾氣變得暴躁。與此同時，全新且重要的委託也會出現，卡拉瓦喬必得打起精神全力以赴。但是，入不敷出拖欠了房租竟然引發房東的控告，卡拉瓦喬據理力爭，卻遭到托瑪索尼指使的街頭惡棍們謾罵與群毆。秋天，受了傷的卡拉瓦喬被捕，在牢裡遭到鞭打。消息傳出來，身為聖路克藝術學院 (Academy of Saint Luke) 院長的著名版畫家博爾蓋基亞諾 (Borghegiano, 原名 Cherubino Alberti, 1553–1615) 馬上出手援救。博爾蓋基亞諾出身著名的阿爾貝蒂藝術家族，崇拜拉斐爾，其銅版版畫與溼壁畫深受教廷與貴族喜愛。在他的努力之下，法院書記傳喚了卡拉瓦喬。看到畫家衣衫破碎渾身是傷，書記便問他怎麼受的傷，卡拉瓦喬知道說出真話，很可能在牢房裡遭到更嚴重的報復，因為黑牢正是托瑪索尼之流的地盤。因此，他沉默良久之後這樣回答：「不慎摔傷。」

卡拉瓦喬獲釋，暫時住在契魯比尼介紹的一位律師朋友家

173

裡。他一邊療傷一邊奮力完成委託，終日無語陷入了可怕的沉默。無人能夠真正安慰他，只有在畫室裡，他的目光才會閃現短暫的柔和。

對卡拉瓦喬關心備至的好朋友米尼迪明白，自己再無力給予卡拉瓦喬實質的幫助，萌生去意，回到家鄉西西里結了婚，來往於西西里與羅馬之間。留在家鄉的時間越來越多，米尼迪終於在一六〇六年定居西西里。

就在這樣的艱難中，一六〇六年春天，妒火中燒的托瑪索尼差人送信給卡拉瓦喬，要他遠離莉娜，否則「後果自負」。權衡利弊向惡勢力低頭不是卡拉瓦喬的習慣，尤其是，當惡勢力妨礙到創作，更是不能接受，便將這威脅放在了一邊，我行我素。科隆納家族委託卡拉瓦喬繪製祭壇畫《念珠聖母》，畫家仍然請莉娜擔綱模特兒，心想，自己暫住的律師家庭聲名顯赫，托瑪索尼的人馬絕對不敢打上門來。鄉親隆基更是竭力鼓動卡拉瓦喬與托瑪索尼決鬥，了卻心頭大患。他們都沒有估計到，柔弱無助的莉娜會成為犧牲品。

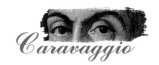

一六〇六年五月二十八日週日下午，莉娜家人差人送來消息，說是莉娜受傷請卡拉瓦喬前往探視。卡拉瓦喬放下畫筆佩上長劍飛奔而去。還未進門就聽到了莉娜悲慘的哭聲。進門之後便看到了莉娜臉上的傷口，托瑪索尼用短劍在莉娜右臉上劃了一刀，鮮血與淚水潸潸而下。卡拉瓦喬被這慘景給凍住了，機械般大步走到床前，莉娜顫聲叫道：「我怎麼辦呢？」美麗的模特兒失去了姣好的容顏，等於失去了謀生的工具⋯⋯。卡拉瓦喬充滿憐愛地安慰道：「你無比美麗⋯⋯」莉娜笑了，掛著淚水與血水的笑容分外悽慘，觸發了卡拉瓦喬心頭的新仇舊恨，他主意已定，看著莉娜的眼睛，沉聲說道：「我去去就回⋯⋯」這是他留給莉娜的最後一句話。

這一天，羅馬街頭充滿了喧囂之聲，熱鬧滾滾，傍晚還有煙火燃放。卡拉瓦喬單身匹馬四處尋找托瑪索尼的蹤影，終於在一個網球場被他找到。托瑪索尼剛剛「勝利」結束一場球賽正與人談笑，看到卡拉瓦喬揮舞著長劍跳進球場，就從嘍囉手中拿過自己的長劍，獰笑著迎了上來。卡拉瓦喬並不打話，豹

眼圓睜，撲上來就是拚命的架式。殺人無算經驗老到的托瑪索尼一劍揮斷了球網的纜繩，球網落在了卡拉瓦喬這一邊，卡拉瓦喬敏捷地跳動著步步緊逼。托瑪索尼大叫一聲：「納命來吧！」挺劍而上。幾個回合下來，雙方勢均力敵。周圍都是托瑪索尼的黨羽，大家鼓噪著，為他們的首領助威。隆基在不遠處聽到不祥的吶喊聲飛奔而至，只見卡拉瓦喬被地上的球網絆得搖晃了一下，托瑪索尼見機舉劍便刺，長劍插入卡拉瓦喬右脅下，頓時鮮血染紅了衣襟。隆基正準備撲上前去解救，卻看到卡拉瓦喬不但沒有倒下、沒有後退，反而挺身向前，手中長劍直刺滿臉驚愕的托瑪索尼。混亂中，托瑪索尼倒地，手中長劍從卡拉瓦喬的身上脫出。周圍的人撲向托瑪索尼，隆基用自己的披風將幾乎站不住的卡拉瓦喬裹住，趁亂架起他飛快逃離現場。

鼓噪聲遠了，一朵煙火照亮了靜謐的小巷，正是裘斯蒂尼阿尼侯爵府邸的後門。僕人都與卡拉瓦喬交好，馬上沒有半點聲音將他迎了進去。隆基跟他道別，遠走倫巴底避禍。這是他

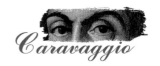

們的訣別，四年之後，卡拉瓦喬死在托斯卡尼，隆基則等到一六一一年教廷撤銷對他個人的通緝令才回到羅馬。

這一個驚心動魄的夜晚，羅馬死了好幾個人，街頭惡棍托瑪索尼是其中之一。腦筋清楚的侯爵派人到律師家取回了卡拉瓦喬未完成的畫作、繪畫工具。律師家庭速速打理了卡拉瓦喬的臥室與畫室，清除了一切痕跡。

卡拉瓦喬被安頓在一間密室，侯爵的醫生已經為他包紮妥當，那把沾滿汙血的長劍也已經被擦淨收好。卡拉瓦喬斷斷續續告訴侯爵整個事情的經過，侯爵親切地安慰他：「自衛反擊沒有罪，契魯比尼會為你辯護，安心在我這裡休養，不要擔心……」

惡勢力不能小覷，三天之後，教廷頒發通緝令，卡拉瓦喬因殺人罪被通緝，無論在哪裡被逮到，格殺勿論。換句話說，卡拉瓦喬在教皇國已無立足之地。

又過了十天，卡拉瓦喬已經能夠杵杖行動。侯爵家宴客，來賓都是大人物，其中有一位出身科隆納家族的教廷貴人阿斯

卡尼奧 (Ascanio Colonna, 1560–1608)，他剛剛從紅衣主教執事
的位置升任紅衣主教，而且被教廷指派為拿坡里王國代言樞機
(Cardinal Protector of the Kingdom of Naples)，權傾一時。阿斯
卡尼奧樞機主教是大收藏家，更是科隆納家族的重要成員，將
曾經為家族工作的梅里西視作家人。當他聽說了卡拉瓦喬的事
情，經過周密的計劃，出手營救。

在卡拉瓦喬療傷的密室裡，在僕人的引領下，走進來一個
身著華服的人，他親切地望著臉色憔悴的卡拉瓦喬。此人是魯
本斯的哥哥菲利普 (Philip Rubens, 1574–1611)，此時，他不僅
是阿斯卡尼奧樞機主教的祕書，而且是他的圖書、藝術收藏品
的最高階管理人。

侯爵府邸燭火通明燦爛輝煌。大門前車水馬龍，侍從、僕
傭們進進出出。誰也沒有注意到，在華麗的大簷軟帽和披風的
遮掩下，卡拉瓦喬、菲利普與一位侍從已經從容地登上樞機主
教的馬車。科隆納家族的紋章在這輛派頭十足的馬車上燁燁生
輝。沿途，教廷警衛們恭敬有禮地注視著馬車施施然離開了侯

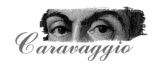

爵府邸,離開了羅馬市區,直趨羅馬郊區位於拉齊奧 (Lazio) 大區的科隆納家族鄉村別墅。從此,卡拉瓦喬離開了羅馬,踏上了崎嶇不平的流亡之路,再也沒有返回。

不能說,卡拉瓦喬對於成功地逃離羅馬市沒有顧慮,他心中忐忑,最擔心的是尚未完成的作品,不知它們流落到了哪裡,不知它們是否被毀掉,甚至,他已經打定主意在抵達目的地之後,哪怕借貸也要趕快準備好畫具顏料,科隆納家族的救命之恩他只能用畫作來報答……。

鄉間道路逐漸寬敞,黑影重重的密林深處燭火輝煌,一座占地廣闊,戒備森嚴的巨大莊園赫然出現。菲利普笑道:「我們到了,這裡已經是科隆納家族的轄地。」

卡拉瓦喬一路上看到許多笑臉,聽到許多溫暖的問候,心裡放寬了許多。蜿蜒曲折的走廊引導著來客們走進已經安頓妥當的畫室。看到畫架上尚未完成的《抹大拉的瑪麗亞渾然忘我》(*Saint Mary Magdalene in Ecstasy*),看到另外一幅正在進行中的《以馬忤斯的晚餐》,卡拉瓦喬再也控制不住情感的波

濤，淚如泉湧。他轉過身來，對站在身後的菲利普說：「請代我轉達對阿斯卡尼奧樞機主教的謝忱。」四外無人，菲利普謹慎地說：「您是否還記得米蘭小王子的母親，寇斯坦查 · 科隆納，卡拉瓦喬的女侯爵？」卡拉瓦喬口乾舌燥如夢初醒喃喃出聲：「一五八三年斯福爾扎侯爵大人去世以後，我再也沒有見過夫人，我知道她早已是卡拉瓦喬的女侯爵，我也知道她常常住在羅馬。難道是她，一直在照顧我？難怪穆奇奧小王子這樣善待我，曾經希望我留在米蘭，不要到羅馬去……」菲利普微笑著：「你的家人為斯福爾扎家族做的事情，女侯爵不會忘記，科隆納家族也不會忘記。這裡是小王子的物業，絕對安全，請耐心等待教皇的赦免，你一定能夠順利地回到羅馬……」

　　深夜，整個莊園沉入靜謐中，只有卡拉瓦喬的畫室燭火明亮。他瞪視著畫布上抹大拉瑪麗亞的面容。微笑著的莉娜臉上的血痕、淚水，眼睛裡滿是驚懼與絕望……，與莉娜的臉幾乎重和，他看到了托瑪索尼猙獰狠毒的笑……，心狂跳起來。卡拉瓦喬坐下來，把臉埋進雙手裡，溫暖的燭光在指縫裡閃

耀，順著燭光的指引，他看到了一線美麗的護牆布，曼妙的青藤上盛開著乳白色的花朵，他看到自己的小手正在一點一點細心地撫平極其細微的褶皺。他的心漸漸地平穩，慢慢地站起身來，此時此刻，一五八三年，他最後一次看到寇斯坦查侯爵夫人時，她端莊的面容、專注的眼神、美麗的髮飾一一清晰浮現……。

毫不猶豫，卡拉瓦喬用一塊細布蓋住了抹大拉，他拿起畫筆，筆尖觸到另外一塊畫布，增加著坐在桌邊的耶穌額上的光亮，復活以後的耶穌臉上浮現出歡喜，他的手勢引導著追隨者們的手勢，這幅作品與五年前相同標題的作品全然不同，歡喜與悲愴將同時強力呈現，卡拉瓦喬的淚水滾滾而下，嘴角上揚，他笑了。

菲利普夜不能寐，起床出門在園中散步，透過高窗，看到卡拉瓦喬的身影在燭火明亮的畫室裡面對著畫架凝然不動，回到房間，他寫信給弟弟魯本斯：「……在顛簸的馬車裡，血水不斷地滲出來，濡溼了層層的繃帶，令人心驚。一抵達此地，

181

一看到他未完成的作品安然無恙，馬上就廢寢忘食地工作起來⋯⋯。現在我比較了解，你為甚麼會如此熱愛這位瘋狂的藝術家⋯⋯」

　　第二天清早，穆奇奧小王子的醫生出現了，他為卡拉瓦喬的傷勢做了澈底的檢查與治療。看著治療桌上一團團沾滿血水的紗布、棉球，幾乎整晚沒有入睡的卡拉瓦喬終於面對了現實，他現在是一個傷勢沉重、身無分文的通緝犯。情緒的驟然低落馬上反映到畫布上，畫面的色彩濃郁，餐桌上只有乾硬的麵包、幾片綠葉蔬菜，油雞水果失去蹤影，晶瑩透亮的水瓶也不見了，只剩下陶瓷水罐。客棧主人身邊出現了一位面目悲苦的女人，端著食盆，她的漠然與其他三個人物的驚訝讚嘆形成鮮明的對比⋯⋯。

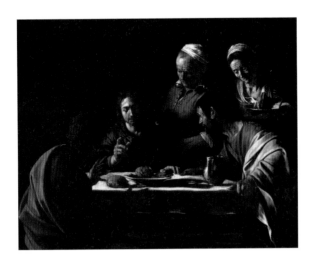

《以馬忤斯的晚餐》 *The Supper at Emmaus*
1606　現藏於米蘭布雷拉美術館 (Milan, Pinacoteca di Brera)

珍藏於家鄉米蘭的這幅作品與典藏於倫敦的同名作品迥然不同。歡喜更為短暫，悲愴更為深沉。卡拉瓦喬在作品中真實再現藝術家自己身體的重創、心頭的鬱卒。畫面背景漆黑，連桌布的紋飾都趨向了嚴肅。早年作品中沒有冷漠的女人，只有客棧主人與兩位追隨者表現出來的熱切情緒。但是在這幅作品裡，信與不信，熱切與冷漠共同組成了更為真實的世界。

　　這幅作品在科隆納鄉間別墅停留的時間極短，聞訊趕來探視的老友寇斯塔出手買下了全新風格的《以馬忤斯的晚餐》，留下了無盡熱切的關心與祝禱。看著馬車帶走了老朋友，漸行漸遠，終於消失在遠處的樹林裡，卡拉瓦喬心碎不已。

　　小王子穆奇奧從倫巴底奔到羅馬，抽空返回鄉間看望卡拉瓦喬，目眩神迷的《抹大拉的瑪麗亞》強烈吸引著穆奇奧。他讚嘆不已，執意重金買下這幅作品。司庫馬上送錢過來，卡拉瓦喬誠懇地謝絕，堅持要把這幅作品送給小王子，感謝斯福爾扎、科隆納兩大家族的救命之恩。說到動情處，熱淚盈眶。穆奇奧看著瘦骨伶仃的老朋友心痛不已，囑咐醫生與莊園裡的人們好好照顧這位畫家……。

　　幾個世紀裡，這幅作品大受青睞，被爭相模仿。原作多次似乎出現，引發驚喜，繼而又被認定是別人的仿作。卡拉瓦喬在巨大傷痛中繪製的傑作卻不知所蹤。

12. 馬爾他騎士

失去了幾乎一切的卡拉瓦喬沉浸在疼痛中，無以緩解，他開始繪製有關耶穌遭受鞭刑的作品。這是親身的體驗，為了雞毛蒜皮的小事，他一再被捕入獄，在黑牢裡不止一次遭到鞭打。他也不止一次看到難友們遭到鞭打。施虐者是那樣的歡喜雀躍，以折磨別人為樂事。也有些施虐者只是在完成上司交下來的一件事情，他們很認真地將這件事情付諸實施。他們的認真加重了受虐者的痛苦，身體的痛苦，以及被羞辱的痛苦。

在靜謐的莊園裡，卡拉瓦喬默默地咀嚼痛苦，持續創作。他的身體也在逐漸的復原中。雖然，有心人士多方奔走，教皇保祿五世的赦免令卻沒有頒發的跡象。為了卡拉瓦喬的安全，穆奇奧決定將卡拉瓦喬轉移到拿坡里。此時，拿坡里處於西班牙統治之下，但是，與西班牙王室交好的望族科隆納仍然享有至高無上的權柄。更重要的是，拿坡里完全處於教皇國鷹犬們無力施為的領域，於卡拉瓦喬而言，比住在羅馬近郊要安全得多了。

　　九月底十月初，年紀很輕、智勇雙全的穆奇奧散出消息，通緝犯卡拉瓦喬正在前往北方，正在回鄉的途中……。事實上，此時此刻，三輛豪華的馬車正離開莊園，南下拿坡里。兩輛車裡裝滿了一位拿坡里富商從羅馬買到的昂貴藝術品，裡面巧妙地插放著卡拉瓦喬尚未完成的畫作，以及他用慣了的大量畫具、顏料。一路上談談說說，非常的愉快。

　　抵達火山腳下名城拿坡里，馬車直接駛入科隆納宮邸。卡拉瓦喬不但受到拿坡里各界的熱烈歡迎，甚至馬上得到極重要的委託。畫家的身體已經復原，情緒更是高昂，迅速進入了最佳創作狀態。

　　聖多米尼克教堂的委託是祭壇畫《念珠聖母》，撮合這件委託的是科隆納家族成員，卡拉瓦喬毫不猶豫放下其他未完成的作品，投身祭壇畫的創作。

　　念珠是天廷與人間最緊密的聯繫，牽連著無數信眾的心。卡拉瓦喬以一位端莊的拿坡里女子為模特兒來繪製聖母。右手邊的聖多米尼克手持念珠虔敬地望著聖母，左手邊的聖彼得

以強烈的手勢指向聖母子，一切的榮耀歸於聖母子。聖母懷抱天真爛漫的聖子，其手勢指向念珠。信眾們雙手高舉，期盼得到福佑。作品正上方紅色帷幕繫在立柱上象徵勝利與慈悲。眾所周知，科隆納家族在勒班陀戰役中立下豐功偉績。這是一幅昂揚的作品，旋律雄渾如同讚歌般高昂。念珠本身尤其精采，展現了卡拉瓦喬精湛的靜物描繪技藝。很可惜，委託人雖然承認作品極為精美卻仍然委婉地拒絕了，當然是受不了畫面上信眾們沾滿汙泥、長著硬繭的雙腳以及帶著勞作痕跡的雙手。好在，這幅作品被教堂拒收卻被來自比利時安特衛普 (Antwerp, Belgium) 見多識廣的畫家亞伯拉罕 · 維克 (Abraham Vinck, 1575–1619) 買下。一六一九年維克辭世，安特衛普的多米尼克神父們買下這幅作品。一百七十年的歲月攸然而逝，這幅傑作得到奧匈帝國 (Austria-Hungary) 王室的青睞、珍惜。優雅、恢弘的《念珠聖母》落腳維也納。我們無法想像，卡拉瓦喬對寫實的無盡追求，是怎樣地透過作品影響了西歐與北歐的藝術家們。

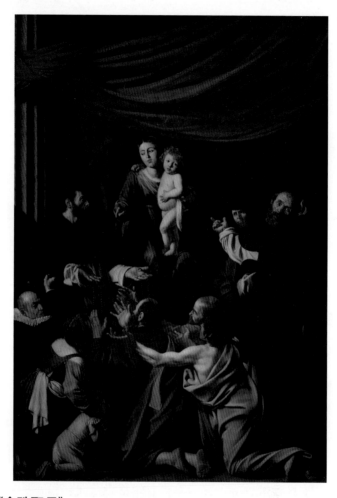

《念珠聖母》 *Madonna of the Rosary*

1606　現藏於維也納藝術史博物館 (Vienna, Kunsthistorisches Museum)

卡拉瓦喬以這幅作品表達他對於科隆納家族的深厚情感。作品中大量的手勢表達出的力量、節奏與旋律為這幅傑作增添了特色，是同年稍早時創作的《以馬忤斯的晚餐》的延伸與強化。不但是畫家寫實精神的範例，卡拉瓦喬暫時的昂揚心境在畫作中也得到了充分的表現。

Caravaggio

　　拿坡里多米尼克教堂拒收《念珠聖母》畢竟讓委託人心中不安，於是常常到卡拉瓦喬畫室走動，無意中看到一幅作品以耶穌遭受鞭刑為主題，萬分精采，於是商請畫家在完成後賣給教堂。卡拉瓦喬看著這幅在羅馬近郊開始的作品，不願意賣出去，因此很婉轉地跟委託人說，這幅作品尺寸比較小，作為祭壇畫不是很合適，他很願意為教堂創作一幅更完美的……。委託人歡喜地離開了。

　　夜深人靜，卡拉瓦喬從白天的熱鬧中回到畫室角落，細細端詳這幅他為自己繪製的《耶穌遭受鞭刑》，感覺內心的沉痛。耶穌身體扭曲，露出側面，神情痛苦至極。祂似乎在下意識地拚命掙扎，身體極自然地將綑綁的繩索拉緊，企圖離那呼嘯而下的鞭子遠一點。因為這扭動，刑柱就暴露在觀者面前了，鞭痕深嵌，血跡斑斑。執刑者表情漠然，高高揚起皮鞭正傾盡全力揮向受刑人。另外一個執刑者正專注於將另外一根鞭子擰緊，以備不時之需。對人的折磨，在這幅作品裡成為一種按部就班的工作，並無是非、情感在其中。然而，受刑人的痛苦是

189

每一個站在畫前的觀者都能夠切實感覺得到的。

　　卡拉瓦喬強壓下內心深處的憤怒，感受著身體遭受到的尖銳痛楚，用顫抖的筆尖處理刑柱上的鞭痕……。

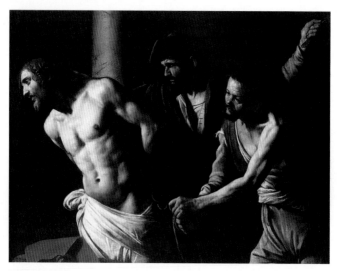

《耶穌遭受鞭刑》 *Flagellation of Christ*

1607　現藏於法國諾曼第盧昂美術館 (Rouen, Musée des Beaux-Arts)

同樣標題的作品，卡拉瓦喬最少創作了兩幅，將施暴所傳遞的醜惡、凶狠表現得淋漓盡致。這一幅作品完全沒有掩飾痛苦，沒有表現受刑者的逆來順受，而是表達出極為強烈的憤怒。人世間的折磨永無止境。對此，卡拉瓦喬精細地描繪出最震撼人心的巨大悲憫、義無反顧對暴力的譴責與對抗。

Caravaggio

　為教堂創作的祭壇畫尺寸大，在畫面上，鞭刑尚未開始，目露凶光的執刑人正在把已經戴上荊冠血流如注的耶穌拖向刑柱，另外一個正用力將祂的手臂綁住，蹲在地上的那一個正細心地將皮條捲上鞭柄，以做成一把順手好用力道十足的鞭子。鞭刑之後便是各各他的苦難之路和骷髏地的十字架。凸顯受難與救贖是教會需要的。在畫作裡天光照亮了耶穌，祂正低頭聚集全身的力量承受即將到臨的苦難。委託人非常滿意，至於卡拉瓦喬在畫作中傾全力表達的巨大悲憫則需要時間的指引，人們才能深切領會。

　委託不斷。拿坡里慈悲山修道會的貴族成員們商情卡拉瓦喬為教堂創作祭壇畫《慈悲七事》。在此之前，幾乎沒有藝術家把這樣的一段福音故事放在同一個畫面裡。已經經受過無數苦痛的卡拉瓦喬明白，這些同羅馬教廷有著千絲萬縷聯繫的貴族們的好意，他們希望這幅宏偉的作品能夠感動教皇，能夠速速頒布對卡拉瓦喬的赦免，他們殷切地期待著作品的成功。

　不負眾望，卡拉瓦喬傾全力在很短的時間裡完成了這幅深

具拿坡里風格的作品。天際線上，聖母子在兩位大天使身後，帶著喜容俯視著人間的善行。被強光照亮的是一個充滿孝心的古老傳說，在昏暗的街巷裡，女兒裴洛 (Pero) 前往監獄探監，隔著鐵柵欄餵奶給服刑的父親西蒙 (Cimon)，救了他的性命。極為善於細節描繪的卡拉瓦喬，甚至畫出裴洛把自己的裙裾墊在西蒙的頷下，權充圍兜。裴洛身後，一位教士手裡的火把照亮了擁擠的廣場。裴洛側轉身看著身邊發生的事情，最近處，一位病人得到了照顧；遠處，留著長髮焦渴的參孫 (Samson) 正用驢腮骨飲水；聖馬丁 (Saint Martin) 用劍裁下半幅披風，為赤身露體的乞丐避寒；客棧主人為陌生的朝聖者提供住處；飢餓的人得到了食物。人，無分貴賤，都在做著善事。天光與教士手中的火把層次分明地照亮了畫面，讓我們看到人間的善，也看到了上天無限的慈悲。

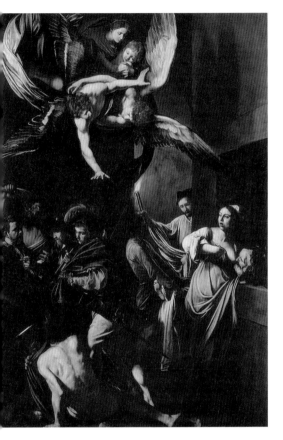

《慈悲七事》

The Seven Works of Mercy

1607　現藏於拿坡里慈悲山 (Naples, Pio Monte della Misericordia)

無論結構還是布局，這幅作品都超凡入聖，面面俱到。既傳遞了上天的恩澤，也表達出人間種種向善之舉。如此詮釋福音，數百年來贏得讚譽無數。卡拉瓦喬在這幅作品裡寄予無限的深情卻又如實而精緻的描繪人間尋常風景，是他的人生理想，也是他的藝術實踐。

　　對於卡拉瓦喬來說，《慈悲七事》巨大的成功是藝術上的莫大慰藉，卻沒有帶來被切實盼望的效用。不錯，作品帶來了大量金錢；但他仍然沒有得到教皇的赦免，他仍然不是一個自由人，心情難免煩躁。此時，有人希望得到一幅有關猶太女英雄猶迪的作品，卡拉瓦喬欣然領命。這一回，在畫面上，猶迪與老僕換了位置。繪製位於畫面中心的忠僕也沒有再用達文西的素描當作模特兒，卡拉瓦喬在街頭找到一位拿坡里老婦人，其面容坦露出內心的堅定。費麗蒂遠在羅馬，卡拉瓦喬就在拿坡里科隆納宮邸裡，找了一位面容端麗的女子來充當猶迪的模特兒。兩位模特兒都十分盡責。畫面上沒有了更為複雜的內心活動，主僕兩人同心同德取敵酋首級以解救父老鄉親。作品端的是酣暢淋漓。買主付了大筆金錢，作品離開了拿坡里。

　　再次得到這幅作品的訊息要等到二〇一四年，發現的地點是法國西南部古城圖盧茲 (Toulouse) 一家農舍的閣樓，經過五年的鑑定與專業修復，二〇一九年三月初在倫敦市中心得以再次面世。短短九天中得到世界頂尖博物館、私人收藏家的熱情

Caravaggio

關注。定於同年六月二十七日在圖盧茲舉行拍賣，落槌價估計在一億七千一百萬美元以上。羅浮宮因為經費拮据只得放棄，各大博物館與大收藏家的機會大增。專家們普遍認為，這幅消失蹤影長達四百年的傑作，其價值根本無法估算。相信卡拉瓦喬知道了一定驚訝地睜大眼睛，不知這一億七千一百萬美元究竟是一筆甚麼樣的財富……。

萬般無奈，卡拉瓦喬撫摸著肇事的長劍，想到馬爾他騎士團，想到贈送這把長劍的騎士安托尼奧，想到他多年前的殷殷告誡，想到六、七年前的歡喜重逢，內心更加沉痛。前往馬爾他，爭取成為一名騎士大概只是妄想，眼下自己根本是待罪之人，連自由都沒有，遑論其他……。

一六〇七年六月，騎士安托尼奧從馬爾他託人帶信來，這位佛羅倫斯貴族騎士在信中要言不繁地說明自己了解卡拉瓦喬的艱難處境，他溫暖地提醒：「小梅里西，眼下很可能是一個機會，騎士團最高長官大團長維格納廓爾特 (Alof de Wignacourt, 1547–1622) 是一位真正的騎士，出身高貴的法蘭

西貴族家庭，在馬爾他得到整個騎士團、整個島嶼市民的尊敬。他也非常的開明，一定會善待你。有一位畫家為他畫了肖像，他不是很滿意，你來吧，他會請你作畫……」

卡拉瓦喬奉到來信，如獲至寶，他機警地想到這是一個可遇不可求的機會，千萬不能錯過。於是，打起精神迅速地完成一應委託，在七月份搭乘拿坡里一位朋友提供的帆船來到了馬爾他。臨行前，他很謹慎地打聽這位大團長維格納廓爾特的情形。朋友們告訴他，這位極富權威的大團長不但是一位法國貴族，出身高貴，而且在極為年輕的時候就已經成為騎士。現年六十歲的大團長，儀表堂堂，為人隨和，善待下屬，聲名遠播。大團長戰功彪炳，親身參加過勒班陀戰役，「他的話，羅馬教廷不會輕忽，是一定要買帳的……」朋友笑著小聲補充。

帶著足夠的畫具、顏料，卡拉瓦喬滿懷期待地來到了馬爾他騎士團駐地，馬爾他島東海岸法勒他 (Valletta)，受到溫暖的歡迎。他心知肚明，一切都要靠安托尼奧照應，因此言聽計從，說話行事極為小心。安托尼奧很高興，經一事長一智，小

Caravaggio

梅里西畢竟長大了。看這位畫家彬彬有禮，騎士們也很歡喜，紛紛議論：「這樣一個人怎麼會動手殺人呢？必有隱情……」

　　未等很久，大團長維格納廓爾特在一個風和日麗的午後接見了卡拉瓦喬，很親切地指著畫架上那一幅自己的肖像問道：「這幅畫，你覺得怎麼樣啊？」此時此刻，大廳裡不但站著包括安托尼奧在內的許多位高階騎士，和顏悅色的大團長身邊還站著一位挺拔俊俏的少年侍從，一臉書卷氣。卡拉瓦喬很誠懇地說：「肖像畫很出色，若是把您身邊這位年輕人也一道畫進去，大概會非常精采……」聽到這樣得體的回答，安托尼奧大放寬心，維格納廓爾特笑了，笑得很是欣慰，那位侍從也笑了，興奮得臉都紅了。

　　就在這樣融洽、溫暖的氣氛裡，卡拉瓦喬商請大團長穿上他在勒班陀戰役時穿著的盔甲……。聽到這樣的建議，維格納廓爾特喜心翻倒，對這位畫家大為欣賞，覺得他見識不凡。就這樣，卡拉瓦喬畫出了非常美麗的一幅肖像畫。面含微笑的騎士團大團長身穿金光閃閃的盔甲，英氣勃勃。臉上的微笑顯示

出無比的自信，堅信鄂圖曼的進犯必定會被擊潰。身側的少年
侍從懷抱長官的披風、巨大的帽盔，站得筆挺，臉上卻有著緊
張戒備的神色，成為戰將身邊最好的陪襯。此時此刻，卡拉瓦
喬的想像力再次發揮了巨大的功用，勒班陀戰役打響的時候，
畫家還沒有出生。三十六年之後，他在畫布上重現了戰將維格
納廓爾特在大戰爆發前夜的英姿。歲月的痕跡完全地消失了，
面對這幅作品，維格納廓爾特看到了當年的自己，內心的激動
無以言說。

《騎士團大團長維格納廓爾特與少年侍從之肖像》 *Portrait of Alof de Wignacourt and a Page*

1607　現藏於巴黎羅浮宮

卡拉瓦喬賦予肖像畫極為深邃的歷史感。對待一個人物，外表附節自然是必須，
更重要的是，畫家要凸顯的是人物的內心，人物的精神世界。戰將維格納廓爾特
以昂揚的戰鬥意志迎接大戰的來臨，全身戎裝筆挺的畫像便更合乎蓄勢待發的需
要。少年侍從卻難以掩飾心情的緊張，畫面上的一張一弛，恰到好處地展現了大
戰前夜的氛圍與人物不同的精神面貌。卡拉瓦喬求真的藝術觀念在這幅傑作裡得
到極為成功的體現。

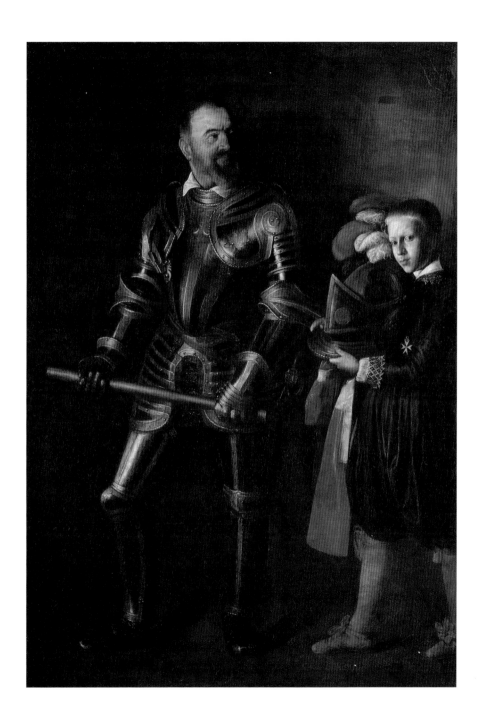

　　大團長的肖像畫精采絕倫，法勒他聖約翰教堂的委託人就很期望卡拉瓦喬為他們繪製祭壇畫，前來騎士團徵求大團長的同意。大團長很愉快地應允了。

　　不僅如此，馬爾他騎士團大團長還寫信給羅馬教廷大使，希望他同教皇聯繫，看看能不能得到應允，讓兩位無名氏都成為騎士。一位在搏鬥中為了自衛而不慎犯下殺人罪，另外一位則是非婚生的貴族子弟。在十七世紀初葉，後者比前者更不容易成為騎士。一六○七年年底，這封經過深思熟慮、寫得極為懇切、極為得體的信函寄出了。大團長在信中表示，騎士稱號可以說服這樣的兩個人留在騎士團的群體裡，是一件很好的事情。

　　毫無疑問，教廷大使敲邊鼓的能力相當出色。就在卡拉瓦喬認真創作他這一生最大幅的祭壇畫的同時，維格納廓爾特同教皇保祿五世魚往雁返，詳盡地談到了卡拉瓦喬在馬爾他進行的無與倫比的創作，也認真地討論了授予卡拉瓦喬騎士稱號的可能性。教皇很愉快地接受了騎士團大團長的建議，因為騎士團的大門不僅僅為貴族們開啟，騎士團也歡迎有成就的藝術

Caravaggio

家、科學家，給予鼓勵與資助。

　　一六〇八年七月十四日，卡拉瓦喬在法勒他聖約翰教堂通過一個莊嚴的儀式，成為服膺天主教教義的馬爾他騎士。他不必立下隱修的誓言，也就是說不必像教士一般謹守清規約束。在獲得騎士頭銜的同時，卡拉瓦喬還獲得了騎士團的十字、腰帶與一條金鍊。換句話說，只要卡拉瓦喬循規蹈矩，服從命令，聽從指揮，做一位好騎士，他的人身安全就有了保障，他的經濟狀況也有了最佳保障。

　　意氣風發的卡拉瓦喬完成了教堂委託人要求的巨幅祭壇畫。這件作品以施洗約翰之死為主題。在構圖方面，可以說是他晚期宗教作品中極具特色的一幅。他的重點不在悲劇發生的瞬間，而是悲劇的前奏與尾聲，整個畫面的氛圍如履深淵，千鈞一髮的張力全部集中在畫面的下方狹窄處。畫面上方卻是黯淡的、灰色的、沉重的，不容置疑地揭示出一個真理，我們每一個人都不可能逃離化為塵土的完結篇。

　　卡拉瓦喬在繪製這幅作品的時候，運筆如同箭矢，快速、

激烈。在畫面上，他使用了一個真實的地點，騎士團大團長官邸的入口。鐵柵欄後面兩個囚犯神情緊張，拚命要看清楚外面發生的事情。只有老婦人雙手掩面強抑內心的悲痛。莎樂美正舉著銅盆準備接下施洗約翰的頭顱，兩個劊子手只是按照指令在做一件事情而已。這三個人都面無表情。

《施洗約翰被斬首》 *Beheading of Saint John the Baptist*
1608　現藏於馬爾他法勒他聖約翰教堂 (Malta, Valletta, St. John's Co-Cathedral)，
署名 f. MichelAn(gelo)

畫作完成時，卡拉瓦喬已經是馬爾他騎士。他在施洗約翰的血泊下面，以團內兄弟 (f.) 的身分署名。這幅卡拉瓦喬唯一署名的作品，在數個世紀之後被藝術史家評論為，不僅是十分成熟的巴洛克代表作，甚至令觀者感覺到印象主義的精髓。作品充滿前瞻性的布局以及大量使用的灰色更是後世藝術家爭相研習的典範。

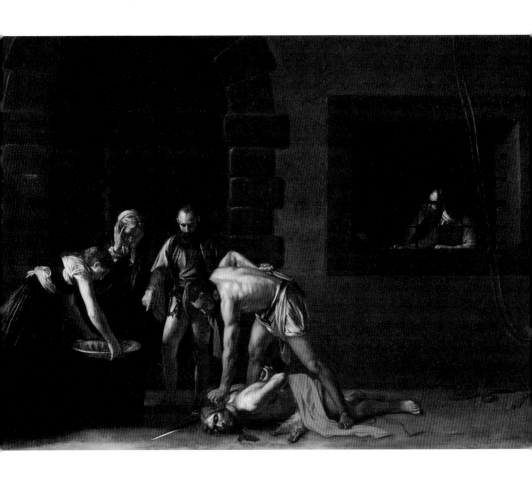

　　這幅作品引發馬爾他人歡呼雀躍，外表冷峻，實際上熱情奔放的馬爾他人，激情滿懷擁抱他們的畫家卡拉瓦喬。即使是三個月之後，卡拉瓦喬再次出事，也沒有影響到馬爾他人對他的愛戴。兩年之後，卡拉瓦喬走到了人生的終點，畫面上的灰色完全沒有掩蓋他璀璨的光華，是為奇蹟。

13. 西西里

這一天，秋高氣爽，風和日麗。午餐之後，安托尼奧因公外出，要到晚餐後才會回營。卡拉瓦喬很開心地送他到大門口。安托尼奧踏住腳鐙，飛身上馬，還不忘伏下身來叮囑：「下午，練劍的時間不要太長，兄弟們的畫像都不要拖延，早日完成才好……」卡拉瓦喬望著待自己如父親的長者，笑著說：「您放心，待您回來，我要給您一個驚喜……」

望著安托尼奧遠去的身影，卡拉瓦喬思緒萬千。馬爾他很好，騎士團很好，他終於成為一名騎士，非常之好。但是，教皇的赦免令遲遲不到，真是無奈……。正浮想連翩，校習場上已經傳來團友們的呼喚，卡拉瓦喬一邊答應著，一邊飛奔而去。

劍術於多半的騎士而言是從少年時代就修習的技藝，沉穩、嫻熟、優雅。半路出家的卡拉瓦喬拿起劍來還是相當的笨拙，安托尼奧常跟他說：「你的架式是用來拚命的，在戰場上絕對有用。但是，劍術是舞劍技擊之術，心要靜，不能浮躁……」團友們都善待他，總是提醒他要這樣，不要那樣。他是聰明人，也確實在一天天的進步著。

正練到順手處，圍觀的人群裡走出一名騎士，卡拉瓦喬不認識他，但看他的服飾便知他是高階騎士，中規中矩收了劍，很恭敬地行禮，問候。正同卡拉瓦喬練劍的團友便介紹說：「這位劍術大師來自羅馬……」話未說完就被來客打斷：「你就是卡拉瓦喬，來吧，我跟你玩幾招……」不等他反應過來，來客已經拔劍出鞘，挺身來刺，卡拉瓦喬來不及思索只好應戰。

劍術大師果真不凡，進退輕靈，身法曼妙，手腕翻處，劍尖舞成一朵花。奇怪的是，此人喋喋不休，咄咄逼人：「你以為你是誰？你不就是個畫畫兒的嗎？你的家人不就是科隆納的家奴嗎……。你以為你是一名騎士？你以為你是貴族……，你這騎士頭銜怎麼來的？不就靠著畫畫兒嗎……」

手裡的劍毫不放鬆，那人獰笑了：「我今天就是要讓你知道，你甚麼都不是……，切薩里、雷尼比你強多了。你這個下三濫、偽騎士，今天我就是要你好看！」劍尖直抵卡拉瓦喬胸前。

團友們看到了危機，齊聲高喊：「梅里西，收劍，快收劍……」

卡拉瓦喬聽到了團友們的呼喊，他凝視著這個侮辱了自己的陌生人，他看到了一個獰笑，托瑪索尼那個帶著血汗的獰笑。他沒有把劍放下，只是抖動了一下。兩人距離太近，卡拉瓦喬的劍尖劃破了對手的衣袖，幾粒血珠冒了出來。對手錯愕的眼神只是一閃，劍尖一滑猛地插入卡拉瓦喬腋下，頓時血流如注。

卡拉瓦喬沒有倒下去，也沒有扔掉手裡的長劍，只是豹眼圓睜怒視著面前暴跳如雷的羅馬貴族。

團友們一擁而上，架走了那位劍術大師。只聽得他尖著嗓子咆哮：「那個下三濫讓我流了第一滴血……不嚴懲，就是敗壞了騎士團的榮譽……」

騎士團的警衛收走了卡拉瓦喬手裡的劍，劍尖上並無血痕。騎士團警衛拾起了劍術大師丟下的長劍，劍身的一半鮮血淋漓。

兩把長劍同時擺在大團長的辦公桌上。騎士團有明文規定，不准武力挑釁團友，違規者必須除名。對於語言挑釁卻沒

有任何規定。團友們立時分成了兩派，支持科隆納家族、熱愛卡拉瓦喬的人們認為錯在羅馬來客；但是，騎士們中間也有不少人來自其他貴族家庭，有的人甚至來自科隆納家族的世仇貴族，此時此刻，自然站在劍術大師這一邊。

面對騎士團可能分裂的危機，大團長內心煎熬。他明知卡拉瓦喬受到了不公平的對待，但是他必須堅守騎士團的明文規定。想了一想，他下令將剛剛包紮停當的卡拉瓦喬下到禁閉重犯的枯井裡，等待審議。羅馬來客又一次獰笑了，但這個獰笑馬上凍結在臉上，他聽到，大團長請手臂上只是被劃破一個小口子的劍術大師立即離開馬爾他，不准再回來「惹事生非」。

這口枯井就在離營區大門不遠的地方，騎士團警衛們用一根粗繩套在卡拉瓦喬胸前，在他耳邊悄悄說：「拉住繩套，不要碰到傷口。」卡拉瓦喬照辦，但是，井很深，下墜的速度又慢，繩子還是磨到了火辣辣的傷口，卡拉瓦喬痛得頭昏眼花。終於到了井底，謝天謝地，地面是乾燥的砂礫。卡拉瓦喬勉力解下粗繩，看著繩子快速消失在空中，一塊鐵板噹的一聲蓋住

Caravaggio

了井口。卡拉瓦喬跌坐在伸手不見十指的漆黑之中，極度的絕望當頭罩下。

漸漸地，他不再覺得冷，身上的疼痛也不再覺得難以忍受。他靜靜地笑了，跟黑衣騎士傾訴衷腸：「您帶我走吧，我再也不留戀這個世界。我不是貴族，也不是下三濫。我的作品會證明，我不是畫匠，我是藝術家。我做過了騎士，參加過了騎士團，這也就夠了，您帶我走吧……」

沒有回應，傷口的疼痛再次席捲而來，卡拉瓦喬再也支撐不住，倒了下去。井底溫暖的砂礫托住他，溫柔地裹住他冰冷的雙手、冰冷的雙腳，卡拉瓦喬平靜地睡著了，那朵微笑留在了唇邊。

安托尼奧的一位親信在團友幫助下溜出了騎士團營房，直奔安托尼奧常常光顧的餐館，喜出望外，安托尼奧正同一位老友在這裡吃飯。這位友人出身科隆納家族，因為得罪了教廷而被流放到馬爾他。他不但是卡拉瓦喬的好友，而且對畫家的過去知之甚詳。更重要的是，在這個孤島上，他結交了許多極為

209

可靠的朋友，三教九流，緊要關頭絕對會伸出援手。聽到騎士說明原委，這位科隆納貴族一下子指出了重點：「想來，那惡名昭彰的托瑪索尼正是這羅馬人的家奴。他有備而來，就是要置卡拉瓦喬於死地⋯⋯」他也指出，事情已經發生，無論如何，畫家再也保不住他的騎士頭銜，也就是說，在馬爾他，他的安全再也沒有任何的保障⋯⋯。若是要營救卡拉瓦喬，不能馬上送他回拿坡里，海路漫長，任何事情都可能發生⋯⋯，最好就近送往西西里，卡拉瓦喬忠誠的朋友米尼迪就住在西西里⋯⋯。

老謀深算的安托尼奧一聽說大團長維格納廓爾特將卡拉瓦喬禁閉在枯井裡就笑了，那裡不比重重關鎖的大牢，要救出卡拉瓦喬容易得多了。於是拜託老友尋找可靠船戶帶信給米尼迪，老友點點頭，站起身來就走。安托尼奧與親信悄聲做了詳盡安排，同店家會了帳，飛身上馬，回到了營地。

鬧了一個傍晚，夜深之後，馬爾他騎士團營地恢復了寧靜。大團長維格納廓爾特夜不能寐，站在自己同侍從的肖像

Caravaggio

前，想著咫尺之外枯井之中的畫家，心如刀割。

　　黎明前，最濃重的夜色掩護下，三個人影晃動，安托尼奧瞥見大團長寢室窗戶上有微弱燭光。井口鐵蓋掀開的剎那，大團長聽到了細微的聲響，撥開一線窗簾看到外面的動靜，馬上吹滅了燭火。安托尼奧一邊放下繩索，一邊輕聲喚道：「小梅里西……」不等他說下去，繩索已經被拉緊。安托尼奧同他的兩位死黨很快就把卡拉瓦喬拉出了枯井。安托尼奧將一把匕首、一只錢袋塞在卡拉瓦喬手裡，含淚告別，他看到的卻是一張沉靜、淒涼的笑臉。兩位騎士架起卡拉瓦喬疾速奔出營房大門，消失在無邊的夜色裡。安托尼奧轉頭望向大團長的寢室，看到窗簾微微的顫動，低頭快步回到自己的房間。

　　船戶接了卡拉瓦喬，用一件披風將他裹住，塞進船艙。小船順風順水，箭一般離岸向北方而去。曙光曦微，海平面上泛起一道細微的紅光，小船泊進一個深深的小港灣。卡拉瓦喬從船艙裡探出身來，山坡上，玉樹臨風的那一位美男子正是好久不見的米尼迪。

211

清晨，鐘聲響起，晨禱的歌聲迴響在馬爾他騎士團營地的上空，一切如常。

當值的警衛提著一個飯籃，裡面有一塊麵包和一個水瓶。他走到枯井邊，用繩子繫住飯籃，打開井蓋，將飯籃墜了下去，好一會兒，警衛把繩子收上來，飯籃原封未動。警衛招呼了同事，下到枯井裡，報告說，井中無人。

「卡拉瓦喬插翅飛走」的消息瞬間傳遍整個營地。有人喜形於色，有人面露凶光。大團長冷靜沉著地派出人馬搜捕逃犯。

派人出去搜捕之後，大團長與安托尼奧等好幾位騎士一同來到卡拉瓦喬的畫室。陽光透過窗戶灑進整潔、靜謐的房間，靠牆的一排長桌上，整齊擺放著好多幅騎士的肖像，都已經完成。畫架上細布蓋著一幅作品，大團長伸手揭開，赫然發現正是安托尼奧的肖像。

畫面上，安托尼奧左手托住佩劍的劍柄，右手卻拈著一掛晶瑩的念珠。念珠象徵的慈悲、憐憫，在一瞬間如同重錘落下，讓永不退縮的大團長心悸，他雙手捧起肖像，交給了站在面前

　　手捧肖像，安托尼奧在心底裡痛切呼喚：「小梅里西，這就是你要給我的驚喜嗎？」騎士們默默地走進來，一位跟著一位，默默地取走了卡拉瓦喬為他們畫的肖像。他們黯然神傷，沒有機會付出潤筆，甚至連道謝的機會也沒有……。

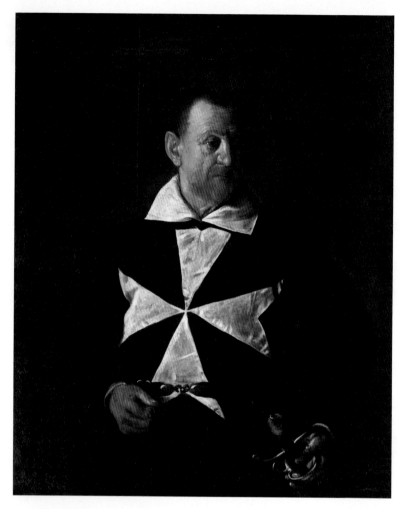

《一位馬爾他騎士之肖像》 *Portrait of a Knight of Malta*

1608　現藏於佛羅倫斯碧提宮 (Florence, Palazzo Pitti)

佛羅倫斯貴族、馬爾他騎士安托尼奧在卡拉瓦喬短暫、多舛的一生中影響巨大。關鍵時刻他給予卡拉瓦喬忠告,生死關頭,他助卡拉瓦喬逃亡。他的睿智、悲憫、勇敢無畏在肖像中被表現得淋漓盡致。肖像留在佛羅倫斯,一償安托尼奧的心願,也是卡拉瓦喬作品最好的歸宿。後世藝術家面對這幅傑作無不痛惜地揣想,卡拉瓦喬的肖像作品多數散失了,這些藝術瑰寶可有再現人間的機緣?

出外搜捕的騎士們空手返回，連海路上都沒有關於逃犯的半點訊息，卡拉瓦喬真的不翼而飛了！一個手無寸鐵，受了重傷的人竟然從數丈深的枯井裡逃走了！沒有人幫忙是不可能的。然而，無人檢舉，無人自首。營地裡雖然暗流浮動，表面上卻是一切如常。

無論怎樣的心不甘情不願，大團長還是召開了會議，會議地點就在聖約翰教堂的禮拜堂裡。祭壇後面莊嚴懸掛的正是卡拉瓦喬的巨作，三公尺半高、五公尺半寬的祭壇畫《施洗約翰被斬首》。人們侷促不安地坐在這幅作品的前面，討論對缺席畫家的處置，不能不覺得詭異，不能不尷尬萬分。

繼續搜捕逃犯、繼續追查協助逃亡的共犯、取消卡拉瓦喬的騎士頭銜，是為決議。前兩項毫無斬獲。最後一項易如反掌，卡拉瓦喬的騎士團十字、腰帶、一條金鍊，全都在他的寢室裡，端端正正擺在書桌上。至於一向形影不離的短刀、長劍也都在出事之後被封存在營區裡。卡拉瓦喬留下了無價的精采畫作，卻沒有帶走馬爾他騎士團一針一線。

此時此刻，就在離馬爾他很近的地方，位於愛奧尼亞海濱 (Ionian coast) 的古希臘小城敘拉古 (Syracuse, Sicily)，正在溫柔地接待身心俱傷的卡拉瓦喬。在羅馬，年輕的米尼迪在同卡拉瓦喬接觸的歲月裡，常常扮演大哥哥的角色。現在，在他的地盤裡，更是以保護人的姿態出現，成為卡拉瓦喬在西西里最為可靠的屏障。米尼迪的妻子是一位真正的西西里女子，美麗、善良、堅貞而勇敢。從見面的第一分鐘起，她就肩負起照顧卡拉瓦喬的重責大任。來客虛弱不堪，不但劍傷已經有發炎跡象，而且飢腸轆轆。她首先端上一碗濃湯，趁著卡拉瓦喬專心喝湯的機會，她仔細檢視、清洗了來客的傷口，敷了草藥，重新包紮。他們四歲的小兒子睜著一雙大眼睛看著父母把這位客人整理乾淨。

在把髒衣服收走的時候，卡拉瓦喬試圖留下那把匕首，米尼迪用不容商量的口氣跟他說：「你有我，你不需要任何武器。」卡拉瓦喬笑了：「現在，我可真的成了手無寸鐵之人了。」然後，把錢袋交給米尼迪的妻子，也用不容商量的口氣跟她說：

「我住在你們家裡，不需要用錢。」

　　一身輕，感覺好多了，走進自己的房間，感覺更好。這是一間真正符合卡拉瓦喬需要的畫室，厚重的窗簾可以擋住室外耀眼的陽光，畫具一應俱全，已經繃在框上的畫布牢靠地倚在用來支撐的木架上，那是尺寸極大的一塊畫布。靠牆的單人床幾乎被畫布遮擋得不見了蹤影。

　　「甚麼題材的祭壇畫？」卡拉瓦喬瞪視著畫布，已經忘記了其他的一切。

　　「聖露西 (Saint Lucy, 283–304)。」米尼迪目光堅定。就從這一刻起，米尼迪成為卡拉瓦喬在西西里的經紀人。

　　出乎意料的是，米尼迪夫婦的小男孩在第二天就成了卡拉瓦喬的私淑弟子。

　　早餐桌上，不見客人同兒子的身影，樓上客房大門敞開著，靜悄悄的沒有半點聲息。夫妻兩人走上樓去探看究竟。調色盤置放在桌上，卡拉瓦喬凝視著畫布，左手杖杖，右手中的畫筆伸向調色盤。一如既往，舉起畫筆，將色彩直接投向畫

布……。「小米尼迪，你看好了啊，城牆的大門洞是這個樣子的啊……」卡拉瓦喬輕聲細語，十二分的溫柔。小米尼迪坐在桌子後面的高凳上，一臉嚴肅，他點點頭，回答道：「我會……」，目不轉睛，盯著卡拉瓦喬的畫筆。他的小手裡有一支炭筆，面前有一張白紙，線條跟著卡拉瓦喬的動作落在了紙上……。

米尼迪伸出手臂擁著妻子，兩人站在那裡，靜靜地望著這一幕，熱淚盈眶。

兩個月而已，二十平方公尺的祭壇畫，在十二月十三日聖露西節大放光彩，不但被高舉著在節慶隊伍裡遊街走巷，引發整個城市狂歡，並且被隆重地安置在聖露西教堂的祭壇正上方，成為教堂的神聖之物。

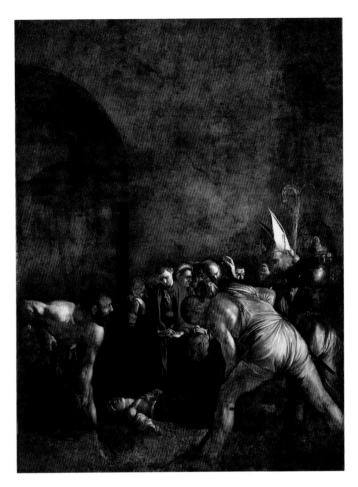

《聖露西入殮》 *The Burial of Saint Lucy*

1608　產權屬於敘拉古聖露西教堂，修復後置於貝洛莫博物館 (Syracuse, Church of Santa Lucia. In deposit at the Bellomo Museum, Syracuse)

卡拉瓦喬帶著劍傷逃亡西西里的第一幅巨作。正如後世藝術史家的論斷，卡拉瓦喬並非循序漸進地發展他的藝術理念，而是一連串革命性的突破。聖露西被害的過程採用了希臘文本，而非拉丁文本。祂脖頸上的劍痕，攤開的雙手都是前輩藝術家從未描摹過的。畫面中心，主教所傳遞的哀戚帶動了聖露西為信仰犧牲的悲劇。悲劇氛圍正是卡拉瓦喬此時心境最真實的寫照。

　　聖露西生於敘拉古，被害於敘拉古，在敘拉古自然是受到尊崇。按照拉丁文本，聖露西慘死時被挖出眼睛，因此成為盲人的保護聖人。卡拉瓦喬的巨幅祭壇畫根據的是另一個文本，而且把光線集中在掘墓者身上，卻絲毫沒有減少被熱烈愛戴的程度。他同米尼迪一家站在路邊的人群中，看著自己的畫作被高舉在面前經過。小米尼迪騎坐在卡拉瓦喬肩上，開心地手舞足蹈歡聲大叫：「你看呀……，你看呀……」兩隻小手還不斷拍著卡拉瓦喬的腦袋。被周圍的歡騰感染，卡拉瓦喬笑了，笑容慘淡。米尼迪看在眼裡，心碎不已……。

　　萎頓的情緒被熱情的敘拉古知識階層人士一掃而空，新朋友們帶著卡拉瓦喬遊覽當地名勝，一日，他們來到一個採石場。古希臘西部統治者老戴歐尼修斯 (Old Dionysius, 405–367 BC) 曾經在這裡監禁不同政見者，因為岩洞產生回音的關係，這所監獄就為老戴歐尼修斯提供機會來偷聽囚徒的對話。富有監獄經驗的卡拉瓦喬幾乎能夠「看到」將近兩千年以前在這裡發生的事情。他將這個岩洞命名為「戴歐尼修斯耳洞」。數百

年來沒有改變，這個名稱沿襲至今。

　　畫家受到歡迎的明證是新的委託接踵而來。這一回，是在西西里東北角的名城墨西拿 (Messina)。這裡有一家教堂以救護病患為職責，卡拉瓦喬對這所教堂充滿敬意。他聽說教堂的贊助者是拉薩里家族 (Lazzari)，便決定以拉撒路 (Lazarus) 的復活作為教堂祭壇畫的主題。委託人十分高興，極為周到地在教堂裡為他準備了一間合用的畫室。這一回，他沒有在大街上尋找模特兒，而是直接請教堂的醫護人員幫忙。這些人都是虔誠的修士與修女，得到這樣的任務自然是全力配合。不但馬大和抹大拉的瑪麗亞由醫護人員擔綱，連耶穌也由一位修士擔任模特兒。毫無疑問，工作進展無比迅速。只有已經死去的「拉撒路」不夠瘦。卡拉瓦喬沒有抱怨，也沒有更換模特兒。夜深人靜，卡拉瓦喬站在穿衣鏡前，以一雙畫家的眼睛仔細審視著這一具被燭光照亮、傷痕累累、骨瘦如柴的身體，很滿意。於是，畫面上，修士的頭下面，換上了卡拉瓦喬自己的身體。

　　畫面的上半部隱在黑暗中，畫面右方，在昏暗中，耶穌的

右手指向被光線照亮的拉撒路。拉撒路被從巖穴中抬出，頭無力地向後仰著，尚未恢復神智；馬大同抹大拉的瑪麗亞溫柔地托住拉撒路的頭；一個男子雙手環抱著拉撒路的身體，用左腿支撐住他。我們能夠感覺到死而復生的拉撒路沒有多少重量。其他的人都驚訝地望著耶穌，他們將看著奇蹟的發生。是的，奇蹟正在發生，拉撒路已經高高舉起他的右臂，正在回應耶穌的召喚……。

　　作品的巨大成功是必然的，卡拉瓦喬不但拿到一千金幣的潤筆，而且得到更多祭壇畫的委託。

《拉撒路的復活》 *The Raising of Lazarus*
1609　現藏於墨西拿博物館 (Messina, Museo Regionale)

卡拉瓦喬的傷痛沒有妨礙他用張力十足的設計、最為精準的筆觸，在畫布上呈現奇蹟出現的剎那。畫家期待另外一個奇蹟出現，那就是教皇的特赦。內心的焦慮、緊張在面對畫布的時候，變成勇往直前的勇氣與絕對的自信。關於這幅作品，數世紀以來有許多傳說。事實應該很簡單，卡拉瓦喬在絕境中，又一次傾盡全力完成了一幅經得起歲月考驗的傑作。

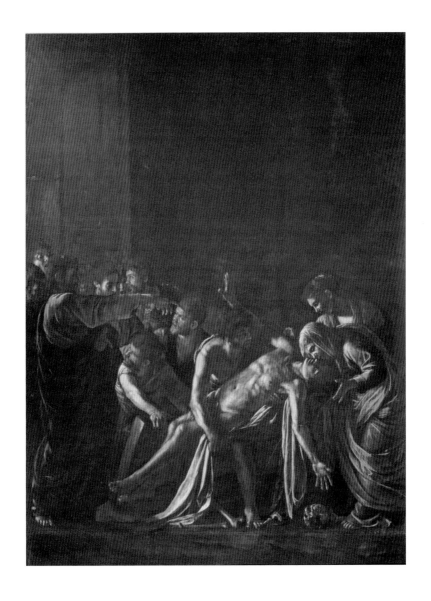

　　聲譽日隆，帶給卡拉瓦喬暫住的西西里更多的驚喜，不但科隆納家族的友人時時來訪，老友裘斯蒂尼阿尼侯爵常來看望，連樞機主教希俾歐尼也大駕光臨，引發西西里上層社會轟動。無論怎樣熱鬧滾滾，總有私下聊聊的機會。按照侯爵與主教的看法，身為主教親屬，同樣來自博爾蓋塞家族的教皇保祿五世是賢明的。他遲遲沒有頒布對卡拉瓦喬的赦免令，有其苦衷，卡拉瓦喬的案子變成了科隆納家族同一些敵對的羅馬貴族之間的爭鬥，教皇不得不保持一個中立的態度。但是，最近兩年，卡拉瓦喬的宗教作品大受歡迎，使得教皇越來越傾向於赦免卡拉瓦喬，因為他畢竟是一位「信仰堅定的藝術家」。因之，主教建議，卡拉瓦喬不妨為教皇作一幅畫，直抒心意……。卡拉瓦喬是聰明人，他當然知道托瑪索尼的主子不是省油的燈，定然會興風作浪。作畫取悅教皇絕非他所願，但是一幅畫可能成為壓垮駱駝的最後一根稻草，得到赦免重獲自由之後，他就可以創作更多的作品……。於是他接受了主教的建議，開始構思《大衛與歌利亞的頭顱》。

　　為了繪製一幅作品，卡拉瓦喬來到西西里西北部名城巴勒摩 (Palermo)。這一天，委託順利完成，米尼迪邀請幾位西西里畫家朋友，陪同身心疲倦的卡拉瓦喬來到一家小餐館吃晚餐。米尼迪靠窗坐，卡拉瓦喬坐在他身邊，朋友們隨意坐在他們周圍。晚餐的氣氛溫暖、融洽，卡拉瓦喬漸漸地輕鬆下來，不知不覺開心起來。

　　窗外蹄聲得得，卡拉瓦喬不經意地向窗外瞄了一眼，頓時被凍住，他看到了一個森然的獰笑。五、六位馬爾他騎士簇擁著一位羅馬貴族，正騎著馬從街上走過。衣著華美的羅馬人朝著餐館方向掃了一眼，正巧與卡拉瓦喬「四目相對」。準確地說，是卡拉瓦喬看到了那雙閃著凶光的眼睛，眼睛的主人並沒有看到坐在餐館裡面的卡拉瓦喬。

　　卡拉瓦喬下意識地向腰裡摸去，沒有劍也沒有刀，手無寸鐵。他絕望地喃喃：「我們打不過他們……」米尼迪感覺到老友的狀況有異，轉頭一看，卡拉瓦喬的眼睛已經被憤怒燒紅了，一副準備跳起來拚命的樣子。米尼迪順著卡拉瓦喬的視線

向窗外看去，只見到一個衣著華美的男人和幾位騎士的背影，他們正慢慢地走遠了。

這一段插曲發生得很快，時間也短，朋友們幾乎沒有察覺，他們只是有點奇怪，剛才卡拉瓦喬還談笑風生，怎麼忽然間沉默起來了。米尼迪跟大家說，卡拉瓦喬的劍傷還沒有完全好，咳嗽的老毛病又復發，夜不能寐。工作繁重，得不到足夠的休息……。大家都非常體諒，飯畢便散了，送卡拉瓦喬回住處休息。

「他，在這裡，他不會放過我……」卡拉瓦喬向米尼迪索取刀劍。米尼迪深切了解鄉親們的性格，滅掉那個羅馬人並不困難，但是，西西里人因此而同羅馬貴族、同教廷、同馬爾他騎士團的部分成員結下梁子，必然後患無窮。惹不起，躲得起。地頭蛇米尼迪馬上作出周密安排，連夜帶著卡拉瓦喬搭船離開巴勒摩，返回敘拉古。

回到敘拉古，米尼迪拿出手段，做出更為周延的安排，請了最為可靠的船主，送卡拉瓦喬回到拿坡里。他們兩人都同

意，在科隆納家族的庇護下，等待教廷赦免是比較穩妥的辦法。

時序入秋了，海上風大，冷颼颼。船主與水手們都帶著武器，也懷著警戒之心，一路不敢鬆懈。有船隻靠近，米尼迪和水手們馬上進入戰鬥狀況。好在一路平安，抵達拿坡里，卡拉瓦喬女伯爵寇斯坦查的兩輛馬車已經等在港口。卡拉瓦喬登上馬車，米尼迪帶人將卡拉瓦喬的畫作、畫具等等裝上另外一輛車，這才離開碼頭向女侯爵宮邸進發。宮邸大鐵門在身後關上之後，米尼迪這才完全地放下心來。

在管家的引領下，米尼迪幫助卡拉瓦喬安頓好，依依不捨地同老友告別。臨別之時，米尼迪交還了卡拉瓦喬的錢袋與匕首，諄諄囑咐：「匕首留在畫室抽屜就好，不要帶出門……」卡拉瓦喬含笑應允。

兩個人都沒有想到，這便是他們在人間的訣別。

14. 大衛的哀傷

　　住在優雅、寧靜的女侯爵宮邸，衣食無憂，往來無白丁，受到拿坡里各界熱烈的歡迎，委託不斷。仍然持續創作的卡拉瓦喬卻沒能再找回內心的平靜，他好像一下子就衰老了好幾歲。他不再笑口常開，也不太喜歡說話，總是淡淡的、靜靜的，掩飾著內心的絕望，忍受著不平與憤怒，沒有任何出口的壓抑。

　　遲遲早早，赦免令是一定會下達的，人人都這樣說，卡拉瓦喬也就儘量說服自己相信這個美麗的預言。這七、八個月的時間裡，他高速創作，作品的尺寸都比較小，似乎是希望日後回羅馬時攜帶方便。作品卻都被賦予更深層次內心的哀傷。《聖安德魯被釘上十字架》(*The Crucifixion of Saint Andrew*) 與《聖蘇拉殉教》(*The Martyrdom of St. Ursula*) 著重表現出死亡來臨的那個時分，或者更澈底地說是解脫即將來臨的那個瞬間，幾乎是被渴望的。聖蘇拉低頭看著自己胸前的箭傷，讓我們痛切地感覺到卡拉瓦喬面對自己身體上的劍傷時的心境。至於《莎樂美收到施洗約翰的首級》(*Salome with the Head of St.*

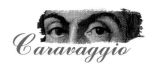

John the Baptist），則讓我們看到了莎樂美的愧疚，是的，是愧疚和懊悔，是「怎麼可以做出這種事情」的自責，再無任性的傲慢。

《聖彼得之否認》是聲名顯赫的薩維里家族 (Savelli Family) 的委託。不同於教堂繪畫中人們常見的聖彼得，高大且光芒萬丈的形象，這幅作品裡的聖彼得就像一位怯懦的農人，生怕受到耶穌牽連被捕受刑，因此一而再、再而三地否認自己「認識」耶穌，更不敢以追隨者自居。這幅深入剖析人性之軟弱的作品在一六一〇年完成之後，三百多年沒有離開義大利。一九六四年作品在瑞典被一位美國收藏家購得，一九九七年落腳紐約大都會博物館。

《聖彼得之否認》 *The Denial of Saint Peter*
1610　現藏於美國紐約大都會博物館

卡拉瓦喬沒有使用濃得化不開的漆黑背景，反而借用了尋常房舍，使得畫作更接
近普通人的真實生活。不似《聖經》故事，羅馬士兵隱身暗影中，女子的眼神尤
其是手勢，肯定了聖彼得與耶穌的關係。聖彼得兩隻手指向心窩，極為懇切地表
白自己同耶穌沒有任何的關聯。卡拉瓦喬沒有指責，只有無限的悲憫。懼怕苦難、
面對苦難畏縮不前是人性的一部分，是真實的存在。

《大衛與歌利亞的頭顱》是卡拉瓦喬最後的作品中，最強有力地表現內心痛苦極致的傑作。畫家對藝術的不懈追求雖然得到不少好評，卻也經受了無情的詆毀，這是最令他痛苦、憤恨的方面。他的人格不斷受到挑戰，不斷被傷害，不但是言語的傷害，還有真刀真劍的傷害。他久咳不止，咳起來驚天動地，牽扯到老傷的疼痛。疼痛形影不離地跟定了他，使得他筆下的痛苦格外地真切。

春末夏初，難得一天工作順利，卡拉瓦喬心情也不錯。門僮送了一封短信來，幾位拿坡里年輕畫家請他到一個相當大眾化的餐館吃晚餐。卡拉瓦喬不疑有他，迎著滿天的晚霞欣然前往。餐館附近的巷弄裡有幾個人在爭吵，似乎是在賭場有人作弊之類的事情。卡拉瓦喬饒有興致地瞧著，覺得那些莽漢都很有意思，可以入畫。忽然有人從後面推他，把他推入正在爭吵的人們中間。瞬間，那幾個莽漢溜走了，把他擠在中心的是一群手持短刀、棍棒的職業打手，個個眼露凶光……。

年輕的朋友們根本不知情，邀請晚餐的信件根本是有心要

231

他命的人設下的陷阱。受了重傷、鮮血淋漓、昏迷不醒的卡拉瓦喬，被一位走在返家途中的菜販認了出來，用小推車把他送到女侯爵宮邸的後門口……。

消息此時已經四處飛揚，「卡拉瓦喬在械鬥中重傷死亡」。西西里的米尼迪、馬爾他的安托尼奧傷心不已。

消息傳到羅馬，教皇保祿五世接受樞機主教希俾歐尼同好友、大收藏家曼圖亞公爵的長子斐迪南多・貢扎加(Ferdinando Gonzaga, 1587–1626)的建議，赦免卡拉瓦喬。「人已經死了」，赦免這個不幸的人對於敵對的貴族集團來講，都已經「無關痛癢」。

赦免令來到了拿坡里，斐迪南多親自將這個好消息送達女侯爵宮邸，卡拉瓦喬的病榻旁。年輕的、一向說一不二、頤指氣使的斐迪南多看到鼻青臉腫被破了相的畫家，無法掩飾內心的痛苦與憤怒。卡拉瓦喬勉強睜開一隻眼睛，看到這位貴氣十足的小同鄉、小王子穆奇奧的好友就笑了笑，那笑容實在是慘不忍睹。斐迪南多俯下身來，很親切地跟他說：「教皇的赦免

令已經頒發了，您是自由人了……」

　　將近四年，顛沛流離，擔驚受怕的日子結束了。卡拉瓦喬沒有感覺到太大的喜悅，他只是說：「請轉告教皇，為了自衛而誤殺，罪不在我。感謝教皇不再責怪。我畫了一幅畫，準備獻給教皇，希望他喜歡……」斐迪南多極力寬慰他，並跟他說，待他康復返回羅馬，親自送畫給教皇，最為圓滿。

　　倫巴底歡騰無限、拿坡里歡騰無限、馬爾他歡騰無限、西西里歡騰無限。友人、熱愛卡拉瓦喬的人們舉杯相慶。懷恨在心的人們默不作聲，等待新的機會……。

　　卡拉瓦喬這一次死裡逃生元氣大傷，雖然健康恢復得很快，卻沒有離開拿坡里的意思。回到羅馬，回到羅馬貴族的地盤，安全可虞，他毫無信心。他一次又一次潤飾準備送給教皇的畫作《大衛與歌利亞的頭顱》，大衛的臉上沒有勝利的喜悅，只有悲傷，被他提在手裡的歌利亞的頭顱，正是卡拉瓦喬自己的頭顱，畫家最後的自畫像。左眼極力睜大，傳遞出不平與憤怒，右眼幾乎睜不開，傳遞的只是極度的痛苦，張開的嘴發出

無聲的吶喊，頷下血流如注……。

年輕的斐迪南多堅信，父系貢扎加、母系麥地奇，盟友科隆納、斯福爾扎、博爾蓋塞、巴爾貝里尼、裘斯蒂尼阿尼……都不是省油的燈。羅馬那些小毛賊，難不成吃了熊心豹子膽，敢在太歲頭上動土……。因之拍胸脯保證，卡拉瓦喬在羅馬的安全，他絕對可以負責。

斐迪南多把注意力放在羅馬，卻沒有想到，在一六一〇年的七月裡，他親自把卡拉瓦喬送上了一條賊船。船主並非陌生人，一向溫順有禮。這一回，卻被豬油蒙了心，看到科隆納宮邸的管家與帳房將卡拉瓦喬的畫作仔細打包，送進船艙深處的絕對乾燥之處，聽到了他們的諄諄囑託：「價值連城的作品，你一定要小心在意，順利送到羅馬。碼頭上，小王子穆奇奧會親自來接。」被送上船的還有正在發燒、弱不經風的卡拉瓦喬，這些珍稀畫作的主人。一邊轉動舵輪，船主一邊想，若是把畫弄到手，賣出去，那可是一筆巨大的財富。船在手裡，離開了義大利，哪裡不能過舒服日子？船上的幾個水手都是自己人，

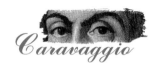
Caravaggio

絕對不會壞事……。要想成功，一定要想法子讓卡拉瓦喬在途中下船，西班牙人的軍事崗哨最為理想。打定主意，便駕駛船兒離開拿坡里，直奔羅馬西北的帕洛 (Palo)。安頓停當，抖擻精神，堆起笑容，船主客氣地請卡拉瓦喬進艙休息。鬼迷心竅的船主當然不會想到他的貪念改寫了西方藝術史。

身邊是自己的作品，木箱裡是畫具與顏料。全部家當都在伸手可及之處，船身穩當地微微搖晃著，虛弱的卡拉瓦喬睡著了。

不知何時，船停了，一個水手很親切地搖醒了卡拉瓦喬，跟他說，船到帕洛了，這裡是西班牙人的檢查站，過往行人都得進站自報姓名……。

西班牙士兵和藹可親地走上吊橋，扶住了杵杖而行的卡拉瓦喬：「例行公事，辦完了，馬上送您回到船上去……」

檢查站的長官因公外出，坐在辦公桌後面的是一位年輕的軍士。他含笑注視著一瘸一拐走上前來的人。卡拉瓦喬報出了他的姓名，並且說明他正在從拿坡里前往羅馬。笑容從軍士的臉上消失了：「羅馬？你不知道嗎，你現在已經在羅馬的北

邊，羅馬不會是你的目的地，你是教廷通緝的殺人犯……」如同五雷轟頂，卡拉瓦喬強自鎮定，分辨道：「教廷赦免令在兩個月前就下達了……」軍士搖頭：「將近四年來，我只知道通緝你的命令，沒有見到赦免令。你得留在這裡，等到長官回來再說……」

就這樣，匕首同錢袋被查封，卡拉瓦喬又一次走進了牢房。透過鐵柵欄，看到載他來的那條船正駛出港灣，絕望地放聲大叫：「我的畫……」

這一聲喊叫撕心裂肺，西班牙人都呆住了。軍士奔向大門，那條船沒有按照船主所說將駛向羅馬，而是向西北而去，那裡應當是艾爾蔻……。軍士把這個動向記錄了下來。

絕望的深淵漆黑，伸手不見五指，深淵底部狂烈的火焰升騰起來，幾乎將卡拉瓦喬燒成灰燼。他在高燒中，瞬間烈火焚身，瞬間猶如墮入冰窟……。

第二天清早，檢查站的站長回來了，聽到軍士的報告，暴跳如雷：「你知道他是誰嗎？他是整個義大利最偉大的畫家，

是科隆納家族的貴客，而且教廷的赦免令早就下達了，你竟然不知道！馬上去找一條船，送畫家到羅馬……」臉色慘白的軍士踉蹌奔出……。

西班牙檢查站站長看到了被高燒折磨得精疲力竭的卡拉瓦喬，趕快上前送上最誠摯的歉意。卡拉瓦喬露出慘然的笑容：「我的畫在船上，您得幫助我……」站長一邊答應著，一邊親自將匕首繫在卡拉瓦喬的腰帶上，雙手奉還錢袋。軍士的紀錄在這個時候起到了關鍵的作用，站長看著地圖，那條船沒有向南走，沒有駛向羅馬而是奔向了艾爾蔻……。老練的站長馬上察覺了那條船的船主必定是另有圖謀，便誠實地告訴了卡拉瓦喬。

在最短的時間裡被徵召的一條船是正準備出海打魚的漁船。船上兄弟倆誠惶誠恐地將漁船靠近了檢查站的吊橋。站長親自將卡拉瓦喬送到船上，很嚴肅地跟兩位漁夫說：「這位客人生病了，你們送他到艾爾蔻，越快越好。」兩位漁夫一一鄭重答應。站長看著漁船駛出港灣，向西北而去，這才轉身回到檢查站。

站長想著卡拉瓦喬的處境，不禁憂心忡忡，遂調動人手，發出指令，迅速送信給科隆納家族，也馬上將消息送達馬爾他騎士團。就這樣，西班牙軍人參與了追擊賊船的行動。

消息傳到馬爾他，大團長維格納廓爾特傷心欲絕，安托尼奧拔劍出鞘，嘶聲大喊：「給我追！梅里西的畫一幅也不能少……」馬蹄聲雷鳴般撲向港灣，馬爾他騎士們出動了。

這一回，手到擒來，賊船的船主已經抵達羅馬與拿坡里之間，正在同黑市畫商討價還價，準備出手的正是那一幅《大衛與歌利亞的頭顱》。

賊人與賊贓被押赴拿坡里卡拉瓦喬女侯爵宮邸，管家與帳房查核了畫作，證實全數到齊；也查核了裝滿畫具的木箱，證實昂貴的顏料沒有丟失。看著那幅已經打開包裝，險險乎就要流入黑市的作品，管家淡淡地說：「這一幅是教皇的委託……」賊人頓時癱倒於地。

對這一切全然不知的卡拉瓦喬躺在漁船灼熱的甲板上，心焦不已，只覺得小船走得太慢，他的畫已經抵達艾爾蔻，他一

定要追得上才行……。內心的煎熬、陽光的曝晒讓他昏了過去。漁船上，一直密切注意這位病人的弟弟跟哥哥說：「他不行了，你不要他死在我們船上吧？」哥哥點了點頭。海面上沒有任何船隻的影子，兩人將小船划到淺灘上，涉水將卡拉瓦喬抱上岸，將他放在一塊大石的陰影下，便推船下水，飛快地離開了。

身下潮溼，不再燠熱，卡拉瓦喬慢慢地甦醒過來，看到了懸在頭頂上的大石塊，他完全地明白了自己的處境。伸手摸了摸，匕首在，錢袋也在。他靜靜地笑了，沒關係，他雖然沒有了那條小漁船，但他還可以搭上另外一條船，他一定要追上那條棄他而去的船，追回他的畫……。

無比艱難地爬出了大石的陰影，攀著石塊的稜角，卡拉瓦喬站到了滾燙的鵝卵石上。七月的驕陽當頭罩下，他踉蹌著，跌坐在大石上。好不容易熬過了一陣眩暈，他手遮陽棚向四外看去，面前是波光粼粼的大海，海面上沒有任何船隻的蹤影。遙遠的沙灘盡頭，充滿希望的是一個朦朦朧朧的港灣，那應當

就是艾爾蔻，他的畫在那裡，他一定能夠把畫追回來……。就這樣，卡拉瓦喬開始了他人生最後一段慘烈的徒步跋涉。

夕陽西下的時分，離艾爾蔻還有一段距離的沙灘上，聚集著幾位漁夫，他們在海上看到了一個人倒在那裡，停了船便走來一探究竟。此時此刻，一位教士正從一個漁村走出來，手裡還提著藥箱。漁夫們便請他看看那個倒斃在沙灘的人。教士探到了那人微弱的脈搏便要他們馬上帶一副擔架來。滿天紅霞中，兩位漁夫將卡拉瓦喬抬了起來，教士跟在擔架旁一路小跑，直奔艾爾蔻，他在那裡服務的一家救濟窮人的小小慈善醫院。

一位馬爾他騎士正準備離開艾爾蔻，看到一位教士扶著一個擔架正在向著醫院飛奔，這樣一個尋常風景讓他心裡一動，便策馬走上前去看個究竟。擔架上的人臉色慘白，因了這慘白，在深色頭髮的映襯下，曾經英俊的輪廓反倒是鮮明了。

騎士跳下馬來，一把抓住教士，大叫起來：「他是卡拉瓦喬，您好好照顧他，我去報信。」說完，飛身上馬，瞬間不見

了蹤影。

　　漁夫面面相覷，不知為甚麼卡拉瓦喬如此重要，教士心頭大震，催促漁夫快走。

　　修道院裡，在教士自己小小的臥室裡，卡拉瓦喬得到了最為盡心的治療，最為周到的照顧。一天一夜過去了，從深度昏迷中甦醒過來，他看到的是一位教士手中的念珠，聽到的是教士虔誠的祈禱，他聚集起全身的力量，掙扎著，說出了三個字：「我的畫……」

　　教士聽到了這聲幾乎無法辨認的低語，低下頭來，在卡拉瓦喬耳邊一字一頓，清清楚楚說出了他得到的最新消息：「您的畫被追回來了，全數都在科隆納府上……」卡拉瓦喬笑了，笑容凝結在他的脣上。他沉入溫暖的黑暗中。

　　「您來了，您帶我走吧……」卡拉瓦喬心平氣和。

　　黑衣騎士溫柔的語聲：「你坐穩了，我們就要上路了……」

　　「您帶我去的地方，能畫畫嗎？」卡拉瓦喬坐在黑衣騎士前面，黑馬閃亮的長鬃在他身前飄拂。

「當然，你想畫甚麼就畫甚麼……」

「可不可以不畫淺藍色的天空、像拍鬆的枕頭一樣的朵朵白雲、小天使鼓著翅膀飛升呢……」

「當然可以。」黑衣騎士篤定地回答。卡拉瓦喬咯咯地笑了，神采飛揚。

一六一〇年七月十八日清早，最後一顆星星隱沒在天際的時候，米尼迪趕到了艾爾蔻。在慈善醫院的大門口，他看到了一團黑霧正向高空飛去，他聽到了一連串咯咯的笑聲。正凝神間，一匹馬、一輛車從身邊飛馳而過，直接奔進了醫院敞開著的大門。馬上的人正是小王子穆奇奧，車裡的人正是卡拉瓦喬女侯爵。

同一個時間，在歐洲北部，一位四歲的男孩跟著父親正走到風力磨坊濃黑的陰影下，天際上那一顆星辰殞落前閃耀出的光華筆直地投向男孩，他覺得溫暖，覺得感動，抬起手臂，讓他的小手沐浴在那神奇的光線裡。他是林布蘭。

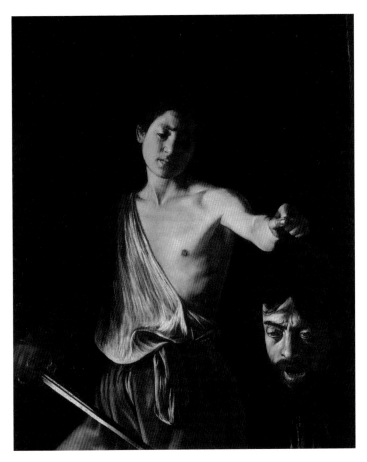

《大衛與歌利亞的頭顱》 *David with the Head of Goliath*
1610　現藏於羅馬博爾蓋塞美術館

卡拉瓦喬去世。日後成為曼圖亞公爵的斐迪南多・貢扎加遵照卡
拉瓦喬的遺願，親自將作品帶到羅馬教廷，送給教皇保祿五世。
在圖書室裡，與畫作面對面的時候，畫作傳遞出的痛苦與悲憫強
烈地震撼了教皇，引發無盡的愧悔。雖然他在一六一一年支持了
伽利略的發現與研究，仍然無法填平內心的愧疚。在無法保持內
心平靜的狀況下，教皇將這幅作品移出梵諦岡，在一六一三年成
為博爾蓋塞家族典藏。

在 米 蘭

因為想念卡拉瓦喬，愛屋及烏，在義甲勁旅尤文圖斯之後，我成為 AC 米蘭足球俱樂部的粉絲。夏天的米蘭風和日麗，坐在聖西羅球場 (San Siro) 被熱情的米蘭人包圓兒的看臺上，我焦灼不安地注視著球場上激烈的爭奪，米蘭對羅馬。

這一天，紅黑軍團踢得不順。控球不差，節奏速度都好，長傳也準確，多次進攻就是踢不進去，眼看得手了，不是球撞到門桿就是被羅馬門將撲出，上半場 0:0。戰局進入下半場，膠著的狀態沒有改變，米蘭需要一點點運氣，我放聲大喊：「阿瑞斯 (Ares)，幫個忙！」想一想，戰神好忙的，只好再次拜託：「一下下就好，阿瑞斯，拜託您，給米蘭一點點好運氣。」話音剛落，身邊的座位上來了個人，帥帥的鬢髮下面一張俊朗的笑臉，正是卡拉瓦喬。

「您怎麼來了？」我喜出望外。

「遠遠的，聽到你大呼小叫，就來看看究竟。」他一臉的促狹，看向我身後。

看臺上，米蘭帥哥們露出健美的胸肌，將帶有米蘭標誌的馬球衫拿在手裡揮舞著，大叫著為自家子弟兵鼓勁加油。順著卡拉瓦喬的視線，我看到陽光照耀下青春煥發出的奪目光彩，臉紅了。

「臉紅甚麼，美是不需要遮掩的，愛美則是人的天性。」卡拉瓦喬雲淡風輕。

我馬上想到了《手捧果籃的少年》，想到《得意的邱比特》，想到優雅的《樂師們》，想到令人神傷的《水仙》。

卡拉瓦喬打破沉默：「這是甚麼？」

我趕緊抖擻精神，簡單扼要地解釋給他聽：「穿紅黑條子球衣的是咱們米蘭人，穿灰衣的是羅馬人，兩隊都要把球踢進對方的大門。咱們的大門在這邊，要守住。另外一邊就是咱們進攻的對象⋯⋯」話沒說完，他已經跳起身來，我趕緊放聲大喊：「這是足球，不可以用手⋯⋯」悟性極高的卡拉瓦喬已經

飛奔進戰陣，他的身影附著在 AC 米蘭球員的身上。我趕快端起望遠鏡，仔細地看著龍騰虎躍之中，那時隱時現飛揚著的鬢髮和舞動著的寬鬆袖子。他一會兒同後衛一道飛身擋住對方刁鑽的勁射，一會兒同中場一道穩、準、狠地將球送到前鋒腳下。忽然之間，機會來了，右邊鋒蘇索 (Suso) 盤球越過羅馬人進入禁區，正抬腳……；不好，一隻穿著白襪的腳已經狠狠地踏向蘇索的右小腿；奮力向前的蘇索完全不知來自後方的危險，舉腳勁射；蘇索後方的羅馬人好像被自己絆到，莫名其妙地滾倒，臉上滿是困惑。蘇索進球了，球員們撲向蘇索，團團圍住他，又跳又叫又笑。我看到雪白襯衫袖口露出的兩隻手，在熱氣蒸騰的一堆紅黑球衣上空快樂地舞動……。

　　淚眼婆娑中，我看到了安托尼奧拈著念珠的手，看到了瑪菲奧含意深邃的手勢，看到耶穌指向馬太的手，也看到了拉撒路伸向空中的手……。瞬間，我感受到了卡拉瓦喬賦予它們的強大的力量，那是無盡的悲憫。

　　「你哭甚麼？1:0，咱們贏了。」卡拉瓦喬出現在身邊的

座位上，氣定神閒。

「喜極而泣。」

「當不幸來臨之際，若是有能力避免或者化解，那是非常美好的事情……」卡拉瓦喬微笑，若有所思。

卡拉瓦喬年表

時　間	事　件
1571 年 9 月 29 日	卡拉瓦喬的米開朗基羅 · 梅里西出生於義大利北部名城米蘭。父親費爾默是卡拉瓦喬侯爵斯福爾扎的總裝潢師。母親露西婭 · 艾拉托芮是費爾默的第二任妻子。卡拉瓦喬是露西婭的第一個孩子，在梅里西家裡排行第二。
1577 年	上學，接受正規的希臘文、拉丁文、義大利文、算學教育。
1580 年	瘟疫肆虐，梅里西全家跟隨斯福爾扎侯爵搬回家鄉米蘭東郊卡拉瓦喬鎮。
1581–1582 年	梅里西家庭遭遇不幸。叔父去世之後半年，祖父與父親在同一天去世。由此，卡拉瓦喬深刻感覺死亡的威力，黑色的威力。
1583 年	斯福爾扎侯爵去世，母親帶著五個孩子失去了最有力的經濟奧援。
1584 年 4 月 6 日	根據一紙合約，卡拉瓦喬須在米蘭的彼得扎諾畫坊學徒四年。這一時期，卡拉瓦喬的畫作以靜物為主，以畫坊名義出售，全數散失，不知所終。
1584–1588 年	曾經造訪威尼斯，熟悉喬爾喬尼與提香作品。在米蘭，則熟悉達文西與布拉曼特作品。
1589–1590 年	母親病逝，取得父親遺產的五分之一，遊走於米蘭與倫巴底地區，熟悉了解倫巴底藝術風格。這一段時間的作品全數散失。

1591 年	初次來到羅馬，生活無著，患病，返回倫巴底。
1592 年夏天	再次來到羅馬，曾住在科隆納宮為普奇閣下工作了一段時間。
1593 年	在一個西西里人開設的小畫坊裡繪製肖像，遇到不足十六歲的米尼迪，米尼迪成為卡拉瓦喬的模特兒、忠實的朋友以及卡拉瓦喬繪畫風格的追隨者。轉往葛拉瑪蒂卡畫坊工作，這一段經歷淡然收場。夏天進入切薩里兄弟畫坊，繪製靜物作為「裝飾」，換取極低的生活所需。在這八個月間，開始繪製《手捧果籃的少年》。使用鏡子，以自己為模特兒，繪製《病中的酒神》。
1594 年上半年	與畫家奧西結識。奧西成為卡拉瓦喬的朋友，為他介紹畫商與贊助人。 遭馬踢傷，住進聖母瑪利亞慈善醫院，出院後，再也沒有返回切薩里畫坊。奧西的妹夫，畫商威特瑞斯成為卡拉瓦喬最重要的贊助人與代理人。繪製了數幅《被蜥蜴螫傷的少年》，以及《牌局老千》、《占卜師》等重要作品。
1595 年	蒙特樞機主教邀請卡拉瓦喬住進瑪達瑪宮，在宮中設有專屬畫室。成為羅馬最搶手、畫價最高昂的畫家之一。創作《樂師們》、第一幅宗教題材作品《聖方濟的狂喜》。
1596 年	結識後來成為教皇厄本八世的瑪菲奧·巴爾貝里尼。創作《抹大拉的瑪麗亞》、《逃往埃及途中的小憩》、《水果籃》等重要作品。
1597–1598 年	創作《美杜莎》、《水仙》、《聖凱瑟琳》。

1599 年	創作穹頂畫《天神、海神、冥神》、《猶迪取荷羅費納斯首級》。7 月 23 日接受委託為羅馬法蘭西聖王路易堂肯塔瑞里禮拜堂繪製兩幅聖馬太生平系列作品。
1600 年	完成《聖馬太殉教》、《聖馬太蒙召》。委託人極為滿意，委託畫家創作《聖馬太與天使》。這幅作品被拒收。兩年後以新作完成委託。購置房產，遷出瑪達瑪宮。 4 月 7 日接受委託，為瓦利西拉教區聖母瑪利亞大教堂威特瑞斯家族禮拜堂繪製祭壇畫《耶穌歸葬》，兩年後作品完成大獲好評，並於 1604 年裝禎於這間禮拜堂。 接受委託，為聖母瑪利亞波波洛大教堂切阿尼禮拜堂繪製《聖徒保羅的皈依》、《聖彼得受難》。作品被拒收。四年之後，兩幅重新繪製的作品被裝置在禮拜堂內。
1601 年	完成《以馬忤斯的晚餐》。
1602 年	完成《耶穌歸葬》、《基督被捕》、《得意的邱比特》。
1603 年	被捕，在法庭上自我辯護，獲釋。完成《聖托馬斯的懷疑》。
1604 年	為羅馬聖母瑪利亞波波洛大教堂完成《聖彼得受難》。為羅馬聖阿古斯汀諾教堂繪製完成祭壇畫《朝聖者的聖母》。
1605 年	完成祭壇畫《聖母子與聖安納》、《童貞聖母之死》。
1606 年	5 月 28 日，因自衛殺死街頭惡棍托瑪索尼，被教廷通緝，逃離羅馬市區。9 月底 10 月初抵達拿坡里，完成祭壇畫《念珠聖母》。

1607 年	完成祭壇畫《慈悲七事》、《耶穌遭受鞭刑》。7 月前往馬爾他聖約翰騎士團駐地法勒他。完成《騎士團大團長維格納廓爾特與少年侍從之肖像》。
1608 年	7 月 14 日，獲頒騎士頭銜。完成唯一署名作品祭壇畫《施洗約翰被斬首》。完成多幅肖像作品，多半散失。同年 10 月 6 日，因刺傷高階騎士，被剝奪騎士頭銜、被關押。逃亡西西里敘拉古。年底完成祭壇畫《聖露西入殮》。
1609 年	前往墨西拿完成祭壇畫《拉撒路的復活》等重要作品。夏末秋初返回敘拉古。之後，離開西西里，回到拿坡里。
1610 年	完成《聖彼得之否認》、《大衛與歌利亞的頭顱》等重要作品。遭到圍毆，幾乎喪命。獲教皇特赦，重獲自由。 7 月 18 日，病逝於托斯卡尼港口艾爾蔻一家修道院的小醫院內，尚不足三十九歲。 十七世紀二〇年代，「卡拉瓦喬畫風」大為盛行，尤以魯本斯、瓦倫丁‧布洛涅、拉圖爾、真蒂萊斯基、米尼迪畫坊最為著名。 十七世紀三〇年代，林布蘭發現了曾經被卡拉瓦喬發現的「明暗對照法」，並發揚光大，巴洛克藝術進入全盛時期。
2014 年	卡拉瓦喬 1607 年繪製的另外一幅《猶迪取荷羅費納斯首級》於法國圖盧茲一家農舍被發現，經過五年的鑑定與修復，於 2019 年 3 月 1 日至 9 日在倫敦市中心科爾納吉畫廊展示，並於同年 6 月 26 日被私人收藏家以高價收藏。

延 伸 閱 讀

1. *Caravaggio the Complete Works* by Rossella Vodret (2010 Silvana Editoriale Spa Cinisello Balsamo, Milan)

2. *Painters of Reality: The Legacy of Leonardo and Caravaggio in Lombardy* (Edited by Andrea Bayer, 2004 The Metropolitan Museum of Art, New York.)

3. *Caravaggio* by Stefano Zuffi (2012 Prestel Verlag, Munich. London. New York.)

4. *Caravaggio* by Gilles Lambert (2015 TASCHEN GmbH)

5. *Caravaggio: The Complete Works* by Sebastian Schütze (2017 TASCHEN GmbH)

6. *Exporting Caravaggio The Crucifixion of Saint Andrew* by Erin E. Benay (2017 Cleveland Museum of Art)

7. *Caravaggio's Cardsharps* by Helen Langdon (2012 by the Kimbell Art Museum)

8. *The Protagonists of Italian Art* by Giorgio Bonsanti/Bruno Santi Et. Al. (2001 SCALA Group S.p.A.)

9. *Baroque* by Hermann Bauer/Andreas Prater (2016 TASCHEN GmbH)

10. *Caravaggio: Painter of Miracles* by Francine Prose (2005 Harper Collins Publishers, New York)

11. *The Encyclopedia of Visual Art* (1983 Equinox (Oxford) Limited)

12. *Artists:Their Lives and Works* (2017 Dorling Kindersley Limited)

群星閃爍的法蘭西

孟昌明 / 著

本書為美國華裔藝術家孟昌明的藝術隨筆。有著畫家和作家雙重身分的孟昌明，試圖以文字為媒介，深入細緻地闡述西方現代藝術史上，於法國生長、生活、創作的卓越藝術家的思想、情感等。作者在文章的語言及結構上做了感性的嘗試，以期更準確、更完整地將藝術家的心理和他們的作品呈現給讀者。

美術鑑賞

趙惠玲 / 著

美術作品是歷來的藝術家們心血的結晶，可以充分反映各個時代的思想、感情及價值觀。因此，欣賞美術作品是人生中最愉悅而動人的經驗之一。本書期望能藉著深入淺出的文字說明及豐富多元的圖片介紹，從史前藝術到現代藝術、從純粹美術到應用美術、從民俗藝術到科技藝術，逐漸帶領讀者進入藝術的殿堂，暢享藝術的盛宴。

藝遊未盡

藝遊未盡系列是一套結合藝術（包含視覺藝術、建築、音樂、舞蹈、戲劇）與旅遊概念的行前準備書，透過不同領域作者的實地異國生活或旅遊經驗，在有限的篇幅內，精挑細選出該國家值得一提的藝術代表，帶領讀者們在第一時間內掌握藝術旅行的祕訣，讓一切「藝遊未盡」！

英國，這玩藝！
——視覺藝術 & 建築
莊育振、陳世良／著

法國，這玩藝！
——音樂、舞蹈 & 戲劇
蔡昆霖、戴君安、梁蓉／著

英國，這玩藝！
——音樂、舞蹈 & 戲劇
李秋玫、戴君安、廖瑩芝／著

德奧，這玩藝！
——音樂、舞蹈 & 戲劇
蔡昆霖、鍾穗香、宋淑明／著

義大利，這玩藝！
——視覺藝術 & 建築
謝鴻均、徐明松／著

俄羅斯，這玩藝！
——視覺藝術 & 建築
吳奕芳／著

義大利，這玩藝！
——音樂、舞蹈 & 戲劇
蔡昆霖、戴君安、鍾欣志／著

愛戀·顛狂·愛丁堡
——征服愛丁堡藝術節
廖瑩芝／著

藝術解碼 （共8冊） 林曼麗、蕭瓊瑞／主編

藝術解碼系列是一套以人類四大關懷為主題劃分，挑戰您既有思考的藝術人文叢書，特邀林曼麗、蕭瓊瑞主編，集合六位學有專精的學者共同執筆，企圖打破藝術史的傳統脈絡，提出藝術作品多面向的全新解讀。

盡頭的起點
——藝術中的人與自然
蕭瓊瑞／著

流轉與凝望
——藝術中的人與自然
吳雅鳳／著

記憶的表情
——藝術中的人與自我
陳香君／著

岔路與轉角
——藝術中的人與自我
楊文敏／著

清晰的模糊
——藝術中的人與人
吳奕芳／著

變幻的容顏
——藝術中的人與人
陳英偉／著

自在與飛揚
——藝術中的人與物
蕭瓊瑞／著

觀想與超越
——藝術中的人與物
江如海／著

三民網路書店 會員
獨享好康
大 放 送

書 種 最 齊 全
服 務 最 迅 速

超過百萬種繁、簡體書、原文書5折起

通關密碼：A5458

憑通關密碼
登入就送100元e-coupon。
(使用方式請參閱三民網路書店之公告)

生日快樂
生日當月送購書禮金200元。
(使用方式請參閱三民網路書店之公告)

好康多多
購書享3%～5%紅利積點。
消費滿350元超商取書免運費。
電子報通知優惠及新書訊息。

三民網路書店 www.sanmin.com.tw

國家圖書館出版品預行編目資料

巴洛克藝術第一人：卡拉瓦喬／韓秀著.－－初版一
刷.－－臺北市：三民，2020
　　面；　公分.－－(青青)

ISBN 978-957-14-5998-1　（平裝）
1. 卡拉瓦喬(Caravaggio, Michelangelo Merisi da,
　　1571-1610) 2.畫家 3.義大利

940.9945　　　　　　　　　　108018928

巴洛克藝術第一人──卡拉瓦喬

作　　者	韓　秀
責任編輯	楊雲琦
美術編輯	陳子蓁
發 行 人	劉振強
出 版 者	三民書局股份有限公司
地　　址	臺北市復興北路 386 號 (復北門市)
	臺北市重慶南路一段 61 號 (重南門市)
電　　話	(02)25006600
網　　址	三民網路書店 https://www.sanmin.com.tw
出版日期	初版一刷 2020 年 1 月
書籍編號	S870380
I S B N	978-957-14-5998-1

著作權所有，侵害必究
※ 本書如有缺頁、破損或裝訂錯誤，請寄回敝局更換。

三民書局